滄海叢刊

建築設計方法

陳政雄 著

1978

東大圖書公司印行

行政院新聞局登記證局版臺業字第○九七號

中華民國六十七年八月初版

建築設計方法

基本定價叄元叄角叄分

著作者　陳政雄
發行人　莊剛彰
出版者　東大圖書有限公司
總經銷　三民書局股份有限公司
印刷所　東大圖書有限公司
臺北市重慶南路一段六十一號二樓
郵政劃撥一○七一七五號

序　言

　　首先，我願意告訴各位讀者，這是一本專為初入建築設計學門的新手所撰寫的一本書。本來，從事一項設計工作，應該是一件爽心悅目的工作，設計者可以把自己的理想，完全表現在他的設計作品上，這不只是一種短暫的快感，而且是一件永久的滿足。而這個機會完全是由於某一位委託人，為了某一種目的而加諸於設計者的一項任務。就因為它是一項有任務性的目標，因此，對於一個設計者而言，設計的行為就不只是去認識設計問題的存在而已，並且要尋找一種有效的方法或途徑去解決這些設計問題，滿足這些設計需求了。

　　從前，人們總認為，因為我有比別人更多的設計細胞，所以我是個天才，我就可以作出比別人更好的設計來。其實，在理性的分析下，這種想法並不見得是絕對的正確。尤其，在目前社會結構日趨複雜，機能需求日趨增多，生產形態日益進步的狀況下，設計者所面臨的設計資料及情報也日漸繁雜，如何作好一個設計，已經不是神來之筆所可以完成的行為。所以，如何發現設計問題的存在，如何尋得一條可行的步驟去解答這些問題，使設計作得更好，已經不是傳統式的英雄展示主義的方式所能達成的。設計者，不能不以更合乎邏輯的分析能力，去作有系統的歸類，綜理這些繁複的資料及情報；以更理性的設計方法，去作更合理的評估工作，以達成設計問題所需求的目標。

　　當然，我們並不否認在設計的領域裏，除了理性的範疇之外，還存在著感性的本質。但是，我們要強調的是：當你作一個設計時，你必須自己明白自己正在做些什麼，也明白自己是為了什麼理由而這樣去作。更重要

的是：你必須清清楚楚的告訴別人你作的是什麼。這裏包涵着一種清楚的評估標準，來認定作品的良莠，而不是一種偶然的成功或是一種莫明其妙的失敗。如是，理性的分析與感性的本質才能同時包容於設計作品之中，而達成設計的目標。因此，這裏我們雖然強調理性設計的重要，却並不輕視感性本質的存在。

　　本書的一章一節也就等於設計過程中的每一個進行的步驟，整個程序是一種整體性的系統，我希望初學者能够按步就班的從頭到尾看完，再作各個重點的探討，才不致迷失設計程序的方向。

　　本書的撰寫，得自劉其偉畫家的鼓勵及系裏同事和事務所同仁的幫助，使本書得於順利付梓，特在此致謝。同時，內人高麗貞女士，在我撰寫本書期間，給予最大的照顧與關心，在此特以此書來紀念她卅五歲的生日。

<div align="right">陳政雄　民國六十七年三月廿八日　於木柵</div>

建築設計方法　目錄

第四章　設計意念

第五章 設計成型

附錄 參考文獻

第一章　基本觀念

1.1　建築設計

　　建築，在早期的人類活動裏只不過是一種源由於需要的本能行為而已，根本就談不上有設計這回事。自從某些進步的部族從遊牧生活裏醒悟過來，開始耕田種植而着地定居以來，人類才開始奠定了文明的世界，追求更爲舒適的生活環境（圖 1.1.1 及 1.1.2）。可是經過漫長的數千年，建築的演變也只不過在式樣上的經歷更迭而已；從建築計劃的內涵而言，除了一些調和上的差異之外，大都依建築的類別而長期地固執著一成不變的模式。尤其是寺院等類的宗教建築，雖然可以看出因地域的不同或歷史的演變所具有的各種特徵，但是從設計的觀點來看，仍然逃不出某一種固定的形式。其所謂建築設計上所追求的是「建築美」的調和以及藝術上所需要的裝飾性細部。因此，當時的建築設計都是出自一些具有很豐富想像力的藝術家或彫刻家的造就（圖 1.1.3）。

　　自從工業革命發生以後，貴族及邦領的封建制度崩解，隨著工商業的繁榮，建築才逐漸步向平民化。新的建築類型不斷的出現，新的機能需求不斷的發生。以空間的機能主義推翻古典主義，以反對裝飾的口號建立現代建築的機能本位。在建築上所產生的變化，是使用功能的不同及設計對象的不同，所採用的材料也日漸增多，因而理論和觀念也隨着都不同。建築設計的「創造」一詞被重新定義，再也不只是把過去的紋飾拼湊在一起就能算是新意念的設計時代。

圖 1.1.1

圖 1.1.2 為了追求更舒適的生活環境，人類才真正開始有
建築的活動。

圖 1.1.3　追求「調和美」的建築世界。

圖 1.1.4　Le Corbusier 的 Dom-ino 建築模型。

這個現代建築的新思潮引起各方面的關心與共鳴。戈必意 (Le Corbusier) 得風氣之先，於一九一四年首先提出 Dom-ino 計劃與模型（圖

1.1.4)，固然已經顯露現代建築設計觀念的新精神，更於一九二四至一九二五年在新思潮陳列館裏展示可供大量生產的標準化住宅和代表純粹派（purism）的蜂窩式住宅及改造巴黎市中心之計劃圖。他所追求的有如立體派（cubism）畫家們所謂「情感上的衝動」，是一種「有量的」（massive）建築，希望獲得一種造型（form）上的純淨氣質。戈氏的不斷努力使現代建築的思想開展了坦途，歷久而彌彰。

　　一九二七年格羅皮亞斯（Walter Gropius）所主持的巴浩斯（Bauhaus）成立了建築系，使現代建築有了培育的根據地。從此，建築學與其他的社會學、心理學等相連結，而產生了社會的意義和價值，促使建築的範疇更加擴大。一九三〇年萊特（Frank Lloyd Wright）承其先師蘇利文（Louis Sullivian）所倡導的「型隨機能而生」（Form Follows Function）的精神，以及密斯（Mies Van Der Rohe）講授於美國伊里諾大學的「簡潔」（simplicity）至上的論點，都很明白的指出：現代建築不僅在於反對古典主義或古典折衷主義（academicism & eclecticism）而已，實在是有着更高層次的意義存在。而最重要的成就是合理主義的自然產生，所謂合理的機能（logical function）或合理化的建築。我們撇開感性的成就不談，單是理性設計方面的啓示而言，現代建築的前期已經清楚地指示我們：什麼是現代建築的範疇、什麼是標準化、合理化的建築。

　　文藝復與時代的建築被「機能」、「結構」和「美學」三種因素所涵蓋着。今天我們談合理的「建築」應該是「人類的需求度」、「技術性的表現」和「社會性的效果」。這些人文科學、社會科學和我們人類基本的需求應該被整體性的討論，才是現代建築應有的設計精神。因此「建築」的定義有重新釐訂的必要，事實上，「建築」已經不再是一種藝術品或是單純的機能或造型的問題，而是如何造就一個更美好的「環境度」，其產生的整體環境才是「建築」的內涵。這種環境觀念（environment approach）由於生態學（ecology）觀念的進展，已經由早先之相互剋制的理論，演化

為合協調和的觀點；都市環境 (urban environment) 與鄉村環境 (rural
environment) 之配合使環境的觀念得以更高層次的美化。 建築本身的問
題應與都市之發展相行並進，各個建築不能與社會的流動體系或社會的結
構分開討論。因此，理性的建築設計必須與過去無法相比較的更廣泛的範
疇相連通。這種設計形態的演化將隨着社會的變動，機能的變革及環境的
配合所滙集而成的一股潮流作為設計的方向。同時，必須以系統性的分析
法則作為手段。換句話說，今日的建築必須隨着人類演進的方向，並於系
統性的規律法則中，分析人類所有的機能需求，積極地滿足這些需求，才
是現代理性建築設計所追求的課題。

　　現代建築設計的觀念，除了建立環境的價值觀之外，還要求有一個
明確的設計道理；必須合乎社會科學的、人類需求的和技術的合理主義
精神。格羅皮亞斯 (Walter Gropius) 於一九三五年所著「新建築與
Bauhaus」一書中經常採用「合理化」一詞。Louis Justment 談「生活建
築」(Living Architecture) 中也強調「適合」(fitness) 一詞。譬如，建
築必須適合於時間和空間，應該適合於建築的目的，必須選擇適當的材料
及施工方法等。並且，認為現代建築應以「秩序」、「適合」與「簡潔」
等三個因素為主題，才可稱為「合理的建築」。因此，這些都應該在設計
的過程中被同時考慮。

　　由於，社會科學與自然科學的高度發展及人類需求的急速增加，用以
解決這類問題的技術和方法或策略也不斷地改善；技術愈來愈精，方法也
愈來愈多。如何綜合這些技術和方法，使之能成為掌握某一水準的設計品
質的複雜行為，實在無法僅賴以過去的經驗所培養的思考方法或技術所能
解決。從建築計劃學的發展來看，對於建築設計所必需的要求條件，已經
無法依照過去的習慣方法來整理。為了使這些要求條件的分析能夠與具體
的設計之間發生密切的連繫，我們必須重新建立設計方法的新觀念；對於
那些過去經驗的感受或已經成為定形的創造過程，以新的觀念重新認識。

產生這種新觀念的目的，在於發掘更能滿足所給與的各種要求的新機能。換句話說，只有尋求新機能的新觀念，才是真正的創造。在設計過程中，把新的要求與新的機能連結起來，或由於尋求新機能所產生的新觀念，其本身並不是一種新的發現。由建築史觀之，機能與觀念的相對系列乃是一種典型的思考程序。今天，我們所以特別重視這種相對的關係，以之尋求新的思考方法的最大動機，乃是由於過去數千年來所延傳積存的科學技術的知識，在今日突作爆發性的增加，對於各種有關知識的組合，必須做各種系統的整理，才能夠邁入更可掌握這無限量新發現的時代。

傳統的設計和創造的行為，通常依照一種成形的習慣方式與無計劃性的方法來進行。這種無計劃性的設計行為是由於長時期的習慣，總以為建築設計是依賴個人的能力，並期待着天才式的創造力所促成的。尤其，在建築計劃的過程中，設計期限與成本都不成為約束的條件時，或者設計對象所要求的空間機能也相當單純的案例裏，設計的步驟與方法都可以在建築設計者的個人腦子裏加以選擇與組合，只要建築設計者本人對於各種問題有所了解和說明，其他的人也就可以依據他的指示進行建築生產的工作，一切的問題也都可以獲得解決。

今天的設計方法應該是超乎個人的領域而要求更深遠的目標，必須依據科學的邏輯方法去探求計劃性的設計步驟。今天的設計潮流，對於創造性的工作與發展的趨向，已經超越了個人的能力範圍，其途徑也已經從單純的原理所使用的基本方法，發展到必須將高深的原理導入更複雜的分析過程，才能獲得圓滿的解答。因為，建築設計除了造形所顯露的氣質之外，另一方面必須反應時代的需求，將之融會於空間的變化之中。所以，今天的建築設計必須以複雜的空間機能和高超的設計策略為背景，才能合乎此一時代的需求所反映的高層次形態；除了有計劃性的設計過程之外，似無他法可以滿意的解決此一時代的需求。

在建築生產的過程裏，由計劃階段、設計階段一直到施工階段的實質

作業，包含着非常複雜繁歧的內容與問題。尤其，在所謂「感性」、「技術」與「經驗」等的理論和體系都未能確立之前，處理的過程都不可能十分的明確。如果，對於狀況的掌握，完全憑賴個人的直覺判斷，那將是一付無法應付全盤要求的局面。這時候，唯一可行的「小組作業」(team work) 將成爲最合理化的設計手段。設計過程的掌握，完全由人與人之間（man-man system）以檢討的方式進行，以設計小組作爲情報資料的交換、轉化的組織，把來自各方各類的情報資料整理分類，處理成具體性的建築空間答案。再者，從社會行爲體系而言，個人的能力絕對不可能領會到社會上各種不同生態的變化和各種不同專業性的問題。因此，我們必須依賴各專家的搭配合作，以各種不同的立場與經驗，產生不同的意念作廣泛性的探討，以期發掘更多的問題，提供更多可行的解答。這些都不是個人行動所能作得到的範圍。

傳統的設計構想，逃不出某一設計者腦海中所興起的意念；他的思考方法也是一種非常傳統的思考過程。最典型的思考程序是按機能的不同，由平面開始着手，再以立面、剖面或其他各種不同的圖面表現來說明他的一整套構想。這種思考程序的進行，大都在一種繼續不斷的試誤方式 (try error method) 下作業，直到設計者自認爲最佳狀態或比較好的答案下完成。但是，使用這種傳統觀念的試誤方式，對於完成後的答案如果不再加以評估和修正，很可能由於設計者本身的經驗與能力的限量而造成極高的失敗或然率。因而，在設計的進行上造成極大的困擾，再也不知道如何才能把設計作得更好，或更深入的達到設計所需求的目標。甚至迷失了設計本身的價值觀，再也不曉得以何種標準來評估設計的成果。所以，在傳統的設計過程裏，只有天才設計者才能夠按照他個人的直覺，以及對各種構保關係的理想去認識或引導出一個空間的組合。自古以來，這類天才到底不多，更何況在社會變革日益複雜，人類需求日益增多的今天，一個問題的解答決不可能自初步設計就以直線式的進行方式直接移至實施階段。這

種不具「回饋」（feedback）觀念的設計過程讓人們無從再作有組織化的系統檢討，當然也就無法充分的滿足社會上不斷變化的需求要素。難怪柏克萊加州大學以數學見稱的亞力山大（Christopher Alexander）教授說：「十年前，建築界流行着靠一時的靈感來設計建築，今天如果有人再這樣作的話，那將毫無意義了。」他主持的環境組合中心正在發展一種前所未有的「空間的語彙」（圖 1.1.5 至 1.1.8），那是一種極其精密準確的建築系統，可以供給任何人運用來設計自己的住宅。

建築設計的精髓，在感性上它必須以建築設計者本身所具有的哲學思想為基礎；這種獨有的哲學思想，可以從設計者的作品中，不斷的向世人訴說。在理性的設計過程裏，也不是神來之筆所可以完成的。所謂「空間的語彙」，可以從設計者一系列的作品中，不斷的發現或顯露出來。「空

圖 1.1.5　1969 年在聯合國計劃下，由 Christopher Alexander 所主持的環境組合中心（CES），所設計的秘魯低收入住宅羣。

圖 1.1.6　一層平面　1.進口　2.客廳　3.家族室　4.書房　5.前庭　6.廊道　7.廚房　8.洗衣間　9.中庭　10.後院。

圖 1.1.7 二層平面 11.主臥室 12.臥室 13.化粧室 14.衣櫥
15.浴室 16.厠所

圖 1.1.8 開放式的剖面使自然通風良好。

間的語彙」也可以說，就是設計的結晶。在傳統的價值觀念之下，「空間
的語彙」的成熟度，也就是一位建築設計者功夫高低的評鑑標準；卽使在
建築的內涵愈來愈複雜的今天，空間語彙的成熟度仍然被視爲十分重要。
只是，在社會背景不斷的變革下，空間語彙的意義，再也不是現代建築初
期四位大師言下，自我英雄主義式的極端主觀的色彩，而是一個以社會大
衆的反應爲前題的更高層次的精神。這種社會或使用大衆的反應，是經由
一個合理的途徑，被調查、實驗、印證而得來；在建築設計的過程裏，這
種「回饋」的工作被設計者所重視着，也唯有在設計過程中具備着計劃
性、組織性和系統性的設計方法，才能夠被檢討和評估。因此，在理性的
建築設計裏，我們所追求的，將是如何確立更完全的設計方法，使設計作
得更完美。

以人類文明的發展史來看，自夏娃拋棄上帝的禁令，步向知識之樹，吞下知識之菓，離開伊甸園之後。人類的認知，一直是根據某種經由細心設定的心智模式與外來的情況相配合而成。換句話說，有了這些認知所滙集而成的經驗，人類才開始學會解決問題。人類依據這種傳統的法則，巧運心計，設法克服各種環境的變化，並建立了經驗的世界。而經驗世界的記述或轉換，經過歷久的考驗，才產生了非經驗的理論世界。在傳統的知識範疇裏，非經驗的理論世界所構成的知識，並不太受經驗見證的支持，所以被認為少有實用價值。然而，在一切知識突作爆發性增加的今天，理論性的非經驗知識突飛猛進的急速發展，反而可以提供經驗世界作爲研究考察的情報工具。

建築，自古就被認為是經驗的產物。以人類心智的活動而言，完全是一種直覺的作品，其製作的整個過程，甚至作者本身也難以控制其腦力的操作。但是，以現代合理化的精神來觀察，不難知道，建築的問題乃是介乎於經驗與非經驗之間的領域。從建築基本的計劃開始，經細部設計而成單幢建築物，乃至於組合、複合建築物以至都市環境之設計，都必須有條有理，過程明晰。如何突破內在腦力的直覺操作與外在明晰的分析過程所造成的矛盾，也正是「設計方法論」(methodology) 的首要任務。因為，建築設計必須由各種不同的需求 而產生各種不同的 設計目標與方法； 它必須在各種不同的標上，以各種不同需求的條件設定各種關係之間的因果。因此，如果設計方法以純粹非經驗的理論分析來討論也是無意義的。除了「計劃程式」(planning program) 中的一些統計變數的原始資料，加以計劃的觀念或計劃知識之外，還必須不斷的綜合評估，以果為因，從實質的模型實驗中檢討設計方法，修正設計過程，以期滿足各種現實生活上所必需的設計內容。例如，各種質與量在空間的意義，乃至於材料的選擇，構件的分解及設計的傳達等要素的綜合評估。這才是理論分析與實質經驗合而為一的合理途徑。

　　Poincare 曾說：社會學家研究社會法則，物理學家研究物理法則。所以，我認爲空談設計方法而不能作實質應用者，眞是一種不切實際的想法。

　　在基本上，傳統的建築設計過程，從業主的給與條件開始，以傳統的建築手法轉變爲可行的設計形態，完成基本設計，再繪製詳細圖樣來表達其設計之意念，供作施工生產之指令，以至發包施工到完成建築爲止。這些與現在我們所要探求的設計方法，在經驗上並沒有什麼不同，甚至可以說，如果沒有傳統的設計方法，我們也很難想像所謂「方法論」如何產生；如果不是因爲社會變得如此複雜，我們是否必要發展一套能夠適應社會需求的設計方法。這種設計方法必須比傳統的設計方法更爲「系統化」（systematic）。另一方面，發展系統化的設計方法的結果，將使過去以個人作品爲主的設計轉變爲以組織爲對象的集體設計。從個人的試誤方法轉變爲系統設計方法的過程中，包含了參入人員的組織與意念，以及應用電腦設備的檢核表（check list）和流程圖（flow chart）等。其中，比較迫切，也是最重要的是各成員的思考方法的變革。在心理上，我們必須從原來的固有觀念或積久成形的因果關係中，站在另一種完全開放的立場來觀察事物，培養一種完全自由的超然態度來解答問題。這也是發展系統化的設計方法中，比較難以克服的問題。

　　方法（method）一詞，就由其語源來解釋，含有「在……其後」（meta）「之道」（hodos）。所以有些人直接把「方法」以「過程」釋之。也就是說，談到「方法」就得關係到「程序」（process）的問題。程序的進行必以科學化的「技術」（technique）爲手段。所以，方法也就是一種「解決問題的演繹系統」。它必須有輸入的情報，經過腦力或其他思考方式的過程，進行一種眞實（true）而又有效（valid）的推想，並尋找其解答。其中，「眞實性」（truth）有賴於經驗的支持，在理論上，它必須是可以實驗的、衡量的。而所謂「有效性」（validity）則有賴於非經驗之論理性法

則，在理論上，它必須是可以追踪的 (traceable)。 眞實性的檢證是推想的解答的研判；有效性的追查則是控制這種推想的解答的手段。

方法論，到目前只不過廿餘年的歷史，雖然還不見得有一個很具體的系統，而且各有各的招術，但一般都認爲是唯一可以使建築產業追上其他產業的途徑；應用這種系統化的設計方法，將使建築生產合理化變爲可能。更由於電腦技術的廣泛應用，使我們更可以看出這種新的設計方法的遠景。廿世紀後半以來，人類的思考方法也因爲各種科學技術的革新，優異的自動控制方法及設備的高度發展，使過去佔掉人類大半個頭腦的有關知識與經驗的儲存情報資料變爲簡易。人類也因爲自己所創造的工具，使自己的思考方法不得不作根本的改變。晚近，電腦與設計行爲結下不解之緣，人類的思想與觀念的形態藉助於記號或數學的演繹，使非經驗性的理論分析變爲可行而有用。有人稱之爲「第二次產業革命」或稱爲「情報革命」（圖 1.1.9）。在短暫的幾十年間，人類的腦力思考，由幾千年來固執的內歛形態轉變爲外拓的境界，也導致方法論及系統設計的快速成長。麻省理工學院有一位很重視方法論的龐蒂教授說：「如果想使環境適合人

圖 1.1.9　電腦中央處理單元 (CPU)

性，必須藉助於電腦，只有電腦可以把那些各種多變的因素，集中處理，獲得答案。」

　　人類爲了輔助或加強其天生能力的不足，的確花了不少心血，發明創造了許許多多不同的設備裝置。以能源機器取代手足的功力，以通信器材伸長感覺器官的空間，甚至精密如腦細胞的電腦也爲人類所發明。電腦，並不只是一種單純的計算機器而已，而是其有超乎想像能力的人造頭腦，並且是完全自動的一種裝置。對於一個設計者而言，資料的收集、交換、分析和傳達一直是設計的基礎作業，而這些作業可藉助電腦來操作，也只有這時候，電腦被用作爲一部情報機器，而不僅僅是計算機器時，它的潛能才會眞正對建築設計者顯現，令建築設計者驚訝不已。一般，我們常利用電腦作結構工程的計算工作，已深深領會電腦的神功，但對電腦而言，實在是大才小用。使用電腦的目的，不僅爲提高設計作業的能力，更可以提高設計水準。電腦可發揮極快的速度和無窮的精力，用以協助設計者整理大量而複雜的資料，發展設計意念，調整設計者對大尺度或複雜問題的解答，使設計者的思考更形深遠透徹。設計者也因爲有了電腦，在很短的時間裏，就能得到他所急於知道的設計答案。由於電腦程式的美妙設計，可以克服重複的實施步驟，節省演繹的時間和人力。電腦對研究的步驟和複雜資料的陳述，將以表格化的姿態忠誠的呈現出來。所以，電腦操作系統對建築設計頗具深遠的影響力，將使建築設計者對問題的看法改變其傳統的角度，以理性的邏輯程序取代傳統直覺的設計方法，並且在錯綜複雜的方案中選擇最合理滿意的答案，使設計工作作得更快速，也更合理。

　　目前，電腦之應用於建築設計已逐步實現，現在的問題是如何利用現有的電算程式，協助發展尚未完成的程式，相輔應用，以期完成整個設計系統，供普天下人應用。其實現的可能性，主要還是取決於建築設計者本身，是否願意將設計程序上具有意義的問題領域或知識引介給電腦工程人員。建築設計者必須率先創造出探索設計問題的理性構架，由建築設計者

自己設定設計的問題，把解決問題的方法組列成合理的演繹程序，作成程式。因為電腦畢竟是機器裝置，沒有人腦組列的程式輸入是不會單獨完成設計的。因此，建築設計者須研究出一套合理的設計方法，然後與電腦組成 Team，使人應該作的工作與機器的演繹互相配合，以完成設計程序中所設定的目標，追求最佳的解答。

以色列建築師沙代 (Moshe Safdie) 在他的著作「預籌房屋的展望」中，曾預言：「未來科學技術的發展，將使人類很容易就可建造房屋，就像今天用計算機演算一樣的方便。像今天這種建築設計行業，將不再存在，取代的將是一種神奇的造屋機器。」意味着任何人都可以按鈕方法來控制機器，選擇適合自身條件的房屋，就像到百貨公司選購商品一樣。未來科學的技術，將能夠把建築工業運用到千變萬化的境界。想像中，未來的建築師事務所將是一所自動機器公司，建築事務所裏面再也沒有一大堆的施工圖、工程參考書或圖表，取代的是一組靈活的自動機器和一卷卷的磁帶，工程師手上拿的不是筆或橡皮，而是簡單的按鈕工作。到那時候，建築工業將和其他產業一樣，有生產、分配、消費等經濟行為；建築也將成為商品化。

1.2 設計過程

對於一個剛開始學習建築設計的學生而言，最感困惑的，也許就是：如何開始着手去作一個設計。在學校裏，每次出來一個新的設計題目，經過一堂設計原則的講解之後，學生們也許已經摸清楚了設計的要求條件是什麼，設計的最終目標又是什麼；整個設計題目的頭和尾都弄清楚了。但是，我們所最關心的卻是中間的一段，我們要知道學生們用什麼樣的一條線或一組網來連結整個「設計行為」的起點和終站。經常，有些學生就是蒙着頭，毫無步驟的猛幹，有些學生卻是兩眼一瞪，手足無措，慌作一

圖。其中的道理非常簡單，乃是因爲學生們沒能夠預先安排一套完整的「
設計程序」(design process) 所致。

　　設計行爲是一種綜合性的過程，也是整個建築生產中最爲艱鉅的一部
份。從設計需求和設計條件開始分析，確立設計準則 (criteria)，制定程
式(program)，構思意念(idea)，收集資料 (data)，機能分析(analysis)，
設計原型 (prototype)，細部發展 (development) 到獲得解答 (solution)
定案爲止 (圖 1.2.1)。每一個步驟都是一項獨立的環路(loop)。我們套
用馬卡氏 (Thomas A. Markus) 的一句話，稱之爲「設計的形態學」
(the design morphology)；這一連串的設計過程都被稱爲「設計程序」。
雖然，在設計分析、準則、程式、意念、原型及發展的每一個獨立的環路
過程裏，都是一種連續的「決定順序」(decision sequence)，帶領我們進
入各種「作業研究」(operation research)，「管理作業」(management)
和其他的設計領域。但是，從設計的開始以至解答的完成爲止的一系列設
計過程，所指的都是一種系統性的關係事件。缺少任何一個步驟，都會嚴
重的影響到設計的品質，使設計全盤失敗。

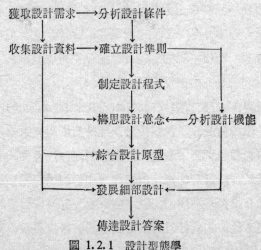

圖 1.2.1　設計型態學

「系統」（system）一詞，經常被掛在人們的口上。所謂組織系統、作戰系統，乃至於給水系統、供電系統等，諸如此類的名稱，從較爲粗淺的觀念上來看，其外在給人的印象就是：講究系統的總比沒系統的要「好」得多。實質上，「系統」的觀念當初被應用於工學方面，其目的也是爲了提高工程效率而發展出來的一種知識或手段。事實上，所謂「系統工程」乃發源於第二次世界大戰時的英國，當時的英倫受盡了希特勒的蹂躪，本島資源眼看逐漸減少，想盡了辦法，乃積極發展「系統工程」，希望能以有限的力量作最高效果的運用。因此，由於戰術或戰略上的見證，「系統」觀念被有效地運用而奠定了理論上的基礎。在系統學上柏克萊加州大學的亞力山大（C. Alexander）教授也替它下了一個定義，他認爲：集合許多互有相關的「要素」（elements）稱爲「編組」（set），當各個要素間相互發生作用時，此一編組即成爲「系統」。他所謂的發生作用，指的是要素間產生了一種生死與共的密切關係。這種關係有更高層次的內在意義；系統中任一小部份的缺陷都將直接影響到其他部份，如能改善系統中的某一部份，則其他部份也將受惠不淺。

爲了解說清楚，我們舉一個生態學的模型——太空船來當例子（圖1.2.2）。太空船在太空中乃是一個孤單而封閉的系統，它必須依賴自己內部系統的各部份機能，繼續不斷的互相發生關係作用而維持其壽命。雖然，實質上它有着足夠的資源，但是卻受先天的限制，只能携帶着有限能量。所以，在它的系統裏，勢必盡其可能的一再循環（recycle），運作它的內部資源再產生其他的新資源，除非設計上允許它能夠從系統外獲得新的資源補給，即使這樣作也都必須是預先計劃好的運作，整個系統也會因此而受到影響。這就是「系統」的特性。在太空船內的系統關係的任何改變，都必須以其總效果爲前題。所以，必須隨時小心安排系統與其他「次系統」（subsystem）的運作，因爲任何關鍵的失敗都將直接導致整個太空船計劃的毀滅。

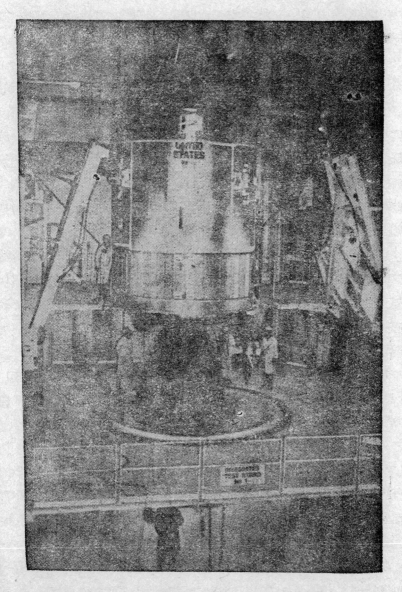

圖 1.2.2 阿波羅11號在太空中心裝配中之實況。

　　系統設計的觀念裏特別重視設計程序，必須將設計過程按其屬性劃分成幾個較大的階段，每個階段依其內容按計劃程式排定次序予以闡明，並對各階段以回饋的方法使其明確化。在設計程序中所使用的工具，並不僅限於人類的腦力或紙筆的比劃，它必須善於利用各種機械工具，配合機械化的效率研究，更必須藉助於電腦神功，輸入設計資料，由它把錯綜複雜的設計因素加以排列組合，演繹出我們急於知道的結果。當然，這些工作必須在一種有系統、有組織的形態下進行。換句話說，系統設計必須由一羣「設計小組」來策劃實行。所以，系統設計是一種組織功能的發揮，在共同的目標下，由多數人奮力追求，這才是創造的新精神。是故「系統設計」(systematic design) 也就是製作組織化的天才的一種方法。

　　設計行為是一種「系統」，在這個系統裏，不但要把握住既存的機能，同時必須發揮設計的魁力，超越現實的條件，以豐富的構思預測未來的發展。尤其，在當今的需求條件日益增多，機能日益複雜的情況之下，要提高思考的精密度，使相互關係的因素能夠迅速而且精確的闡明，非使設計系統化別無其他辦法。設計上所必要的情報資料，從淺到深，範圍非常廣闊，同時由於設計者不同的價值觀及設計方法，在設計過程裏必須不止一次的重覆分析問題，回饋答案，評估效果，直到設計定案為止。如果不以系統設計和方法學來處理，恐怕很難達到目的。

　　系統設計與方法學之應用於建築上是為了達到明確的設計過程，使設計的思考途徑邏輯化 (logic)，在論理上層次分明而有系統，而不是製作一些固定不變的模式或一次即可由始至終運作於建築的設計公式。所以系統設計和方法學的應用是一種理性建築設計的步驟，目的在以系統化及方法化的明確步驟產生適宜的設計意念。

　　在古代建築裏，我們也不難發現各有其不同的系統設計及方法學。例如我國宮殿建築的斗口（圖1.2.3），希臘羅馬式建築的各種柱範(order)（圖 1.2.4）及文藝復興時代建築上所運用的軸式 (axis)（圖1.2.5）等。

這就是各式建築持以爲準的系統因子，也因爲這些因子的發揮才造就了各式建築的輝煌史蹟。只不過，這些設計因子太模式化而固執不變，已經不再適用於現代建築的設計範疇裏；因爲我們所要追求的是一種合理化的設計分析，而不只是一種沈醉於「調和美」的建築設計因子。也可以說，我們現在所要求於建築的，應該是理智重於感情的；建築再也不應該那麼羅曼蒂克了。

圖 1.2.3 以斗口爲度量單位之平身斗栱正面。

在社會文明愈趨昌達的今天，人與人之間相關的集體生活所發生的各種現象愈趨複雜，人們的離合集散都直接間接地影響社會的結構和需求。如何在現代都市化的狀況裏，幫助人們產生豐富的生活方式與合理的思考

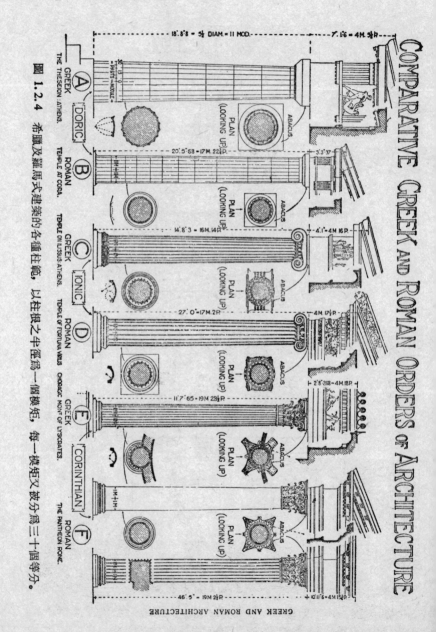

圖 1.2.4　希臘及羅馬式建築的各種柱範，以往根之牛徑爲一個模矩，每一模矩又較分爲三十個等分。

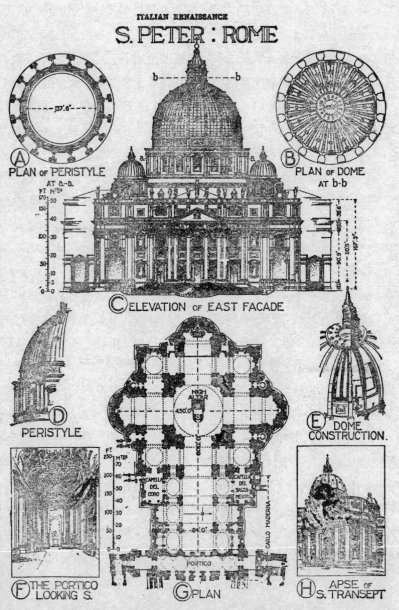

ITALIAN RENAISSANCE
S. PETER : ROME

A PLAN of PERISTYLE AT a-a.

B PLAN of DOME AT b-b

C ELEVATION of EAST FACADE

D PERISTYLE

E DOME CONSTRUCTION.

F THE PORTICO LOOKING S.

G PLAN

H APSE of S. TRANSEPT

圖 1.2.5 意大利文藝復興時代之羅馬聖彼得教堂。

方法，如何在繁複而迷矇的形態下，促使人們把握整體明確的綜理方向與設計系統，這些都是我們建築設計者終其一世所要計較的。由此，我們更可領悟到系統方法對當今的建築設計具有多麼重要的地位。尤其，電腦的應用更大大的促成其實現的可能性。而，當今世界各國所致力的建築生產系統化，也就是系統方法被實際運用的見證。在我國建築界，建築設計所面臨的需求條件也正值日趨複雜之際，系統方法之研究與運作也應該被重視、被發展，以期建築產業的成長得以導入合理之途徑。

在設計行為的綜合性過程裏，從無形的設計條件，經由各階段的分析、判定，重複的回饋、評估所得到的具體定案設計，其設計程序在各國有着不同的分段方法。依照英國皇家建築學會 RIBA (Royal Institute of British Architects) 所發佈的「小組設計作業計劃」(plan of work for design team operation) 裏，將設計程序分段為：初步設計、一般設計和細部設計等三個階段。而 C. R. Honey 將 RIBA 的分法更具體的分為：配置計劃、機能組織設計和構件設計等三個階段。日本京都大學的川崎研究室則分段為：組織化階段、空間化階段和設施化階段等三段，並發展一種「計劃過程模擬系統」PPSS (Planning Process Simulation system)以評估生活行為的機能組織與空間質量的關係，判定所應採用的構件、材料、造型及規模，以供設計需要所追求的解答。在我國被大家所熟知的設計過程大致也可分為三個階段：基本設計或稱為草圖階段、實施設計或稱為施工圖階段、監理作業或稱為監造階段。在第一個階段裏，從業主的給與條件開始，經由分析，確立了設計條件，其間必須與業主作多次的討論，才能歸納出一套基本的構想。無數的草圖，作了又改，改了再作，終於使業主滿意而認許定案，完成其基本設計的階段。在第二個階段裏，設計者必須根據認定的草圖去繪製圖說，為了表達設計的意念，必須更深入的考慮細部的問題，明確的繪出設計的意圖，以供施工者能夠按圖施工。這就是實施設計的施工圖階段。在第三階段的監理作業裏，為了使工程進行合乎

設計的意念，從開工以至工程完竣，必須隨時加以監督、討論，是爲監造階段。

在傳統的設計方法，經常是在設計條件並不十分明確的時候，就已經確定了設計形式。這就像是：本來我想要吃一餐菜飯，但是卻給我下了一大碗牛肉麵一樣。雖然同樣可以把肚子填飽，但是，在系統的設計方法裏，當然不允許有這類不明不白事情發生。所以，必須在設定設計條件的草圖階段裏，建立一個更能明確地判定條件的方法。實施設計的施工圖說是傳達設計意念的手段之一，監造階段的困擾往往發生在圖說表達的毛病上，設計意念的實現有賴於施工圖說的合理性與可行性。如果，在實施設計的可行性還不能十分把握之前就把設計定案，那麼，在監造階段裏，爲了達成原先的設計意念，往往引起設計變更的不良後果。再者，爲了達成設計的意念，監造階段的品質控制十分重要；好的設計有賴於優良的施工才得以具體的實現。因此，合理化施工系統也是理性建築設計裏所要討論的重要課題。

現在，我們已可確認建築的生產作業必須是一系列的系統過程。從設計行爲到施工作業等次系統的各階段之間，必須是一種有意識的系統方法（system method），對於外部環境的各種模式（pattern）所包含的各種不同問題關係作理性的解析，以數理科學的「量的」解析能力賦予「質的」觀念，使其分析能力達到更大範疇的探討。同時，在建築設計的各個階段的環路上，其理性的判定常依相互之間的比較來考慮和衡量。從衡量中所考慮的有限條件去探索其可能性，以期使設計能成爲被社會所接受。同時，由設計所含的機能特性回饋於社會需求，社會的需求愈大，則愈能接受設計者所爲之創造工作。

在設計過程中，以設計之整體性爲最終目標的次系統，已經在世界各國積極的研究發展中。尤其是設計程序中的第一階段，由抽象的條件轉變爲具體的空間組織上，已有多種的理論發表，而得以應用於實際設計作

業上的也有不少。諸如：利用相關性分析理論、線形計劃法、模擬作業法、長蛇陣理論 (queuing theory)、謀略理論 (game theory)、作業研究 (operational research)、活動計劃法 (dynamic programing) 及統計法分析用的行動特性、機能關係、空間安排等。由於以上多種的手法，我們可於不同的設計環境中應用不同的方法，以達成最合設計目標的設計答案。

是故，在整個設計過程裏，首先必須以設計者的知識與經驗來分析設計條件，確立設計準則。再按屬性分解問題，決定設計程式。有了設計程式才能按步就班的進行設計。再依據設計條件的需要收集適用的資料，構成設計意念，並以各種表達的方法作模型分析，綜合問題而完成基本設計，促使設計問題原型化。再依照原型作構件分解，發展次系統完成細部設計，然後，才是設計定案，完成建築生產之圖說，作爲合理化施工之藍本。這一系列的設計過程，無時不在作回饋的步驟而加以評估和修正，而且設計過程並不能以設計完成爲結束，對於設計結果之檢討也頗爲重要，也許對本設計案已經來不及補救，但是對下一個設計案則可引以爲鑑。

1.3 設計方法的掌握

在設計過程裏，我們已經瞭解各階段環路具有生死與共的密切關係，任何階段的設計錯誤都將帶來極大的損害，尤其是設計條件愈是複雜，其付出的代價愈是增高；這也就是促使設計系統化的一個強烈的刺激。也只有在系統化的過程之中，才有可能在極高代價的錯誤發生之前，獲得評估和試驗而免蹈陷阱。當今，設計問題已經隨着社會的變革而激烈的膨脹，變得非常複雜而困難，甚至是最有經驗的老道設計者都無法以個人的力量來評估和試驗其設計答案。因此，在系統化的設計方法能夠被明確的掌握之前，我們應該首先解決的實在是：如何發展一套「設計語彙」爲設計者所共同應用；使設計者在巧運心計的思考過程中，所特有的理性組合，能

夠經由科學邏輯的印證，作合理的解釋。最後得與設計問題相聯結，融合經驗與非經驗的世界，共同解決設計問題，達成設計目標。

廿餘年來，許多人都在嘗試着。但是，直到今天爲止，我們還在懷疑，是否有一套設計語彙是眞正能夠解決任一個設計問題。甚至，亞力山大（C. Alexander）以及他的同僚也遭到嚴酷的批評。Janet Daley 曾在她的一篇「建築設計之行爲主義的哲學評論」(a philosophical critique of behaviourism in architectural design) 裏，批評亞氏們是在創造他們的「私人語言」(private languages) 來表達其特殊的意義，令人摸不着邊際。因此，她主張根本就不需要用什麼專門的「語彙」，雖然有時候難免要述及許多複雜的事件，但在論及設計方面的問題時，相信以忠實而簡明的字彙，爲大家所能瞭解的字彙來表達，最爲上策。當然，Janet Daley的主張也有她的道理在，不過，也許她低估了建築學方面的「羣體」(in-groups)的力量，況且有許多的設計者也非常希望在科學界裏，能夠由於「語彙」所產生的「尊嚴性」而爲大家所認知。然而，「設計語彙」的可貴性，乃是設計者可以藉助於專門的術語來表達某一複雜的設計思想，解釋某一複雜設計過程。當然，這種「設計語彙」必須是爲設計界所共知而確認的。

許多人也都期望，在整個科學方法的演化過程中，對問題的掌握，都能作到敏捷輕便的地步。而在今天，很顯然的，「設計語彙」之所以應該發展的最大理由，已經從人爲事物的片斷解說，演進到對設計的全面掌握的必要性階段。所以，「設計語彙」的發展，實在就是獲取掌握科學方法演化的主要工具。

設計方法的掌握，在於能否將設計問題的解析置於更爲系統化的範疇之下，依據這一系統，循序漸進地解析實質的設計問題。首先，我們必須尋求與設計問題相關的所有要素，藉由經驗、資料和其他理性的過程，調查各要素對整個問題系統的影響，並整理各要素之間的相互關係。由於，設計條件本身的需求，所應該考慮的系統因素，事實上都相當廣泛，所

以，在經過系統方法的初步考慮之後，通常都被認爲還不能完全滿足所有的需求。如果還能夠想盡辦法，盡量尋找或擴張系統因素的可能狀況，使系統因素因此增多，這才是掌握設計方法的合理途徑。事實上，設計因素的增多，並不是使設計問題變爲複雜和困難，而是爲了使問題的掌握方向變得更爲正確。當然，「控制」和「觀察」的意念過程，在這個時候是必要的手段；使我們不致在此繁多的因素中沉迷不解，而不知如何去判斷「適當」與「不適當」。系統因素的擴大，並不只限於設計目標本身所必須具有的機能系統，我們更可以試着由生產系統來考慮。以現行大量生產的構件產品急速增多爲例：合板素材的出現，已經有數十年的歷史，近年來大量生產加工的門扇及墻板才大批的應用於建築上。又如鋁料加工之門窗等。諸如此類，都將影響設計系統中的構件因素。因此，系統內部的（機能）因素與外部的（構件）因素的分類，對整個系統分析（system analysis）有着極大的影響，我們必須愼重考慮，才能構築一個合理的系統因素。

其次，爲了有效地掌握設計方法，在有限制的設計條件之下，爲了使系統作業達到最佳境界，我們必須有一個適當而理性的評估標準；這也就是系統作業的最高指標和方向。除了以單純的「數量」作爲系統的評估標準之外，對於大規模而又複雜的系統，其評估的尺度應該還包含着更高層次的標準。例如：適當性（adequacy）、接近性（accessibility）、變換性（diversity）、可塑性（adaptability）、有效性等。在評斷一個設計方法的實質效用時，我們可以經由創造性（creativity）、合理性（rationally）和設計過程的控制（control）等三個方向來判定。從創造性的觀點來看，設計者是一個「黑箱」（black-box）（圖 1.3.1），從這個黑箱的過程裏，將許多神秘的構想創造出來。從一個輸入（in-put），可以得到一個輸出（out-put），但是，在箱裏進行的過程是什麼，則一無所知。從合理性的觀點來看，設計者是一個「玻璃箱」（glass-box）（圖1.3.2），從外來情報的輸入之後，它在箱裏的進行過程很明白的被人們所知道，有條有理，

交待清楚，完全可以解釋。這是一個合理的途徑，合乎科學的邏輯，也是今天的設計價值觀裏被強調的一個重點。從控制的觀點來看，設計者是一個「自我編組系統」(self-organizing system)，能夠自己編組設計捷徑或方法，跨越已知的設計方法之境界。並且，最直接地導入設計理論的實質效用，使我們在評斷實用的設計方法上，邁上另一個更高的評估層次。

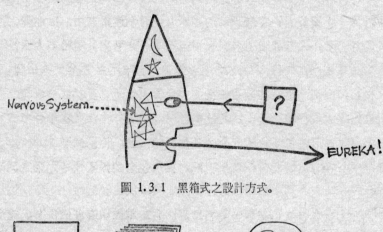

圖 1.3.1　黑箱式之設計方式。

圖 1.3.2　玻璃箱式之設計方式。

　　再次，為了實際的掌握設計方法，必須將設計問題解析後予以模型化，作成系統模型(system model)，才能根據此一模型進行「模擬作業」(simulation)，使設計問題在「原型化」(prototype)確定之前，對設計問題能夠作更深入的分析與查對；可利用適當的模型的製作、繪圖、計算和實驗等各種方式，使設計問題得以回饋到原先的準則或條件上，依據回饋

內容的具體化來判定設計方法的良莠。而模擬作業最主要的工具是利用電腦來作數理的解析，它可以更快的速度使我們得到更明確的判斷。

直到今天，許多新的設計方法已經被發展出來，就我們所能認識的，例如：腦力激盪法 (brainstorming)、異象法 (synectics)、綜合歸類法 (synetcus)、有機化 (bionics)、形態學分析 (morphological analysis)、屬性表 (attribute listing) 等。這些新的設計方法大都着重於基本設計的草圖階段；當設計者在初步設計時的思考過程中最爲有用。顯然的，這些新的設計方法，本身就隱藏着某一種經過「潛移默化」所得來的新設計觀念，而且，這些新設計觀念對於設計者意念的產生將有莫大的影響。所以，這些設計觀念的實用性將遠勝於設計方法裏所述及的技術步驟。

設計者本身，應該都有一套屬於自己的思考方法。這些思考方法所使用的傳達工具，有的是文字，有的是數學的符號，再以圖形 (diagram) 的方式使設計過程具體化，闡明設計問題裏所包含的因素及各因素之間的相互關係。

設計方法正進入一種詢求的新境界，它不可僅由直接的作業研究或圖解理論分析而來；也許這樣作將會因爲過於重視非經驗的世界而抑制了設計者的前途，也可能和設計者的標的愈扯愈遠而迷失其中。新的趨勢將是經由人們的需求所構成的關係爲基礎，這種需求必須以哲學的根源和心理的反應來判定。對於一個設計者而言，他將以個人功夫的高低去做很多事，而且，他所要做的事也就是他所要想得到的結果。新的設計方法，看起來很像設計者老早就知道他想要怎麼去做。其實不然，他們還是必須經由作業研究、系統分析、電腦及新的數學方法的演繹等有效的技術爲根據來做他們的設計。但是，他們應該不被這些設計技術所支配；設計程序的本身，將使設計者決定那類的設計技術可被運用。雖然，這些設計過程的有效性和步驟內容都已經很清楚的被認識，但是，我們到目前爲止還是準備的不夠週全；我們必須以建築的術語或個人的哲學語彙來說服自己，

我們必須苛求自己作一種實質而有內容的訓練，使我們在談到「變數」（parameters）或「偶發的行為系統」（behaviour-contingent systems）或「關係」（relations）的時候全身感到自然而適暢，毫不彆扭。

我們希望，在這物理的世界裏能作更為科學的認知。正如墨家所言，把科學知識分為「親」、「聞」、「說」三類。「親」是實際觀察，要開放而客觀。「聞」是聽聞閱讀，要集思廣益。「說」是循序推理，要合乎因果，舉一反三，才可開展我們的知識範疇。我們也希望在這設計的境界裏能有人熱心的關懷人類的需要，在長期的設計過程中能確保其哲學的方向和理性的方法，使日新月異，則設計方法才能開始發揮它的目的，使建築能夠在理性的環境中成長，壯大。

第二章 設計目標

2.1 委託人與設計者

在大學裏，建築設計的第一個題目，經常是要求學生們設計一個簡單的遮蔽所(shelter)。學生們必須從自己生活的經驗裏尋找構架的方法和使用的材料，然後繪製一份八分像「畫」二分像「圖」的所謂「設計圖」，差一步就可開始着手與建了。事實上，這個題目的背景，只是爲了某種需要而作的遮體建築而已。使用者的意圖非常單純，不是爲了遮太陽就是爲了防風雨。在老師的眼中，這時候的學生還不是一位設計者或建築師，倒不如稱之爲初期的「承包商」更爲恰當些。

歷史上，建築的行爲也就是這樣開始，委託人與承包商的關係也從此產生。在我國民間的建築裏，盛行着包工制度，由當時的員外或莊主找來一個總承包商，指指點點就這麼蓋。於是，總承包商找到了供應構件和材料的建材商，以及現場供應工具和勞力的小承包商。就這樣一座「土裏土氣」的民間建築被與建起來。這種行爲的關係，在於不需要專門知識的建築時代裏還可勉強的維持着。然而，社會結構的變化，使人們在生活上有了新的需要，爲了適應新的生活，就產生了平面計劃和設計，以及新材料和技術等建築上的問題，使設計與承建必須分工負責，也使建築師的職能因此產生。這時候的建築師，必須與委託人及其他各承包商作直接的連繫，建築師除了設計繪圖之外，還得親自編訂施工說明書等工作，完全是一手包辦設計及監造的個人業務行爲。在社會經濟複雜的情況下，估價師

(quantity surveyor) 的加入工作是必要的。尤其是大型的工程，估價師必須直接對委託人負責，其估算的造價需付保證的責任，所以，也必須與建築師及總承包商作密切的連繫。在更大規模的工程裏，其關係的組織方式也同時需要作適當的擴充。工程顧問，如結構、設備等工程師，與建築師及估價師同樣必須直接對委託人負責，並且還必須與建築師分擔設計及管理的職責。

　　事實上，建築小組 (building-team) 的變動情形，已經由過去的一般企業或事務所的組合，演變成爲大規模的總承包商，以本身的財源來經營營建、銷售、出租或自用的局面，這時候的委託人與各單元的關係已非往日可比。以建築生產方面而言，大致可以分爲四個小組：其一爲企劃小組，包含有投資分析者、市場研判者、建設企劃者。其二爲設計小組，包含有建築師、工程師及各專門設計師（如：園藝、彫塑、畫家、室內裝飾等）。其三爲營建小組，包含有營造廠、專門工程業（如：基礎、設備、機械等）。其四爲構件工業小組，包含有原料業、製造業、建材業等。這四個小組的融合，構成了一種新的委託體制，使委託人與設計者的距離變爲無形。自建築的興建計劃開始，直到竣工交屋爲止，委託人與設計者一直站在同一立場，以理性的分析方法來設定設計條件，確立設計目標。

　　一般而言，委託人都有他自己對建築設計的構想，也許這些構想是他親身的經歷，也許是他所迫切需要的。但是，委託人所提出的「給與條件」，大都不很嚴緊，以致對設計而言都不可能構成限制，卽使非常有條有理，對於設計而言也大都不足以構成爲「設計條件」。所以，從委託人的給與條件開始到設計條件之間，的確有一段距離，要使設計條件齊全完備，則有賴於委託人與設計者之間的通力合作才得實現。就好比是報案人與警察的關係一樣，警察必須從報案人的片斷言詞中，經重組、思考和修正而得案情的大致方向，設定辦案的目標。

　　近年來，國內盛行以競圖方式獲取設計原型。其競圖辦法的擬定，卽

要的部份在於給與條件或設計條件的設定。而我們所見到的，很少能夠
辦法內有個齊備的提示，往往迫使參加競圖的建築師，只能憑着揣摩或
以爲是的推斷中從事設計條件的設定。就像攻城掠地而目標不明，在「
情糢糊」的情況下，建築師們不知出了多少寃枉力，做了多少虛工。所
的結果，不是掛一漏萬就是百無一用，使得委託人與設計者雙方都增加
許多困擾。爲了使委託人的意圖明確化，委託人在擬定競圖辦法之前必
預先與建築方面的專門顧問（consultant）作意向討論，對建築生產程序
各種條件予以整理，才得使給與條件具體化，也才能使設計者設定正確
設計條件與設計目標（圖 2.1.1）。

1. 萬國戲院地區土地利用概況。
2. 萬國戲院基地現況及地籍圖。
3. 萬國戲院改建使用目標。
4. 萬國商業大廈建築設計詳細內容。
5. 萬國商業大廈建築設計趣味問題。
6. 萬國大戲院董事會建議事項。
7. 萬國商業大廈競圖注意事項。
8. 邀請建築師事務所參加競圖之酬金。
9. 設計費及結構計算費用計算之比率。

圖 2.1.1　萬國商業娛樂大廈競圖計劃資料大綱:

　　由於設計者在於職業性的潛能上,對任何一件事物的觀點或思考方法,
比委託人較爲廣泛而深入。因此, 不論是對人、對事或對物, 設計者
是以爲自己的觀點是經過理性分析的過程而來, 也一定是絕對客觀的看
。事實上, 卻經常是固執的絕對主觀。所以, 設計者通常是不太容易幕
席地的接受委託人不同的看法和意見。設計者對自己的能力, 固然必須
充分的信心, 但是卻不能矯枉過正, 對於委託人的需求也必須尊重。設

計者的本職是以學識和技術爲委託人解決建築的問題，使理想成爲事實，使抽象成爲具體，而並非在於滿足設計者自己的愛好和想法。所以，無論設計者作任何的創造，都必須不與設計的目標背道而馳。設計者對於每一件接受委託的設計工作，都必須抱着無比虔敬的心去做，沒有一件工作是不重要的或輕而易舉的。我們確信，一個隨便下判斷或常說事情簡單的設計者，他所作出來的作品也必定是個膚淺而草率的設計。一個好的設計，如果設計者都不能自知是怎麼設計出來的，那就不能算是一個眞正的設計，再好也只不過如盲人之扣槃捫燭而已。所以，設計者對於委託人的需求，須實事求是，以客觀的分析爲委託人尋求合理的設計條件和設計目標，滿足其實質機能的需求。這也就是設計者在理性設計中所應有的基本態度。

反過來講，設計者對委託人的意見也不是唯命是從。設計者對委託人的意見，所謂尊重是指對適合於設計目標所給與的條件而言。有許多委託人經常因爲想模仿所經歷過的某處或某種作法而給與某些對設計含有混淆性的條件。但是，設計在合理的情況下，必定有其完整的系統性，如牽一髮而動全體，則設計者必須小心這類無形的陷阱，以免在設計過程之初陷入困境而不能自拔。如果，爲了投其所好而唯命是從，那麼，對於設計者及委託人都將帶來更多的失望和困擾。到頭來，連設計者都不肯承認是他所設計的作品（圖 2.1.2）。

我們深信，一個建築設計的成功，沒有比獲得委託人的瞭解與共鳴來得更好的。有水準的委託人是最好的一類，但是如何提高委託人的鑑賞水準？由討論、參觀或其他方式都不失爲一種好的方法。這就要看設計者本身所擁有的資詢與說服的能力了。

總歸一句話，委託人與設計者必須形成一種極其密切的關係。設計條件的設定與設計目標的確立，全賴於委託人與設計者之間的通力合作才能實現。

圖 2.1.2 設計者與委託人之關係絕非唯命是從而投其所好。

2.2 設定設計條件

通常，當我們的身體不適服的時候，總得上醫院看看醫生。見了醫生，一定得把身體的那一部位不適服告訴醫生，好讓他分析你口述的症狀來對症下藥。病人所能給與醫生的是一種片斷的症狀，也許還會要求醫生給些什麼藥，而事實上，很少有醫生會依照病人的要求給藥，除非這種藥是病人所眞正需要的。

建築師和醫生在實務的模式上有點相似，所以能被稱爲專家，主要還是因爲能夠分辨出什麼是要求，什麼是需求。

在設計上，委託人的要求是一種「給與條件」。是委託人以自我意識所表達的希望，所以，並不見得就是設計者用來確定設計目標的「設計條件」。當然，每一個設計都必須先有設計條件，而事實上，設計條件的起步也都來自給與條件，但是，兩者在意義上並不相同。給與條件大都是委託人對設計者的設計方向，限制在某一範圍內的要求，很難立即根據這些給與條件變成爲建築上的設計條件，而馬上進行設計作業。因爲，給與條件大都與建築生產程序沒有太大關連，委託人也無法詳盡的知道建築上的許多問題。所以，設計者應如何將委託人的給與條件綜合成爲建築上的設計條件，是爲設計行爲中頭一步所要作的。

在學校裏，學生們經常被要求講述自己的設計程式。這種教學方式，除了可以使老師們更能深入地瞭解學生的設計內涵之外，另一方面對學生而言，也是一種口才訓練的機會。

事實上，身爲一個設計者必須具有較佳的口才，才能在設計程序中，對於委託人的給與條件作適當的誘導，以尋求委託人眞正的需求。通常，委託人的給與條件是片斷而零亂的，設計者必須學習如何去容忍與認同委託人的奇思怪想。設計者必須提供處理問題的經驗，以各種詢問的技巧

託人共同討論，以檢討委託人眞正的意圖。

要如何去分辨要求與需求之間的差異是件很難的事，設計者必須與委託人作多次的會談，愈多愈好。從委託人方面來看，往往是先決定要求形之後再獲得需求內容。就好像找服裝設計師作衣服一樣，先是決定要作一件上衣，經過設計師耐心的誘導，乃獲得如領子大小、袖子長短和口袋深淺等細部的式樣。在設計程序中，構成上衣的領子、袖子和口袋都是委託人的一種要求，也是委託人的給與條件，而其尺寸及式樣的變化範疇將成為設計者的設計條件。

所以，設計者必須從委託人所表達的各種要求中，藉某種方式來綜合整理，檢討修正，才能逐漸明確化而成為建築上的設計條件。在這轉化過程中，經常摻入設計者的主張，因此設計者的功夫高低將使設計條件之設定受到相當大的影響。

在設計者與委託人的會談中，問題的範疇愈是廣泛就愈能夠發掘其實際的需求。從詢問中可以產生更多的基本概念，尤其是牽涉到「人的因素」比建築的型式或材料的選擇更具重要性時，設計者必須更徹底地去探討「人」與各種設計對象之間的相互關係。如人 (man)、空間 (space)、能量 (energy)、工具 (tool) 和環境 (environment) 所構成的關係，並瞭解各因素之間相互關係的深淺程度。如此，才能使給與條件明確地導入設計條件。

探詢給與條件的對象，並不只限於委託的主角人物；有時，單是主角人物的詢問，並不能發掘問題本身的主要重點。設計者必須針對着發生問題的對象，為探詢問題的對象。例如，當探詢住宅設計的給與條件時，不只詢問男、女主人，也必需家庭其他成員所發表的意見，甚至一天到晚使用廚房的佣人也是設計者探詢問題的對象。當探詢工廠設計的給與條件時，不只詢問廠長或經理主管，甚至工人也應該列入探詢問題的對象。我們希望，從上到下，**代表各階層的人發表他們各自的要求**，因為使用的人最瞭

解問題的發生與需求。

　　調查或搜集各種機能性質相似的建築設計實例，也是一種詢求設計個件的明智的方法；研究其設計條件，發掘其問題，選精拔華可作爲參考。尤其，數據資料更是設定設計條件所必需時，從建築設計實例的研究中，設計者可求得更爲完美的設計資料。古老的建築物，引誘抄襲的動機最少可以得到很多的啓示。尤其，歷久還能善用的古老建築物，我們可以從它的歷史演變中發掘其明確的時代適應性，這對於設計條件的設定及設計準則的確立都是頗爲可貴的資料。

　　設定設計條件實非易事，儘管我們廣泛的收集、探詢了相當數量的資料，我們還必須分析這些資料，以確定何者爲適合應用，何種資料必須被割愛。否則，在設計程序的頭一步，將帶來不勝其繁的重負，也將很容易使設計者誤入歧途而迷失方向，所謂「痛苦」的設計即由此產生。

　　無論設計者以何種形式去完成建築，或以何種方法去進行設計，設計者所必須把握的大前題，決不能與設計目標相違背；設計者必須創造最適當的空間環境，滿足該空間的需求。所以，設計條件設定之前，對於設計目標的次目標，必須能夠分別輕重。若是，該建築以意匠爲設計目標，那麼就必須在造型的形式上求其特殊的效果，以滿足其強調紀念性的精神。若是，該建築以純粹機能爲設計目標，那麼就必須考慮其機能變革的要求。若是，以建築生產程序爲設計目標時，那麼就必須預先考慮其施工方法的形態。所以，設計條件之設定，一方面是如何誘導給與條件，整理給與條件，另一方面是分析設計條件，使之輕重有別。否則，將無法確立設計準則。

　　爲了能夠以明確的形式，將給與條件導入設計條件，設計者可以利用「因素關係網」（圖 2.2.1），將設計對象的相互關係加以記錄，使因素之間所具有的領域，以圖表的方式表示出來。在圖表中，可以依各行各列相互對應的關係度加以記錄，以便將來分析任何一個因素時，可依表核對

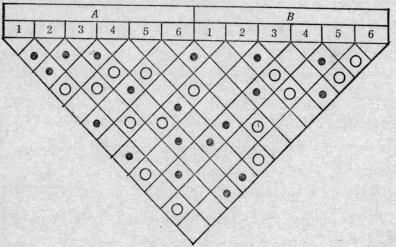

或

◉ 密切關係　◎ 次要關係　□ 毫無關係
主要因素 A. B. C.……
次要因素 1, 2, 3, 4,……

圖 2.2.1　因素關係網

其相互關係的高低程度。

製作因素關係網的要訣，在於能夠針對計劃案 (project) 設定其主要的因素，務必避免過份苛刻的態度，否則，容易導致結論的偏狹。同時，必須將這些主要因素分解爲幾項次因素，使此一系統之結構更能完整而明確的闡明。

2.3 設計條件分析

在設計過程中，以所有的設計條件之情報資料作爲輸入，經過思考與設計工具等作業的過程，再輸出解答，其組成的模式是一種連續不斷的循環。前一階段的輸出，就是後一階段的輸入，而任一階段的設計因素的改變，都必須以回饋的作業，重新調整修正之後，再輸出答案。這種機械化的過程，可藉助於電腦或其他具有流程系統的計劃，使錯綜複雜的問題很快速而明確的整理出來。

通常，在設計條件的分析階段前，要判斷解答的可能性非常困難。所以，設計條件都是在某種程度的綜合分析完成之後才能確定。換句話說，由給與的各種情報作爲輸入，必須俟到這些情報的配置得到妥當的安排後，才能稱之爲設計條件。所以，設計條件分析的目的，在使設計條件與解答相連結而不「脫線」。

在分析的階段裏，設計者必須確定要做的是什麼，對象是誰，怎麼作。換句話說，分析的工作在於確定設計的動機，然後才能依據評估及選擇來確定設計準則。

大凡，人類的生活系統裏，由人與人或人與其他因素間之相互關係所構成。如果，想要掌握其設計的對象，那麼，必須把其中許多構成的因素加以分解，再作整理，促使該一變化多端的系統明確化。

這個系統應包含着人、空間、能量及工具等四種因素與環境的影響所

構成。而，環境與系統之間的關係，經常保持在一種變動的狀態中；由於觀念的不同，環境與系統的領域也會產生差異。在設計程序上，由於設計目標或設計條件的變動所引起的種種困難，幾乎都是源由於觀念問題的變革所造成。所以，一個設計定案，即使在設計已付諸實施後，仍應就現況因素之改變而作適當的調整設計。尤其，在都市設計上，所以強調彈性設計的主要原因，也就是因為，唯有彈性的設計才能隨時因需求而作合理的調整。

從社會的觀點來看，經濟的成長，促使個人生活的改變。因為，物質生產力的擴大，使國民所得急速上升，消費能力增加，其間相互影響，再促進經濟之繁榮。由於，工業生產效率之積極改善，不但使產量增加，更使工作時間變為縮短，使人們有了更多的剩餘時間，作為休閒消遣及活動交遊之用。同時，由於交通便利，使空間距離為之縮短不少，也擴大了人們活動的時間帶，促使活動類型的增多。由於報紙、廣播、電話及電視的發展，使情報傳遞增快，又由於電腦的運作，使人們要求更多的物質與活動的情報訊息，更能迅速地選擇和決策。因此，經濟的成長所產生的社會現象，造成人類對於價值觀念的極大變化。這些由於環境的變革所造成的不同觀念問題，促使設計條件為之變動。

因此，設計若想滿足各種需求實非易事。社會在不斷的變革，人們的價值觀也隨之而變；環境在不斷的變化，人們的需求也隨之增多。所以，設計條件實在不可能在這種繼續不斷的變動中提出一個明確的定案。我們僅能就現階段「瞬時」的需求作一種較為「彈性的方案」，隨時準備接受因成長或變革而作必要的調整與修正，以保持其系統之整體性。如此，才能使建築和生活系統融合成為一體，使環境與社會相形並進。

設計條件的內容，依建築的形態及給與條件的趨向而有不同的範疇。通常，一般性的設計條件包括下列四種：

一、設計環境：　1. 區域歷史沿革

2. 社會、政治及經濟動態。

3. 地區人口及產業動態。

4. 地方風土及習性現況。

5. 都市設施及公害現況。

6. 區位地象及氣候記錄。

7. 基地地形及景觀現況。

8. 鄰棟基地關係。

9. 環境改善計劃。

二、機能條件: 1. 外部動線關係。

2. 供應設施計劃。

3. 內部動線關係。

4. 性能與頻率變化之適應度。

5. 生理及心理反應。

三、建築計劃: 1. 地政及產權記錄。

2. 地質及地物現況。

3. 法規限制資料。

4. 面積及容積分析。

5. 設備計劃條件。

6. 空間配置計劃。

7. 構造方式分析。

8. 造型及意匠條件。

9. 材料及維護規範。

10. 營建方式分析。

四、設計規模: 1. 經營計劃條件。

2. 成員系統安排。

3. 管理方式分析。

4. 成本及預算狀況。

5. 工程規模概念。

6. 基地利用度計劃。

7. 未來擴展計劃。

設計者對以上這些設計條件，必須作繁重的調查與分析。當然，在這一調查與分析的階段中，設計者可能會發現，某些設計條件之現況或已滿足設計之需求，那麼，可能捨棄或減輕該一設計條件之必要性。否則，必須在設定設計條件時，給予特別的強調與重視。

因為，設計者對建築觀念的直覺與意象，常使設計條件之設定產生頗大的出入。所以，在此一調查及分析階段裏，必須確實以實際情況為依據來作分析，必須力求條件之正確性，作為結論與方案的基礎。若能求其數量化，則對未來評估之計算頗為有利。

對於設計條件之詳細內容，必須落實而不空泛。否則，容易成為口號而無確定的標準，反而使問題變為困難，無法針對問題所在與需求來對症下藥。

在設計條件的分析中，同一個問題常常有許多種解決的答案，其取捨又常與設計環境有極大的關係。何況，不論設計條件資料的收集如何齊全，也不可能達到需求的充分程度，而且，設計條件本身也必定含有某種程度的容許差度。因此，如何選擇正確的解決方案，便成為一個很大的問題。這時候，設計者本身的修養、教育和經驗，便成為一個重要的影響因素。

設計者應儘量提出各種狀況的解決方案，供委託者作為取捨之用。嚴格的講，設計者並無充分的權利來替委託者作決定，因為委託者最了解自己真正的意圖。設計者必須在作成初步方案之後，再回饋到原有的設計目標，應在這最高層次的目標相一致之下，與委託人再作多次的檢討。最主要的，必須檢討此一初步方案是否代表着解決問題的真正方向。為了增大此一設計方案付諸實施的可能性，設計者必須與委託人時時保持連繫，彼

此溝通意見，達成協議；這是現代設計者所應了解的一項重要的原則。

所以，設計條件的分析工作，首先應以現況資料調查或記錄爲本題，經過分析與衡量，才能提出初步方案，再回饋到原有設計目標，作方案的檢討、評估與修正，而後才能從許多方案中作一選擇，以設定設計條件，也才能據此以確立設計準則。

2.4 確立設計準則

在合理的設計程序上，確立設計準則是一項非常重要的關鍵。經過調查及分析的設計條件，多次的評估及修正之後，爲了決定適宜的正確答案，必須要有一種卓越的藍本，作爲達到設計目標的一種比較的準繩。換句話說，設計品質的良莠，完全依賴設計準則所確定的水準。所確立的設計準則愈是嚴密，則設計目標的成功的百分比愈高。反之，則易導致設計目標的失敗。

在設定的設計條件中，雖然各種條件所需的項目均能一一列出，但是各項目之間，頗難掌握其關連性。因此，在開始作設計時，並沒有一種很好的方法能夠逐條加以核對，使各項目之間很自然的串聯起來。所以，考慮的項目雖多，而實際應用上卻很難面面並顧，結果倒以經驗爲先決條件。這在理性的設計上，等於沒有一定的標準，其實質則缺乏設計之系統性。

設計者，必須建立自己的「核對表」(check list)，使設計方案得與設計條件相符合，並可核對其設計意圖是否堅強，才能有足夠的信心達成設計目標。對於各項目的重要程度，都必須在事先予以明確的表示。最好，能使其數量化或模式化 (pattern)，使初步設計的階段就能依據限定的項目及各項的重要度去完成草圖。

在決定各條件因素的重要程度之順序上，設計者可利用相互關係之「矩陣」圖表來整理（圖 2.4.1）。因爲，在重要度的比較上，經常由於設

計者的觀念差異而有所不同，所以，在重要度的分析上，小組作業的應用
甚為必要。設計小組在整個設計過程中，也就從此開始「爭吵」。但是，
不論採取獨立評斷或集體決擇，設計問題的明確性，總是必須經過這一衡
量的階段，才能使設計條件中的各因素得到適當的取捨。

X比Y重要劃 ⊙

合數愈多愈重要

故重要程度之順序為

B. D. C. A.

y＼x	A	B	C	D	
A		⊙	⊙	⊙	
B					
C			⊙		⊙
D			⊙		
合數	0	3	1	2	

圖 2.4.1　矩陣分析圖

　經過衡量後的設計條件，必須使原則性的內容轉化為具體的數字或肯
定的語句，並且給與適當等級的評分後，才能有條有理的確立設計準則，
有根有據的評估設計目標。茲舉例如下：

起居室的設計條件	起居室的設計準則
1. 舒適勻稱的長方形。	1. 面積 20M² 以上　　　　　5
	面積 30M² 以上　　　　10
	面積 40M² 以上　　　　20
	長寬比 1/3 以上　　　　5
	長寬比 1/2 以上　　　10
	長寬比 2/3 以上　　　20
2. 動線不貫穿生活空間。	2. 經起居室側邊通往各房間。10
	不經起居室通往各房間。　20

3. 有談話用的傢俱。

3. 至少有兩張長沙發的墻面空間。	10
至少有四張沙發一張茶几的置放空間。	15
有全套五人用沙發一組及茶几的置放空間。	20

4. 有視聽設備。

1. 有置放電視機之墻面空間。	5
可置放電視及音響組合之櫥架。	10
可供綜合性放置電視、音響及唱片、錄音帶之組架的空間。	20

諸如此類，由設計條件轉化爲確定性的設計準則，對於設計者而言，不但使草圖容易下手，並且，在完成初草圖時，還可回過頭來核對初草圖的成功度。所以，設計準則也就是設計目標的一種比較的準繩，也是設計方案的一種「核對表」，其功能在確信每一件細節都在考慮之列，而不會有掛一漏萬的顧慮。

阿斯頓大學 (the University of Aston in Birmingham)的化學工程系教授格利高里(S. A. Gregory) 在化學工程和建築方面作了某些推論。例如，在設計大型的化學設備方面，只要有一個簡單而精確的系統分析表，就能很快的核對出整個設備的成本。由於核對表裏有了完整的「機能單元數」(functional unit number)的存在，所以在核對過程中的每一個步驟都可被確定。因此，設計者的職責是在盡可能的使機能單元數得以精確。不僅如此，並且不論這些機能單元數如何的複雜，這套系統還是要求其同樣的準確性。因此，設備的成本隨時可達到廠方所要求的最低成本的目的。

這套理論也同樣可以被應用於建築或都市設計方面。在設計過程中，

提供了大量的分析方法，這些方法不僅僅只用於評論設計品質方面，同時也可以應用在交通、環境或管路和其他對成本控制極為苛求的生產系統方面。

雖然，設計準則是一種比較的準繩，但是，卻不可視為一種固定的公式。幾經我們的探討，可以確知，幾乎每一個設計都會有它獨特而異殊的需求。但是，設計條件的變異，常因委託者對環境的價值觀念的不同認識而產生變化。事實上，設計條件的改變，其本質也十分複雜，也許是生態的需要，也許是社會環境的變革，其理由之多隨時隨地而異，我們也不得而知，唯一可能的，我們僅能憑靠預測而已。因此，要我們在這些原因和結果之間，設定一種毫無彈性的設計準則來適應其變化，那將是一件非常不妥的方法。

既然，我們不可能以技術性的方法，設定一種絕對的設計準則，來適應變化多端的設計條件。那麼，唯一可行的辦法，唯有提高設計準則的「可適性」。這種可適性的設計準則可以讓委託者根據當時的需求作必要的界定，而以當時的技術或經濟條件，對設計品質做適當的調整。

在這種原則之下，讓委託者能夠從「曖昧」中，對其居住的環境作更多的選擇性。設計者應盡其可能，對設計條件的變化作最少的預測，對設計準則的可適性作最大容許的可變度，盡可能避免極限的尺度。這樣，才能「創造」一種較多的選擇性和較為恒久的設計品質。

下面我們列舉某建築師事務所對於一個「工廠內的員工福利中心」設計的實務作業，來說明設計者應如何從設計目標去分析給與條件，設定設計條件並確立設計準則的轉化過程。

■設計目標

1.10　當今勞動力資源缺乏的情況下，工業生產環境的改善與員工福利的提高，已經成為工業經營的一大課題。

1.20　今有某製造合板素材之木業公司，於廠區內已建有 640 個床位之套房式宿

舍一棟，並已開始使用。

1.30　惟廠區員工之餐廳，仍然延用多年前建造之木作房屋，不但設備已不敷應用，其衞生條件更形簡陋。顯然，對員工之身心健康已造成嚴重威脅，更影響工廠之生產作業管理，爲實際之需求，非徹底改善不可。

1.40　因此，該廠計劃於廠內之宿舍區，與建員工福利中心，作爲員工餐廳及其他福利活動之用。

1.50　爲謀員工之更高福利，徹底改善生產環境及提高勞動力之素質，故本福利中心應以較高水準之機能計劃爲本設計之目標。

▓給與條件

2.10　門廳

2.11　進口門廳，應講求氣氛，並可拱交談及待客之用。

2.20　用餐

2.21　本廠員工用餐時間，爲配合生產體制，可分爲二班用餐，每次用餐時間約爲一小時內完成。

2.22　爲保障員工身心之健康，厨房及餐廳應講求衞生，並以能節省人工成本爲原則。

2.23　爲增進員工用餐之食慾，應將餐廳美化。

2.24　用餐後其殘菜應收回出售。

2.25　爲顧及員工飲食習慣，餐廳可附設販賣部，以供應速食、西點、零食及飲料等，並可兼售日常用品，以供員工之需要。

2.30　活動

2.31　本廠員工經常舉辦乒乓球及撞球比賽。

2.32　本廠員工亦經常舉辦棋藝及橋牌比賽。

2.40　服務

2.41　爲方便員工儲蓄及廠方發薪，擬由廠方自辦或洽請商業銀行協助辦理銀行儲金業務。

2.42　每一員工必需有自己的信箱，並擬由廠方辦理郵電服務。

2.43 本廠規定，凡員工之制服必須隔日換洗，故擬由廠方自辦洗衣業務，除制服免費外，其他員工之衣物酌情收費。

2.50 教育

2.51 廠內員工以女性爲多（男：女＝1：3）故有設立裁縫及插花教學班之議，另有語文及其他學科之教學班等亦必須考慮。

■設計條件

3.10 門廳

3.11 應有一個較爲寬暢之門廳，除交通空間之外，應有交談及待客的空間，並加重其感性的處理。

3.12 由門廳可與其他各特性空間之動線相連接，以發揮門廳之功效。

3.13 ………

3.20 用餐

3.21 餐廳空間應可容納 320 人使用爲目標。

3.22 採取自助餐方式供餐，由門廳進入餐廳，分二條以上路線領取餐食，以節省時間。

3.23 厨房出入口應能獨立，避免與門廳動線混雜。

3.24 厨房內，作業動線應求合理化，以促進作業之時效及節省人工成本爲原則。

3.25 殘荣處理作業應與厨房作業之動線分開，以求衛生，但需考慮各作業對空間之使用頻率，以增進空間之效用。

3.26 販賣部可兼賣日常用品，除必須與餐廳相關連之外，亦須考慮不經由餐廳，卽可對外營業之獨立動線安排。

3.27 販賣部應有用飲空間，以容納 30 人以上爲原則。

3.28 ………

3.30 活動

3.31 應設乒乓球及撞球之活動空間，並作彈性使用之空間處理，以應必要時可合併爲大空間使用。

3.32　應設棋藝及橋牌專用空間，並考慮肅靜為原則。

3.33　………

3.40　服務

3.41　應設郵電及儲金之服務臺，

3.42　應設信箱架，除貴重郵件之外，採自取方式遞送。

3.43　應有存放少數現金之設備，以備員工急需之用。

3.44　應設洗衣部，並考慮機械設備處理作業。

3.45　………

3.50　教育

3.51　應設專用教室，供裁縫及插花教學兼用之，以容納30人使用為目標，其他
　　　教學及實習設備齊全。

3.52　應設普通教室，供作學科教學之用，以容納30人使用為目標，其他教學設
　　　備齊全。

■設計準則

4.10　門廳

4.11　門廳應設置交談用沙發二處以上。

4.12　門廳應有足夠的交通空間，並與餐廳，販賣部、郵電服務臺，教室及康樂
　　　室相連通。

4.13　………

4.20　用餐

4.21　餐桌以 8 人一桌為原則，共40桌，按動線分兩邊排列。

4.22　由進口分二條路線領餐，分兩邊步向餐桌。

4.23　餐廳內，於適當地點設置花臺。

4.24　廚房進出口，不經由門廳而另設側門進出。

4.25　廚房動線按進口至驗收室、乾物儲存室、菜肉處理室、冷凍庫、處理臺、
　　　炊飯、作菜、麵食工作臺、配菜臺送至備餐室。

4.26　殘菜處理，分二邊收回，經殘菜處理臺、餐盤洗槽、清水洗槽、送至蒸汽

消毒櫃，置回食器架。

4.27 販賣部設日常用品販賣櫃、冰櫃、調理工作臺及吧枱，用飲桌以四人一桌
　　　爲原則，共八桌。

4.28 ………

4.30 活動

4.31 設乒乓球桌二臺以上，撞球桌三臺以上，採活動隔間，可合併使用，並設
　　　坐椅，以供觀摩之用。

4.32 棋藝及橋牌可共用一大空間，並以隔間與玩球室分開，以求安靜。

4.33 ………

4.40 服務

4.41 郵電及儲金服務臺，應可供四位人員作業之用。

4.42 設信箱 640 個以上，編號，由內分發郵件，由外自行取出。貴重郵件置放
　　　櫃設於內部，可供員工出示證明領取之。

4.43 設簡易金庫，以便存放現款之用。

4.44 洗衣設備一套，洗衣室外設衣物整理及收發臺一處，乾濕空間應分開。

4.45 ………

4.50 教育

4.51 專用教室內設工作臺三座，每座可供六人同時使用，教學工作臺一座，黑
　　　板，試穿室及洗槽作業臺，陳列櫃等設備齊全。

4.52 普通教室採傳統方式，設桌椅、黑板等教學設備。

4.53 ………

　　設計者可以上面列舉之實例看出，設計過程之因果關係；每一個設計
問題的提出都有它的原因或目標，由給與條件而設計條件再轉化爲設計準
則，一步步逐漸具體化（圖 2.4.2）。由此，我們可以開始繪製草圖，最
後再以草圖回饋至原先確立之設計準則。若是，草圖計劃與設計準則相符
合者，可在項目上作起記號，若須依設計準則修正草圖者，亦可另作記號
以備修改。或者，原先確立之設計準則被發覺有不適合於本案之計劃者，

亦可特別給以記號，再修正設計準則。如此，相互檢討的結果，將更能建立一套適合設計目標之設計準則，以減少將來在程式計劃中的困擾。

第三章 設計程式

3.1 程式計劃

　　這裏有個大家所熟知的故事，發生在舉世聞名的澳洲雪梨歌劇院（ The Sydney Opera House）工程（圖 3.1.1）。一九五七年底，澳洲首相卡西爾（Cahill）為了政治選舉環境的因素，堅持在一九五九年三月的大選以前必須開工興建。迫使建築師阿特松（Utzon）只好將全部歌劇院的興建工程分為三個施工階段，先施作歌劇院的臺基工程，次作屋頂薄殼的結構工程，最後再作其他建築工程。一九五九年三月二日終於正式破土開工，第一階段的臺基工程，一面施工，一面繪製圖樣，很多問題都是在發生後再行解決，以致延誤了工程進度，增加了工程造價，直到一九六三年二月才完成臺基工程。最難令人置信的是，當臺基工程進行時，第二階段

圖 3.1.1　澳洲雪梨歌劇院之草圖。

的屋頂薄殼的結構工程是否能夠按照原設計的草圖建造在臺基上，竟然

圖 3.1.2　歌劇院屋頂工程數次變更之設計圖。

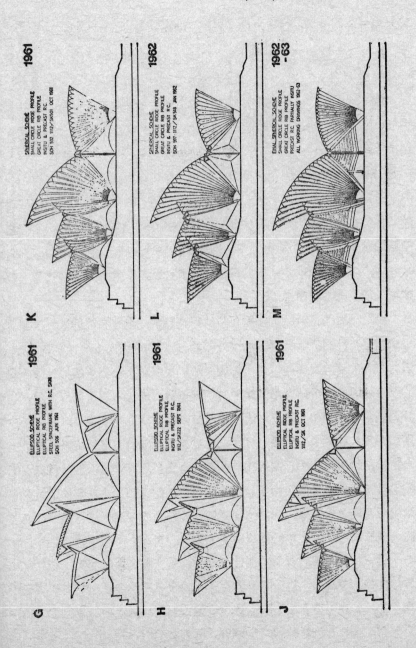

有一個人有些許的構想。由於，原設計草圖的屋頂曲線系統沒有一定的形狀，所以，工程師們無法以幾何方程式來分析結構，終於導致屋頂工程的設計變更（圖 3.1.2）。當屋頂結構決定變更設計之時，臺基的礎盤已到近完成階段，這時才發現，礎盤上的 20 根柱基絕對無法支撐屋頂結構的重量。唯一的辦法，只有以爆破的方法將新的柱樁鑽穿過礎盤以下來支撐屋頂的荷重。

這個故事帶給我們一個很大的教訓。雖然，歌劇院的施工過程，曾經加以劃分為三個階段，但是，其間缺乏相互關連的系統性。工程的進行由開始就建立在試誤的傳統方法上，難怪工程進度不斷的延誤，工程造價不斷的增加。如果，能有更多的時間讓建築師作好「程式計劃」(programming)，或不因政治環境的影響干擾設計時限，當可以使日後的工程營建節省很多的時間和造價。

設計品質的良莠，有賴於周全的程式計劃；沒有完善的程式計劃就不可能產生正確而又切合實際的設計行為。在國內也有不少失敗的例子發生，這些令人失望的實例，都是由於從開始就沒有建立一個正確的目標或適當的政策，因而導致計劃案無法付之切實施行，成為一個籠統而又虛泛的設計遊戲罷了。例如：臺北市的營邊段計劃案（圖 3.1.3 及 3.1.4），以作為國際貿易發展中心的規劃目標，形成不切實際的都市結構系統，如果予之實施，那麼將給臺北市帶來許多的都市問題。近年來，設計競賽在國內非常盛行，也經常發生程式計劃不夠明確，而導致幾次重要的設計競圖皆未能令人滿意的後果。例如：高雄市中正紀念館暨圖書館之競圖，在不明確的預算條件下，竟然能產生競賽的結果，實在令人想不通（圖 3.1.5）。

程式計劃在設計行為的創造行動中，是一種必要的條件。在社會結構日趨複雜的發展中，設計對象的機能需求也日漸增多，由於科學技術的急速進步及生產工業化的發展，促使設計行為所必需具備的資料或情報也日漸增加，而設計作業的時限及成本又要求在更合乎經濟的條件下來完成目

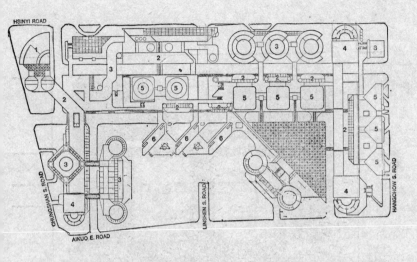

1 CULTURAL CENTER
2 RETAIL FACILITY
3 HOTEL
4 ENTERTAINMENT CENTER
5 OFFICE TOWER
6 HIGH RISE APARTMENTS
7 CONVENTION & WORLD TRADE CENTER
8 POWER SUB STATION

Key Plan-Overall Project

圖 3.1.3 臺北市營邊段計劃案配置圖。

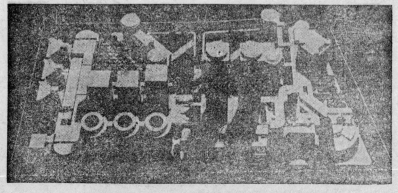

圖 3.1.4 臺北市營邊段計劃案模型。

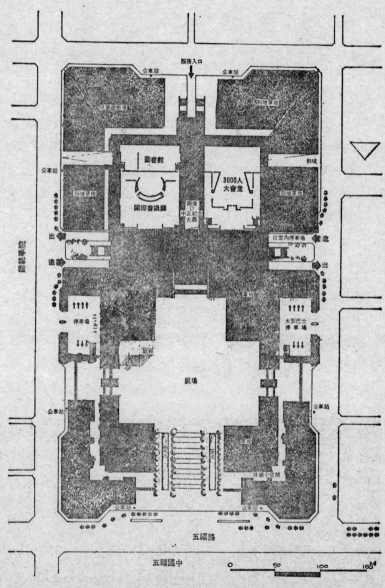

圖 3.1.5　高雄市中正紀念館配置圖。

標。所以，程式計劃在愈趨發展的勢態下愈加顯現其重要性。目前，在國外的大學裏，已經有「建築程式計劃師」(program architect) 的訓練課程。可以見得，程式計劃在建築設計的範疇裏，已經是不能不被重視的課題。

所謂「程式計劃」，嚴格的說，並不只是分辨或解決設計問題的步驟或途徑而已，它還必須要有更多的設計經驗的累積和系統分類的訓練，才能納入實務。很顯然的，作程式計劃的人員都必須具備有一種較高的分析心智，才能作好程式計劃。在設定程式計劃的過程中，對於委託人的設計需求或要求，應如何來分辨或解決，並沒有任何一套最好的即成公式可讓設計者來套用。但是，設計者可以靠合乎邏輯的方法去分析或判斷，採取一種正確的方向或自行創造的途徑，交互應用來安排「設計程式」(program)。

設計過程中，首先應由給與條件着手，加以分析、調查，才能設定設計條件，確立設計準則，再經過綜合評估，從技術上檢討其可行性，然後才能進入實際生產作業，繪製傳達圖說，從事施工作業等等，其過程十分繁雜。如何將這些繁雜的作業程序加以劃分屬性，並尋找其間之關連性，使設計行為有條正確的途徑可行，是程式計劃所要探討的課題。

為了提高設計作業的效率，首先必須使設計行為在相互檢討、核對的情況下確定其形式，以期達成設計目標；設定各個設計階段的作業項目，並建立各個項目之間的關係，才能形成一套具體的「設計程序」(design process)。所以，設計程序可以視為一種連續的「決定順序」(decision sequence) 的程式，而決定順序的項目與內容，乃是程式計劃上的重要部分。其項目必須依據各個設計階段的程序而予以細分，其內容則由必要的圖說資料加以充實。

為了確保設計程序中的每一階段的作業結果，都能合乎設計目標，設計者必須將其作業結果，不斷的加以核對和評估。這種反覆的回饋工作，使下一階段的作業行為得以明確的進行。在建築設計上，設計者經常將設

計成果回饋到設計準則，或將之再回饋到調查的結果，以評估設計成果的正確性。最後還從現場的施工結果回饋到設計機能，以了解設計成果的真實性。諸如此類的回饋環路，為獲得更為具體的答案，通常都設置在比較具有獨立性的段落上，以免與其他作業之間產生太多的混雜，而失卻回饋作業的功效。但是，這種回饋作業的方式，也可以被應用在整個建築生產程序的任何一小段中，以核對或評估每一小段的作業結果，是否在正確的途徑上順利進行。

一個龐雜的設計行為，必須由一個有效率的設計小組來完成，而這個設計小組的效率，則建立在各個設計人員的能力基礎上。為了使設計小組在此創造性的行動之中，發揮其最大的能力，必須設定一套合理的程式計劃。除了將設計過程中的作業能量或設計資料作最合理與適當的分配之外，還必須使此一設計小組能夠藉助於一個有意義的程式計劃，而得以開發其潛在的能力。

所以，在這一個設計行為的集體行動之中，設計小組的每一個成員，務必共同把持着一個作好設計的「動機」。並以設計目標為總效果，每一個成員對自身所擔負的任務都必須作最深切的認識，開展各自最大的創造能力，並作廣泛之活動，以交互的關係達成集體作業的效率，才能建立一個集體創造活動的系統體制。因此，在大目標的程式計劃之下，設計小組的每一個成員，依其各自所必須達成的次目標，也都應該各自建立其自身的設計程式，才能構成一個完備的程式計劃。同時，為了使各個設計人員能通力合作，以期發揮小組作業的功能，在設計小組中，必須有一個強有力的負責人（或稱為協調人），以發揮軸心的機能。這個負責人，必須設定整個設計的流程系統（flow system），並從中管理及協調，以利設計行動之進行。

美國，勞倫斯·哈普林景園建築師事務所（Lawrance Halprin & Associates）是個組織不大，卻是世界聞名的景觀建築師事務所。事務所裏的

普許多不同特性的人才，有建築師、都市計劃學家、藝術家、生態學家、
理學家，還有作家和舞蹈家。事務所的整個制度是建立在每個成員的設
能力上，並且做爲擢升的標準。所以，每個人的能力在計劃案上都得以
量發揮，並在制度的配合下，成爲整體的一部份，藉着每個人的最佳設
構想來維護事務所的聲譽和前途。

它的作業方式是建立於計劃經理 (project manager) 與設計者之間的
調上。事務所的每一個計劃案，都派定一個計劃經理，他必須負責一切
理及設計上的技術問題，並且綜管經費及應用，還得了解業主的需求，
確定工作進度。在計劃經理之下，有一個設計小組負責該計劃案的設計
業，使每個人都能發揮各自的長處。而哈普林本人則兼管設計及計劃的
監工作，對設計過程上所發生的問題，予以適當的意見和評斷。在這種
作組織之下，不但發揮了每個人更多的潛力，更提高了設計的效率，以
人際關係的交流。

他的事務所在不斷的嘗試和改進下，建立了許多完美的準則，其中最
要的是一連串的觀念上及組織上的探討，以求得設計品質的確實控制，
遠保持更高水準的設計作品。由於哈普林始終堅持將許多有才氣的人員
在一起，以維持設計水準，所以，在管理及控制上也就必須付出更高的
價，這是精良的小組作業所不可避免的現象。

事實上，由於設計規模及方式的愈趨龐雜化，以及現代工業生產方法
專業化，導致設計小組的組成上，也必需具備有更新的觀念。設計小組
，不但是設計人才的聚合，甚至有時也須摻入生產人員的組合。因爲生
技術的急速進展，已經不是設計者單方面所能支配得了。經常，由於工
生產技術的發展，造成設計原型的改變，致使非有生產技術的專業顧問
入設計小組，才能解決更多詳細設計的問題。例如：帷幕牆 (curtain
all) 構造法，其細部設計的諸種問題，非有專業人員的摻入，就不易獲
答案。由此發展，甚至營建人員及設計小組，都有可能組合在一起，同

爲某一設計目標來共同作業。所以，小組人員的擴大範疇，將使程式計
的可行性更容易被掌握，使設計問題的解決方案更迅速被確立。

其中，最令設計者注意的是：因此而引發的情報或資料的傳達方法。
由於設計小組中，各種不同專業人才的加入，各種情報和資料的範疇也
之而大量增加。如何在這麼多種人員中，確實掌握各個情報或資料，使
些情報和資料都能夠相互溝通，而不致產生偏差或遺漏，並提高小組的
業效率，是一項非常重要的工作。否則，小組的組成將變爲虛構而不得
形，更無法產生整體性的創造能力。

在實務上，使設計小組的各個成員之間，增加其溝通的機會是非常
要的條件。所以，每個設計階段中，必須舉行數次的「設計會議」，以
討相互間的作業情報，提出問題，解決問題。因此，開會之先，對於開
的準備工作十分重要，凡是開會時間，方法及各情報的內容和傳達方式
明確化，都必須愼加考慮，務使互有關連的作業之間達成完全了解的
步。爲避免情報或資料傳達之遺漏，使用核對表是一種頂好的辦法。

下面是英國皇家建築學會 RIBA 所提供的建築師業務手冊 (archi
tect's job book) 裏，於設計草圖 (scheme design) 階段中，設計小組
議的議程核對表。

本核對表提供草圖設計階段時，開會討論所需之主要事項，並指示設
計者在開會過程中所必需注意的主要重點。

依照各個不同的業務性質，實際的會議事項必須加以修改或作適當的
擴大。

本核對表也可以適用於本草圖設計階段的各個獨立小組的其他附屬會
議上。

建築師必須將之作成備忘錄，並標明每一項目的負責人。

開會人員

1.01　如有必要，必須附註簡介。

1.02 記錄缺席的原因。

1.03 記錄參與本計劃案之各個小組的組織名稱及負責與設計小組連絡的人員姓名。

▓記錄檢討

2.01 注意先前各階段的記錄，有無必須列入本階段議程的事項。

2.02 檢討業主給與建築師的任何指示及初步的建議事項或預算造價的限制。

2.03 確定任何有關需求、時限或造價的修改，是否獲得業主的認可。

2.04 確定業主是否正式認許本設計小組所增加的成員。

2.05 確定本計劃案的作業是否獲得繼續實施的認可。

▓資料及數據

3.01 確定各個成員所必需的資料的可用性。

3.02 注意先前會議所決議的事項是否已辦理妥當。

3.03 注意業主所給與的任何一個指示對計劃案的影響。

3.04 提出各個小組所收集的數據，這些設計發展的數據是否被業主所認可，或是需要再建議。

3.05 必須通知業主有關本階段會議結論所造成的時間延長或費用增加等事項，並辦理業主認許的簽證手續。

▓草圖設計

4.01 儘可能提供計劃綱要之外的資料和數據。

4.02 確認設計及圖說方式的適當性，認定圖說的尺寸、比例和標示方法等。

4.03 確定小組的協調方法。

4.04 確定成本控制的方法。

4.05 爲了確立草圖設計的成功度，設定一個切題的許可辦法。

4.06 有關專利的資料，必須在契約上完成同意出讓的手續。

4.07 確認最初提出的程式計劃及最後的提案和成本。

4.08 確定次承包人的認可手續及設計能量，並給與正式授權文件。

4.09 通知業主有關本設計小組所決議之正式草圖設計方案。

4.10　通知顧問公司，有共同責任確保設計會議所決議之有關事項。

行動需求

5.01　同意核對表之行動、時間及優先次序。

5.02　同意責任的劃分。

5.03　同意程式內容、協調方法及進行方式。

5.04　同意現場人員的需求。

5.05　其他事項。

5.06　安排下次設計小組會議及其他臨時動議。

　　由於，每一階段的設計會議都持有非常明細的會議記錄，並且對上次會議所決議之事項加以提出檢討，已形成一種「追查」(follow-up) 的系統。所以，在設計過程中的每一階段，或因其他因素的變化，對於程式計劃必須加以修改或變更者，都可以在每次會議中提出討論而獲得解決。對於未能完成之決議事項，必須尋找其發生之原因，並通報各個小組，形成一種「警報系統」，以免影響程式計劃之進度和控制，並提高設計小組的應變能力。

　　如是，程式計劃的意義，在於開發潛在的能力和情報的系統，其對象是設計行為的一種具體性的計劃，其行為的主體乃以人類的需求為目標。

　　程式計劃，應以一種邏輯的分析過程，作為解決設計問題的理性途徑，以求在預定的時間內，以最低的費用發揮最大的工作效用，順利達成最後目標。

　　目前，我們的建築教育所潛伏的最大危機，就是只有呆板、誇大、盲目的設計程式，而沒有確實可行的程式計劃。事實上，學生們只能勉強羅列出一張設計問題的圖表，其所能帶給實際建築上的解決途徑實在微乎其微。雖然，從不同的實例中，由給與條件的分析轉化為設計條件的過程，可以被輕易的學習，甚至可以確立某一設計問題的設計準則。但是，這只是一種設計問題的發現而已，並不能表示這種作業就已經尋得解決設計問

的途徑或方法。當機能需求愈趨龐雜時，解決設計問題的方法就不能僅神來之筆所能完成，它必須有建築分析的步驟與計劃。在程式計劃的過中，絕不可能有奇蹟式的公式給我們套用，只有靠真才實學的分析與判，才能創造解決問題的途徑。因此，從事建築的分析者，必須具備有更的方法學的能力；研習如何分析問題之外，還得有辦法解決問題才行。

2 計劃條件

基本上，設計條件的分析是達成完美的建築設計的序幕。但是，只一份經過分析所判定的設計準則，並不能算已經找到問題的所在。事實，一份相當嚴緊的核對表，雖然已經十分清楚的列項描述出委託者的要與需求，但是，仍然無法主動去發現解決問題的途徑。

我們只知道，今晚在國父紀念館有一場音樂會，有弦樂，也有管樂。至，演奏的曲名和順序都已經排定，有幾首曲子都已經知道。但是，這一張節目單並不能構成完備的條件，也不能清楚的說明整個音樂會的過。我們所要求的更多：要知道從幾時幾分開始，要知道每一節目演奏所的時間，中間有幾分鐘的休息，好讓演奏者和聽眾有休息的時間，整個樂會到幾時幾分全部結束。還要知道每個節目是由誰來擔任演奏，協奏的主奏者是誰，交響曲的大樂團是那裏來的，最重要的是，誰是指揮。諸如此類的詳情，使音樂會在一種明確性的程序下順利進行。

因此，程式計劃不但是在尋求問題的所在，也是安排解決問題的途。完美的設計，都必須有正確的分析和創造性的解決途徑，兩者必須交作用。只有設計條件的分析作業，並不能單獨運作；必須有創造性的解途徑，才能發生效用。所以，從給與條件的分析調查開始，除了委託所供給的項目之外，其中的大部份必須由設計者自己依據設計目標來設。一個有效的程式計劃，必須先重視其設定的方法，由此而導出必要的

作業程序，這也是程式計劃的第一個要作的步驟。

當我們的口袋裏，有着不同票面的鈔票時，統計其總金額的最好法，通常是先將鈔票依不同的票面整理成一疊一疊，然後計算每種票面金額，再總計成總金額。

對於設計程序的繁複作業，必先正確的掌握住設計對象，然後加以析，綜理和評估，作充分的檢討之後，才能加以分類，整理成一獨立的別(group)或編組 (set)。事實上，段數高超的設計者都必須具備有分析綜理和創造的能力。當許多互有相關的要素 (elements) 被集合起來，成一獨立的類別或編組，並使它們之間相互發生作用時，系統的分析才是唯一可行的辦法。

通常，設計者必須按設計程序作不同屬性的歸類，再將之逐項擴大尋找各類別之間的相互關係，使設計程序中的各作業間發生關連，依此成流程圖，並作多次的檢討，而導出程式中所需要的項目 (event)。依項目上所需的作業量和先後順序及時限，作爲人員調配的根據，才能完作業間的網組系統 (network system)。並按照設計小組的不同職務性質不同的設計對象，尋找或選擇其回饋系統而完成程式計劃。這種方法所立的設計程式，在設計過程中隨時可以用來核對各步驟的進行情況，是種非常有效的手段。對於委託人與設計者而言，以流程圖或網組系統作都可以用來幫助瞭解設計問題的變化與進度 (圖 3.2.1)。到目前爲止這種方法被認爲是「設計方法學」中，對實際設計工作的安排方面，最實用價值的一種方法。

從設計程式所設定的項目中，我們必須先明瞭其作業的順序及行動向，然後計算其「行事時間」(event time)，設定設計作業的工作量，確定整個設計行爲的時限及參與工作的人員數目 (圖3.2.2)。一般而工作量既然以「人時」來表示其單位，應該是設計的時限愈長，則參與作的人員即可相對的減少，反之，時限愈短，應該增加工作人員。但是

某種情況之下卻不一定如此，經常是因為某種理由而產生不同的變化，須仔細盤算或藉助於電腦，才能正確的分析出何時必需應用多少工作人，那一階段又必需增加工作時間。所以，在確立程式計劃之先，時限與員，便成一種決定成敗的重要條件，不可不妥為考慮。

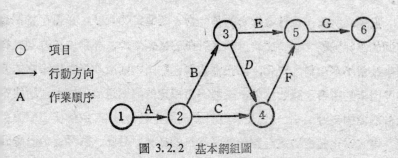

○ 項目

⟶ 行動方向

A 作業順序

圖 3.2.2 基本網組圖

時常，委託人在給與設計者一些不明確的條件之後，即要求或代替設者確定一個作業時限。經常，這個時限短得令人啼笑皆非，而能夠在這顯然不夠充分的時限裏，尋找問題，解決問題，並完成一個實際可行的計方案的設計者，必屬超人無疑。最難令人置信的，有多少次的設計競，就曾經造就了何其多數的超人設計者。尤其是含有投資性的「計劃」（project），設計及生產過程的時限變成了決定投資成敗的重要因素，整個程式計劃的時限將受到非常嚴重的約束。設計者必須考慮應用「限途徑」（limit path）來縮短作業時間，完成設計目標，否則，程式計的效用將因此而減半或等於無用。

設計過程的初步設計階段裏，由於委託人所給與的條件不很明確，設者就很難確定一個時限來完成「設計原型」。所以，在大部份的情況下，計者只能限定在一個概略的時間內完成。而程式計劃的開始時刻，通常從決定設計原型時起算，來訂定設計施工圖說的作業時間及開工興建的作天，以至建築物開始使用為止，作為整個程式計劃的時限。

在特殊的情況下，設計者能夠有效的掌握其設計作業的狀況時，設計者也可能明確的將設計程式作仔細的安排，從給與條件的分析調查或設計條件之時，就開始計算整個程式計劃的時限。事實上，對於這方面的努力，關乎設計業務的爭取頗有影響，因為委託人大都是非常的急性的。

這裏，所值得設計者擔心的是：當一個龐雜的設計，必須花費相當時間的設計過程才能完成時，程式計劃的後期階段，經常由於時間太長而產生某種不可預料的變化，如預算造價、勞工市場或甚至受政策性的改變等等因素的影響。諸如此類，一種不可預定的因素突然的摻入，所造成的設計環境的變遷，經常迫使程式計劃延誤進行時效，或無法繼續施行控制，這些變化都會造成計劃上非常不良的後果。因此，對付這種長時間的設計過程，唯一的辦法是：將已經完成部份的成果再當成新的條件，隨時再回饋到整個程式計劃中，並隨時調整設計程式中的作業時間，以配合新的狀況，控制作業時限，以免因為程式中某一項作業的改變而影響其他項目的變動或凝滯。

事實上，時限的控制和參與工作的人員數目是不可分開的相關因素，時限的長短，經常決定於工作人員的調配上，同時，調配人員的技巧也受時限的影響。因此，時限的控制，通常可以利用人員調配的技巧來補救。但是，這裏所必須強調的是：並非調配更多的工作人員，就一定可以縮短或控制程式計劃的時限；要達成程式計劃之時限，必須將工作人員的負荷作適當之調配規劃。

一般而言，我們通常將人員的負荷劃分為「質」與「量」等二種需求。「質」的意義在於勞心的程度而言，「量」的意義在於勞力的程度而言。而事實上，在一組程式計劃的過程上，必需同時動用大量高水準的「質」的人員與相當大數目的「量」的人員的機會並不多，也不太可能這麼恰巧就能夠動用這麼多的人員。

通常，在設計程序的初步階段裏，所需要的人員以「質」爲首要條件，且動用人員的數目也不多。但是，一旦進入生產階段，開始繪製設計圖時，其工作人時數逐步增加，以致必需調用更多的工作人員參與本階段作業，這時候對於工作人員的「質」與「量」必須兩者並重，才能達成式計劃之時限控制。至於，工程施工階段，其工作人時數更是急速增，而且，較重視「量」的需求。由此看來，在整個程式計劃的過程上，於工作人員的「質」的需求，是由高而逐漸降低；對於工作人員的「」的需求，是由少而逐漸增多，形成一種反比的現象。因此人員的調配劃，對於達成程式計劃之目標，成爲一項極爲重要的條件。

在目前人力資源缺乏的社會裏，要想動用足夠的工作人員，並且具有當能力的人員，實在不是一件容易的事。因此，在程式計劃的人員調配劃上，一般都利用現有的編制範圍內作有效的控制，除非萬不得已，才利用編制外的補充人員來支援作業，或聯合數個作業小組共同參與作業，達成程式計劃之時限控制。如果，不能動用足夠的人員，致使各個工作員超過其負擔能力之極限，或是，能動用足夠的人員，而工作性質並非人員所能勝任，那麼，都將使程式計劃之時限控制不易達成，甚或影響計的品質，成爲不合理之程式計劃。所以，在設計程式計劃之先，不能對工作人員的「質」與「量」作愼重的估算，以期切合實際，減少程式劃過程上的困擾。

爲補救工作人員的不足，在程式計劃的實務上，經常利用機械的效率平衡需求，這些機械包括幫助綜合分析資料的電腦作業，甚至用來獲得計原型，以分擔「質」的負荷。同樣，也利用重機械作業來分擔「量」負荷。因此，機械的效益在整個程式計劃中也是一種不可忽視的要素；當的器材調度規劃，對程式計劃之施行將有不少的助益。

話雖是這麼說，事實上，上面所提到的各種計劃條件，都將受到一種主要條件的影響，那就是「錢」的問題。有錢，都好談；沒錢，萬事

難。爲完成程式計劃的目標，不能不掌握整個設計的成本。

在設計過程中，設計成本可分爲二方面來檢討。一則是設計初期，分析調查、繪製圖樣，以至發包興工爲止，所必需花費的「設計費」。一方面是施工階段，實際花費於工程造價的「工程費」。兩者有着不同性質，應該分別於程式計劃的制定中，各別檢討，以確實掌握成本。在去許多傳統的設計實例中，經常是花費了大筆的設計費，其結果，還能確實的控制其工程費。尤其是大師們設計的作品，更是經常有這類的情發生。例如建築大師戈必意的許多設計，就經常在不斷的追加工程費下，完成他的作品。一般而言，偏重感性設計而忽略理性行爲的作品大都會有這種現象。在我們理性的建築設計裏，當然不允許有這類現象生；爲了確保建築的創造性，不能不事先掌握設計成本來制定程式計劃使整個設計程式能順利的在預定的設計成本的範圍內進行。

目前建築的設計水準之所以日漸低落，其最大的原因，乃是由於設費被可怕的壓低所致。在這低姿勢的環境下，設計者很難花費太多的時和人員，去作充分的分析調查及繪製更爲詳細的圖說，因而導致對設題的瞭解不夠透徹，所繪製的圖說更是了了幾張，未能清楚的解答問題根本就在一種沒有（或不可能有）程式計劃之下作一種試誤的設計。其怕的後果，不但降低設計品質，而且將使施工階段產生許多的困擾，甚變更設計或追加工程費。

設計費是設計者言談之間最欲迴避的話題，這種大眾皆知的職業性常被歷史的幻象所掩蓋；想像自己是国偉大的大眾僕人，爲美化大世界己任。但是，如果設計者希望在一種經濟獨立的環境下執行他的業務話，他就必須有效地排除這些繁重而討厭的「財務偏見」，才能保持大的抱負，完成其優秀的作品。所以，設計者必須充分了解各個設計業進行中的總成本。很明顯的，必須再加上某些必要的利潤，所得到的案，才可訂定設計費的高低。

事實上，在一個計劃案的設計過程中，最有效的成本控制，在於正常
直接薪資支出上。其他如作業上的需要或特別案件的支付及無法計入的
銷，都可以用直接薪資的百分比，按執行業務的累積經驗予以計定。由
，直接薪資是目前可控制成本的主要部份，所以在設計費的訂定上，常
整個設計作業的人時數量和薪資的乘積來確定。在設計作業中，人時的
量愈多或薪資待遇愈高，都將造成較高的設計費。反過來說，在一定的
計費的約束下，爲控制其設計成本，最有效的辦法就是以準確的程式計
的方法，來掌握設計時限及人員的質與量的調配規劃。

以設計工程費而言，能否按照準確的程式計劃的方法，達到適當的系
化管理，以期縮短工期及調配人員，也成爲掌握工程費的主要因素。目
，世界各國所盛行的管理方法以網組方式 (network method) 的技術爲
常用，大致可分爲計劃評核術 PERT (Program Evaluation & Review
chnique)、關鍵途徑法 CPM (Critical Path Method) 以及複合計劃案
Multi-project) 等三種。其中，以PERT的思考方法爲基礎的網組方式，
使各種設計作業的配置計劃或制度上的成本計算控制成爲方便可行的實
計劃。

機械器材的應用，雖是補救時限和人員的不足。但是，在成本條件
，設計者在編製程式計劃時，必須愼重考慮其區域性的合理化成本；常
區域工業化水準的不同，造成機械器材使用成本與人員開銷成本的差異。
些簡單的計劃案，多量的人員開銷成本反比機械器材的使用成本來得經
。但是，在龐雜的計劃案裏，應用機械器材的使用成本，將使程式計劃
時限得以縮短，並使設計工程費的成本爲之節省不少。所以，在編製程
計劃時，對於機械器材的應用，必須以成本的條件加以分析，才能確實
擇其使用之可能性。

設計成本是程式計劃的一個最重要的條件；不能掌握設計成本的程式
劃等於空談。有不少的設計競賽，對於設計成本的掌握常被設計者所忽

略，明知其不可能而爲之，一旦入選，則將意味着設計者將捲入一場預⋯的苦闘之中，其結果將使計劃案陷入面目全非的景象。身爲設計者不可⋯對程式計劃中，整個過程所必需的設計成本加以愼重的審計，以求程式⋯劃之合理化。

設計規模與程式計劃有着密切的關係，設計者絕不可小題而大做或⋯鷄而用牛刀。對於人員或機械器材的調配規劃，必須止於一種適當的⋯度，對於設計時限或成本的掌握，必須限於一個合理的控制。否則，將⋯去程式計劃的意義。

統計許多設計的實例，其結果，發現設計規模愈小，其平均單位面⋯所需要動用的人員數目愈大，所需要的工作時數也愈多。對於設計成本⋯言，也是成爲反比的現象。因此，對於設計規模較小的計劃案，必須開⋯一種新形式的設計程式，以求取最合理化的程式計劃，以減輕設計者與⋯託人的負擔，才能完美的達成設計的目標。

有些特殊目標的計劃案，對於某項計劃條件加以特別苛刻的要求；⋯其他計劃條件則採取「不太計較」或「不計血本」的態度。例如：軍事⋯程或與政策有關的工程，經常嚴格要求在一定時限內完成，而對於人員⋯機械器材的調配及使用，將不以設計成本爲考慮因素。又如投資性的計⋯案，經常以設計成本爲第一計劃條件，處處以經濟爲原則，甚至於嚴重⋯影響到設計的品質。像這類有特殊目標的計劃案，在設計程式計劃上，⋯加以妥當的考慮，必須發展一種更能適應如此「設計環境」的方法，才⋯獲得切合實際的程式計劃。

設計環境對於程式計劃的影響，有時會造成幾乎不可收拾的局面。⋯聞名的澳洲雪梨歌劇院爲例，如果當初卡西爾（Cahill）首相不因政治⋯途的因素干擾設計時限，而接受建築師阿特松（Utzon）的建議，不作⋯促的興工的話，或者建築師能夠設計一套適合這種設計環境的程式計劃⋯話，就不會造成日後演變而成的悲劇收場。建築師阿特松也不致於和新⋯

的首相大衞豪斯 (Davis Hughes) 鬧得不可收拾而提出辭職，工程造價也不致於不斷的增加，以及完工日期的一再延誤。這些遺憾事件的發生，可以明確的看出，設計環境與程式計劃對於一個計劃案的影響是如何的嚴重。

要提高設計水準，惟有將各種影響程式計劃的計劃條件，都加以愼重的考慮、分析，才能達成高水準的目標。身爲設計者，在着手設計之前，不可不作更多的準備。

3.3 設計策略

兵家都有各種不同的戰略，用以爭取勝戰。設計者，爲了達成設計目標，也必須應用各種不同的「設計策略」(design strategies)。設計策略是每一項設計行爲中，爲了解決設計問題，每一個設計者所自行採取的一種作業方法。所以，設計策略就等於是設計程序裏的一種行動指標，按照這個指標的原則，設計者用來計劃設計程式，在一種合理的狀況之下進行設計作業，完成程式計劃。

從臺北火車站到總統府，可以有很多條路走，雖然目的地一樣，但是你可以走重慶南路或公園路。又由於不同的交通工具及不同的路況，到達的時間也就有不同。

設計行爲中，設計者所採取的設計策略也都各不盡同。設計者可以採取一種策略來進行設計作業，也可以採取多種策略的組合來完成程式，更可以自行發展一種前所未有,而又有效的獨特策略來完成設計問題的解答。所以，設計策略的運用，可由設計者的不同選擇，形成各種不同的行動方向，由設計者選擇的適當與不適當，解決設計問題的成功度也將隨之而有所增減。所以，一個成功的設計者，必須具備善於運用設計策略的「功夫」。

有一種摺紙的遊戲是我們小時候常玩的勞作，由一張方形的色紙，按着老師教我們的步驟，東摺一下，西翻一下，不多久就摺成了一隻鳥或是可以滑翔的紙飛機。這是一種直線形 (linear) 的過程，當這種作業的過程被用來解決一個設計的問題時，我們稱它為「線狀的策略」(linear strategy) (圖 3.3.1)，這種策略的進行，由一步一步的設計作業過程，漸進而遲緩地達到目標。這是一種比較單純而理想的計劃形式；每一個行動都必須緊跟着前一行動的完成，才得繼續下一個行動。因此，前一個行動成果的輸出 (output)，也就成為後一個行動作業的輸入 (input)，每一個行動都形成一種獨立的段落，繼續不斷的演化下去，直到獲得問題的答案，達成設計目標為止。

有時，在一個行動成果的輸出之後，再輸入後一個行動之前，設計者必須將這份成果再重複運作於某一個先前所作過的行動作業的步驟，形成一種循環的 (cyclic) 作業現象，這也就是以前我們說過的回饋 (feedback) 作業。這樣作的目的是為了確認每一個行動的可靠性，所以必須不斷的加以核對和評估，使下一個行動得以確實有信心的繼續進行下去。通常，這種回饋環路(feedback loop)都被設置在比較具有獨立性的段落上，而且，在整個設計作業中，總有兩個或更多的回饋環路，用來核對或評估每個段落的正確性，以免迷失設計行動的方向和途徑。這種作業的方法，我們稱它為「循環的策略」(cyclic strategy) (圖 3.3.2)。

這種回饋環路的模式，也正是許多電腦所應用的程式設計。在電腦的作業裏，由於良好的程式設計及快速的演繹過程，它可以克服重複循環的作業過程，節省演繹過程的時間和人力。由於，電腦具有無限的運作精力，所以，在最佳的答案未被確定之前，或問題的模式未被改變之前，電腦可以根據設計者所給與的程式，繼續不斷的運作。因此，設計者通常都規定電腦的演繹時間或廻數，以獲得較佳的答案。由此看來，循環的策略只能被應用於數種策略組合中的一種而已，否則，設計者將無法從這種繼

續不斷的循環中，獲得最佳的答案，設計者也將陷入設計作業的漩渦之中
而不得脫身。

第①行動成果的輸出，卽成爲第②行動作業的輸入。

圖 3.3.1 線狀的策略

當第③行動成果輸出之後，輸入第④行動之前，必須重複第②個先
前的行動步驟。

圖 3.3.2 循環的策略

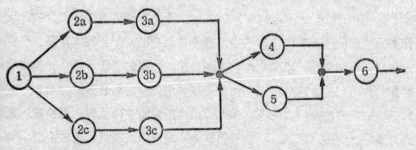

利用設計會議，選擇一種或一種以上之較佳途徑，繼續平行作業，
直到歸納入最佳途徑爲止。

圖 3.3.3 枝狀的策略

　　如果，設計者能將設計作業發展成爲幾個各自獨立的次系統，以平行
的步驟來進行設計，從這幾個次系統之中，選擇一些較佳的進行途徑，作
爲設計行動的方向，那麼，對於策略的調整將更具有選擇性。這種平行並
列的設計行動，我們稱它爲「枝狀的策略」(branching strategy) (圖3.3.

3）。因為，這種策略的行動模式具有分枝並行的現象，所以，由設計小

組來共同作業最為方便。各次系統之間，每次行動的結果，都可以藉助於

設計會議的討論，對設計策略作適當的調整，再進行下一個策略行動的步

驟，直到最佳的途徑被歸納產生，再繼續下一個設計行動。因為，這種設

計策略具有分工及合作的效能；它不但能夠發揮設計小組中，每個成員的

長處，並且可以藉由集體的討論，達到集體創造的理想，所以經常被設計

者所樂於採用。但是，這種設計策略也有它的缺點：由於分枝後的行動結

果，有時在設計會議的討論中，也有不幸被否決的機會，所以，似乎有點

浪費某方面的精力。如果，我們能把它看作「失敗為成功之母」，或「犧

牲小我，完成大我」的精神，那麼，某方面精力的浪費，所造成的另一方

面決擇的成功，也就不能視為徒勞無功了。

　　設計策略的運用，將依據設計問題所牽涉的範疇而定。在傳統的設計

方法中，所面臨的設計問題較為單純的時候，設計者可採取「漸進的策

略」(incremental strategy)來進行設計。這是一種較為保守的方法，也是

許多尋求最佳化解答程序的基礎。這種方法可以從即存的解答裏，再行分

析和評估它的結果，探求某些細部的修正，依據細部修正的決擇再來調整

即存的解答，如是漸進演化，直到最佳境地，而求得最適當的解答。這種

拘謹的策略，使每一個即存的解答得以被檢討而求得改善，對於設計品質

的改進頗為重要。因為，它含有試誤方法的意味，所以，必須抱着一種「

既往不究」的態度，才不會永遠處在一種「後悔」的狀況下來改進設計品

質，而應該被視為一種「進取奮發」的設計途徑才對。

　　有許多設計者，很願意接納一種更能隨意地支配時間及人員的策略，

我們稱之為「適應的策略」(adaptive strategy)。這種策略可被靈活的運

用，隨時可以繼續作業，也隨時可以停止行動。但是，在設計行動未被停

止之前，幾乎無法預估或控制設計作業的成本和時程，是一大缺點。這種

策略的第一個行動必須先被決定，才能執行下一個步驟；當第一個行動的

戍果被獲得時，設計者才可以再去考慮第二個行動，決定第二個行動是什麼，或是將設計行動停止於第一個行動的成果。因此，每一個行動的決定，都必須受前一個行動成果的影響。這種策略的特點，在於能夠適應設計問題的大小範疇，對於設計問題的解答，可以現有的時限及人員來加以調配，但是對於解答的成功度並不十分妥當，除非經過多次的行動步驟之後，才得更加接近合理的答案。

當設計者面對一種龐雜而不確定的範疇，例如複雜的都市設計問題時，必定遭遇到許多不能肯定的資料和變數。在解決此一問題之設計過程中，資料和變數的困擾，以及設計因素之不斷變化，迫使設計者很難尋找出一個妥當的狀況，更不能徹底瞭解問題的癥結所在，並且找出若干可能的解決方法。

為求得一個成功的解決途徑，設計者必須先克服都市設計中對未來情況的評估，然後才能發展出幾種不同的解決辦法，而這些情況又是以前都從未發生過的。都市設計者所面臨的，不僅是問題的本身，而且是一種「設計情況」(design situation)，設計者必須在這龐雜的設計情況之下，先界定問題，從問題中抽取若干獨立的探索目標，並且進行目標分析，才能發展設計，校驗其行動的成果。這種探索的模式，在刻意不使涉及其他行動成果的原則下，完全未經安排的進行，我們稱之為「隨意探索」(random search) 的方法。因為這種作業程序較偏向於「集體創作」的方式，而較少有「小組設計」的約束，因此，可促使設計者重複不斷地發展設計過程的模式；希望能增進對設計問題的瞭解，也更精確地導入合理的設計過程。這種方法有如兵家所謂的「各個擊破」的戰法，直到敵人全軍覆沒為止。這個方法可集合各個獨立目標的探索成果，而產生大局的圓滿答案。

一般設計策略的運用模式，都能夠容許其探索型式有不同程度的變化。但是，為了確實地掌握設計策略的方向，以及行動成果的連續性，設計者必須以設計策略的每部份行動的成果，針對設計目標的需求再作評估，才

能證明其途徑是正確而必要的。同時，必須印證這種策略，對於設計者所要改善之最原始的外部準則 (external creteria) 之交互影響，是良性而毫不衝突的。當設計過程所遭遇的困難愈大，這種「策略控制方法」(strategy control method) 的運用更形重要；只有，當行動的成果被評估而確定它的價值之後，設計策略才有繼續存在的必要，否則，就必須加以更正或甚至全盤捨置。

為了解決某一個設計問題，設計者可以採取許多種可行的策略。在選定這些設計策略之前，設計者必須針對設計情況作更多的了解，以最有效的情報作為指引，依着設計者本身之能力及運用之偏好，予以決擇。最重要的是：這些被選用的設計策略，都必須彼此協調而產生一貫性的連續行動，目標一致，共同組成一套完整的設計策略。對於設計策略的選定，必須能夠確實地掌握它的行動方向，密切的契合於設計行為之整體性作業。如此，整個設計行動所發揮的一切才智，才能夠運作於最具關鍵性的設計過程中，也才能以合理的途徑，圓滿地達成設計目標。事實上，在斷言某一種策略適用於某一個設計情況之時，究竟它的實效有多大，應該先將此一策略納入實務之後，才能以實際的經驗過程來印證論理的陳述。否則，誰也不敢輕易的下結論。

3.4　網組計劃

二次世界大戰之後，人類在科技方面的發展，使得生產規模急速的擴大，生產過程的專業化日益精密，管理的工作也就愈加感到重要。由於，專業化的結果，許多不同職種的專才，必須互相配合，分工合作，才能在預定的時間內完成最好的工作。因此，必需有一種完善的計劃，用來有效的控制作業的進行，才能引導工作在最佳的情況下，達成最後的目標。

長久以來，在科學的管理方法上，有一種「杆梯進度表」(gantt-chart)

稱之為「棒線進度表」(bar-chart) 的作圖方式，被人們應用於計劃的
制方面（圖 3.4.1）。這種進度表所能表示的，只是每項作業的進度時
；對於整個計劃的各個項目之間的相互關係，僅是時間的因素而已。至
，計劃的成本及影響整個計劃的瓶頸 (bottle neck) 都無法加以表明，
無法加以控制。因此，對於龐雜計劃的綜合性管理而言，已經無法作為
種有效的控制工具。

1.2.3.……時間　A.B.C.……工作項目　——進度

圖 3.4.1　棒線進度表

生態學論理的演化，使我們對於各個因素間的關係，有着更深一層的
識。傳統的想法，對於影響問題的各個因素，通常都以排除其相互間的
用，並且都盡力以解決各個因素的個別問題為處理方法，因此而浪費了
多人類的資源。但是，在資源不足的今天，不僅要節約資源，同時必須
度利用資源。如果，永遠固執着一種限於局部的觀點，用以處理事物的
，那麼，將無法確實的掌握各個因素對於整個問題的影響。因此，要想
效的控制整個計劃，就必須擺脫這種傳統的想法。相反的，必須積極的
握住各個因素間的相互關係及作用，使各個因素間之作用，由相互克制
化為相互配合，才能高度發揮各個因素與因素之間的豐富能量。

「網組計劃」的基本觀念，必須着重於整個組織、構造及制度上的綜

合思考。網組計劃的本身，乃是設計策略的實務應用，它必須具備着科學管理的合理性，使得一切問題，無論遭遇到任何一種設計情況，都可以依據最有效的情報和資料的指引，達到預期的成果及目標。

網組計劃的技術，可被分成為三大類。其一為「計劃評核術」PERT (Program Evaluation & Review Technique)，其二為「關鍵途徑法」CPM (Critical Path Method)，其三為「複合計劃案」(Multi-Project) 之問題等。這三種方法被通稱為「網組技術」(network technique) 或「網組分析」(network analysis) 或「網組計劃」(network planning)。三者都具備着管理計劃學理，所必須涵蓋的「整體性」及「關聯性」的兩大特徵。

「計劃評核術」是一種非常實用的管理控制工具。除了各項作業所需要的時間，必須根據實際的經驗累積才能知道之外，其他都不必有太多的過去經驗，就可以運用這種方法。應用這種方法的最大目的，在於計劃的評核與追查的行動；這是根據統計的方法為基礎，發展而成的一種方法。但是，並不需要統計學那麼深奧的數學演算，也不必用統計學那麼複雜的統計方法。尤其是龐雜的計劃案，應用 PERT 的方法，遠比應用其他方法來得簡單順手，如果，再能配合電腦操作來分析資料，那麼，就更能發揮這種方法的實用特色。對於計劃案的評估與調整的工作，PERT 提供了這方面最有效的技術，使作業目標能在預定的時限內圓滿達成。因此，自從一九五七年 PERT 的構想具體化以來，再經過一九六二年有關的電腦程式的發展，已經促使 PERT 的技術廣泛地被各種計劃案所應用，而且成果相當輝煌。

「關鍵途徑法」CPM，與 PERT 的歷史相當，這種方法是著重在計劃的成本與時間的關係上，以利用「補徑線的程式計劃法」(parametric linear programming) 來求取最佳解答 (optimum solution) 的目的而發展成功的技術。

「複合計劃案」的問題，比之PERT或CPM的技術更形複雜。PERT 與 CPM 都是針對某一個計劃案的作業而設計，而這種 Multi-Project 的方法卻是綜合處理同時進行的多個計劃案之間的管理控制的技術。這種方法的目的，在尋求一種有效的運用各計劃案之間的一切資源調配之處理技術。對於同時進行多個計劃案的建築事務所或營造廠，甚至大如我國現今所進行的十項建設，如果都能應用這種方法加以有效的控制一切人力、材料及財力的各種資源，那麼，將更能發揮各種資源的能量，促進各計劃案之間的協調作業，以求得成本及時間上最高經濟之效用。可惜的是，目前這種方法仍然存着許多實務上的困難，似乎還停留在試用的發展階段。

應用網組計劃的技術，最重要的，必須針對設計對象先行分析，以探求該計劃案所需之各項作業之間的相互關係，才能依據設計策略所陳述的行動原則，加以安排計劃其作業流程，再加以控制管理各項作業之間的行動步驟。同時，必須確立設計小組的共同設計目標，對於將來錯綜複雜的設計能量作最有效的運用；如果不能將設計能量加以有效的運用，也就無法確保設計的品質。為使各專業之間獲得分工合作的最佳情況，就必須要有合理的程式計劃，並且以網組計劃的技術，作最有效的管理與控制。

網組計劃有其理論簡單及注重實務的優越性，只要遵守其製作的規則，就能有條有理的把計劃案的複雜作業表示清楚；不僅使製作者輕易地掌握住整個作業的過程，並且能夠正確地傳達計劃的內涵。因此，網組計劃的發展將為計劃案的控制帶來有效的功能。

同時，網組計劃的製作程序，是以整體性的觀點來檢討與計劃其合理性和經濟性。因為，它能夠提供綜合性的有效情報，所以，也可以由各作業部門共同製作成網組計劃。不但，能夠發揮各部門的專業效能，並且，由於計劃過程中的充分接觸，各部門都能充分了解本身所負的職責，並確實地掌握本身的工作。因此，網組計劃的製作模式，不僅能夠加強作業責任，提高工作情緒，並且，可以促進各專業間的協調，以期開發一條可以

達成設計目標的最佳途徑。

網組計劃的製作程序，由規劃 (planning)、時間安排 (scheduling)和追查 (follow-up) 等三階段所組成。由作業項目的分析，製作作業網組，並加上作業時間的估計，這一階段我們可稱為規劃階段。在這一規劃階段裏，我們所掌握的作業流程，乃是一種理想中的作業過程。在時間的估算方面，應該暫時不以限定的工作時間為對象，而僅能以正常的狀況下，各個作業行動所需要的時間為前題，而以經驗的累積來計定完成作業的「工期」(project duration)。在本階段裏，最重要的工作，乃是分析與繪製各個作業項目之間的相互關係 (inter-relation) 的作業網圖，這種作業網圖在 PERT 的方法裏佔有非常重要的地位。

在高效能的工作計劃裏，掌握各個作業項目之間的相互關係，乃是第一要務。其後，經過分析、判斷和決定的思考過程，都需要提供有效的傳達情報的工具，所以，設計者必須將作業「事項」(event) 予以圖形化或符號化；就如數學上，以圖形及符號來表現邏輯性並傳達思考一樣。所以，以圖形化和符號化所繪製的作業網組，也就成為網組計劃之規劃階段的主要課題。

在規劃階段裏，我們所設定的是一種理想的計劃情況，但是，作業時限常因委託者的要求，或其他設計環境的因素影響而有所約束。所以，設計者必須設法在某一作業行動中，考慮如何縮短其工作時間，以期能夠在時限內完成計劃案。此時，就必需根據規劃階段所估計的，某一作業行動的「寬裕時間」(float)，應用「極限途徑」(limit path) 的方法，慎重考慮各種人力、材料及成本的資源條件，用以縮短作業時間。這就是時間安排的階段。

「關鍵途徑法」CPM 在本階段裏，提供了有效的控制方法 (圖 3.4.2)。在作業網組裏，從最初的作業事項到最後的作業事項之間的許多作業途徑中，必定會產生一條最長的作業時間的進行途徑，這也就是決定工期

用「關鍵途徑」(critical path)。 由此，關鍵途徑上的任何一個作業行動
的延遲，將影響整個計劃案的時限。換句話說，如果能夠在關鍵路線上，
想辦法縮短其作業時間，必定也能夠縮短整個計劃的工期。所以，關鍵路
線在作業進度的控制上具有很重要的意義。

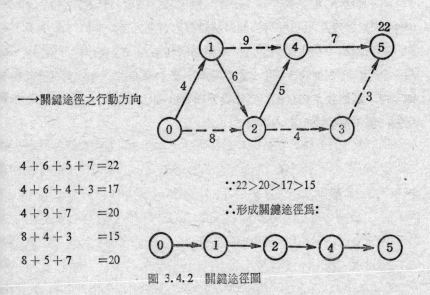

→關鍵途徑之行動方向

$4+6+5+7=22$

$4+6+4+3=17$

$4+9+7\quad=20$

$8+4+3\quad=15$

$8+5+7\quad=20$

∵ 22＞20＞17＞15

∴形成關鍵途徑爲：

圖 3.4.2　關鍵途徑圖

　　在實務上，工作的進行經常因爲某種因素的摻入，而不能完全依據計
劃行事。尤其，在擬定計劃時，不能確定的因素愈多，這種現象就愈容易
發生。因此，在擬定計劃時，必須把一切不可預測的因素，隨時準備用以
調整原有的計劃。PERT 的優點，就在於能夠隨時查對工作的進度，並且
臨時的調整計劃。這也就是追查的階段。

　　在追查的階段裏，隨着作業的進度，每隔一定的時間，必須作一次追
查的手續。 如果， 發現原有計劃的估定時間有所變化， 或需要變更設計
時， 那麼， 就必須及時修正作業網中有關部份的作業時間或行動方向，同
時， 可插入新的作業事項，重新估計其「寬裕時間」，掌握其「關鍵途

徑」，用以控制作業進度。這些手續，設計者可以利用電腦的運作予以達成，其輸入與輸出的形式也可以按照不同的目的，作成電腦程式。除了時間因素之外，也可以將人力、材料及成本等因素與網組計劃聯結在一起考慮，以期獲得最佳答案。

以網組計劃來控制作業行動時，除了製作「主要網組計劃」（master network）之外，爲了管理每個作業段落的進度，或各種人力、材料、成本及其他機械等資源調配規劃，有時必須再製作「次要網組計劃」（sub-network）。在主要與次要網組計劃之間，設計者必須愼加檢討其整體性及關連性，以總效果爲目標，務使次要網組計劃能夠促成主要網組計劃更爲完備，而不是造成相反的效果。

第四章　設計意念

1　意念的產生

基本的思想源自基本的問題——關於人與宇宙，關於人與生命。由每個人心中所激動着的問題擴大和加重思想的範疇。

從某一個更高層次的角度來看，大多數（甚至是所有）的答案，都早已潛在的具備了某一個腹案。有很多人面對一個切身的問題時，都會自問：「我該怎麼辦？」這種自問的方式，往往是對着自己下意識的決定或想法的一種心虛的反應。如果，我們改變另外一種方式自問：「我到底想些什麼？」情況似乎就大不相同了。如果，再進一步自問：「我究竟有什麼感覺？」這就可能把問題更進一步的向答案推近了些，這個問題表示，我在任何時候都有着不同的感覺；我所要做的事，就是找出其中一種我最感迫切的感覺來。如果，我能找出我最迫切的感覺的話，那麼，我要做些什麼就可自然而然的顯現出來了。簡單的舉個例子：如果，我感到肚子餓，那麼，我就應該自然而然的找點食物來填飽肚子。至於找些什麼樣的食物才能滿足我的肚子？那又是另外一個問題了。

身為一個設計者，就像一個聰明的探索者一樣，他必須經常為自己保持着一個敏銳而開擴的觀察領域，對於四周的環境所發生的事物，作最迅速的反應，並且，從體驗中探求其中的道理，經過理性的分解，作各種不同的聯結；以期將來對於每個決定都能夠很謹愼的去做，又能夠使每一個步驟有所依據。其依據乃是以人類的需求為本位。

　　意念 (idea) 的產生，如果能以「爲何」與「如何」來考慮時，意念本身可以當作是達成目標（爲何）的一種手段（如何），這種手段必須隨着時代環境的不同而變化。由於，建築的類型隨着時代環境的變革愈加增多，其機能的需求 (function requirement) 也愈趨複雜，促使設計者不能不隨着改變其設計的意念。因此，每當設計者要想改變建築時，首先想到的就是，必先尋找新的意念來滿足各種不同機能的需求。如是，各種不同機能的需求也就成爲促使產生意念的一種重要的源由。

　　在建築設計裏，設計者所要追求的，並非只是構成建築的「量」(volume) 的問題；同時，設計者更應該重視其建築的「質」(character) 的問題。建築，固然是人類生活的容器，但是，並非每一個容器都可以被人類生活於其中。所以，各類建築機能的需求，不僅僅在於滿足一個容積的問題，同時必須使它具備更多的性格或特徵，才能顯示一個「空間」(space) 的眞正意義。

　　設計者可以試着把空間人格化。一個具實的軀體並不能代表太多的意義，只有加之以氣質才能被稱之爲「人」。設計者對於空間的要求，也就在於其內外所表示的有意義與無意義的差距。一個有意義的空間，必須能夠確實的滿足各種不同機能的需求，同時，也必定是由各種合理的系統所構成。

　　在意念的產生中，機能的需求經常被廣義的思考着，它必須不僅是技術的分析，同時必須考慮到社會的意識 (social sense)。在技術的分析裏，設計者必須由結構系統(structure system)、設備系統(equipment system)、環境研究(environment study)，以及其他相關的學術理論(relative academic theory) 着手探求其合理性，以期滿足機能的需求，產生不同的設計意念。另一方面，因社會意識的改變也促使設計意念的變化。在變化多端的社會系統的模式裏，人類與他所生活的空間，有什麼直接的相互關係，而且，在行動的反應與得自空間的知覺之間，又會產生何種關係？諸如

比類的問題，都必須含蓋於滿足機能需求的設計意念之中。

　　另一個產生設計意念的方向，乃是建築的生產背景。由於生產技術及產業經濟的不同條件，經常因時或因地而促成不同的設計意念。為了達成設計目標（為何），所採取的某種手段（如何）上，意念的產生，不得不尋求一種更為合理的生產背景；在技術上或經濟上所允許的限度內來構成設計的意念。有很多從先進國家回來的建築師，經常發覺國內的建築設計水準為何如此的低落，幾乎沒有一個比較「像樣」的作品！其原因當然很多，但是，最嚴重的問題，發生在建築生產的背景上。從建築生產的技術上或建築產業的認識上，都直接影響了現階段的建築設計，在這種低姿勢的設計環境裏，設計意念的產生受到了相當嚴重的限制，以致建築設計變成毫無「創造」可言。

　　是故，在設計過程中，意念的產生必須基於兩個方向，其一為機能的需求，其二為生產背景。由此，設計者可產生許多不同的設計意念；也唯有在明確的機能需求及可行的生產背景之下，才能產生有效的設計意念，達成設計的目標。

　　聞名國際的設計方法大師仲斯（J. Christopher Jones）在他的論集中，引介了一項非常有用的基本理論，指出有關研究設計的六大問題，來作為分析設計意念的基礎。這六大問題是：黑箱進行方式(black-box approach)、玻璃箱進行方式 (glass-box approach)、控制 (control)、觀察 (observation)、問題結構 (problem structure) 及設計發展 (design in evolution)

　　在「黑箱進行方式」中，人們都相信設計是件神秘不可探知的現象，設計意念的產生以及處理的過程，乃至於具體成形，一直都沒存於設計者的腦海中。對設計者本身而言，雖然整個設計過程的進行，看起來操縱自如，簡直是隨心所欲，然而，卻無法讓他人摸着他的底細，也不知葫蘆裏賣的是什麼藥，以致整個設計無法拿來分析。我們只能說：這個設計與設計者的天才「創造力」有着密切的關係。但是，這種黑箱的進行方式，我

們可以藉由設計技術而予以昇華, 例如: 腦力激盪術(brain storming)和
象關係化 (synectics) 等,都可作為黑箱進行方式的設計意念的開發技術
在理性的設計裏,也必須應用設計技術才能使黑箱式的意念顯得有意義

雖然,這種近乎傳統的黑箱進行方式之設計意念的產生令人難以信用
但是,也有少數著名的設計理論家予以熱烈的支持。 例如: 奧斯本 (C
born)、戈登 (Gordon)、馬其特 (Matchett) 以及布羅班 (Broadbent)
人都一致認為: 在設計過程中最具價值的部份,應該是那些在設計者腦
進行的一些稍微超出意識控制之外的部份。有很多設計老手,經常把自
置於一種反對理性設計者的狀況之下,也都很同意這種黑箱式的設計方法

假如,我們以人工頭腦學的 (cybernetic) 或生理學的 (physiologica
術語, 能夠明晰的表示出這種黑箱進行方式的觀點的話, 那麼我們只
說: 黑箱式的設計者能夠產生一種頗具信心的設計意念,並且能夠作出
常成功的設計作品,但是, 自己卻無法說出這種設計過程是怎麼的一個
序。就像一首交響曲或一幅抽象畫的構成一樣,我們只知道很美或是很
醜,卻很難解釋或根本不想知道它是怎麼形成的。

一切的思考必須放棄說明宇宙的企圖,因為我們不能了解發生在宇
的事情。宇宙的精神是創造性的,同時也是破壞性的,因此, 它對我們
言是一個謎。我們不可避免的必須聽命於這點。

對於這類黑箱式設計者的創造力而言,我們只能把他想成像魔術師
般的看法,完全是一個具有神經系統的人的行為而已,只不過,我們把
的這種行為的基礎神秘化了。換句話說,如果我們想要解釋這種行為,
只能假定它並未介入任何意識的思考,而大部都是藉由運動神經的系
所左右而已。如是,才能認同一個熟練的行動可以無意識地在黑箱中被
縱。那麼,要想清楚的解釋這種設計過程的全部程序,就變成不合理,
不太必要了。

曾經有很多學者都想尋求: 到底神經系統製造的極其複雜的產品是

何來的？其中牛曼（Newman）的一套理論最具有生理學上的依據。他主張：人類的腦子是一種能夠隨着外界的刺激而改變其形態的一種複雜網路。由於這個論點，我們可以說：許多有創造力的天才所深切體驗的「靈感」，實在就是由於腦子裏的一些網路，經過許多次的嘗試之後，突然地接受或契合了一個輸入的情報，而產生一致配合的形態的成果。

有很多針對着腦力記憶的實驗報告都指出：當一個人每次試着去回憶過去的經歷時，這些經歷就會再一次的重現在腦子裏。人類的頭腦是一部半自動化的組織，在潛意識裏，當一個新的情報刺激腦子時，它不僅能夠從最近輸入的情報中找到相一致的網路，並且也能夠從已經形成的記憶中找出相符合的網路形態，然後，以這些先前輸入的情報網路來決擇與現在輸入的情報之間的一致性，解答現在的問題。如果，我們相信生理學家的這個論點，那麼，我們也就可以相信：腦子裏的意念，不僅受制於來自最近的狀況，同時也受限於從前所經歷的情況。這種事實，很明顯的告訴我們：沒有充分而正確的經驗，就不可能有充滿信心的意念，也就不可能成為一個天才的設計者。由此，我們也可以確信：所謂天才設計者的靈感決不會來自一個空無一物的腦袋瓜。因為，天才設計者的腦子裏，充滿了比別人更多的情報網路，所以，他的意念比別人動得更快也更好。就如同我們對電腦的認識一樣，並非電腦可以取代設計者作為判斷、決擇或構思的來源，乃是因為電腦裏儲備着比人腦更多更好的記憶網路，然後根據問題所訂的目標，加以反覆的校驗與評估，才能擬出適切的整體答案。就因為電腦的記憶網路比人腦更明確，電腦的精力比人腦更充沛，所以電腦比人腦更具「天才」，在設計過程中成為不可或缺的工具。

因此，在這種黑箱進行方式之下，如果能夠減低社會的抑制力，那麼設計者的設計意念將會產生得更迅速，但是，相對的也會變得更為隨意而或更為奔放任性。

在黑箱進行方式之下，設計者終會有一種愉快滿足的感覺，這就是所

謂「靈感」的到來。但是，首先他必須經過一段漫長的苦鬥時程，在這段時間內，他一直在作了解和組織的工作，在他的腦海中把問題的結構一再的重現，經過一段漫長而看來毫無進展的時程之後，突然悟出一套掌握問題結構的新網路，解開所有的矛盾而獲得問題的答案，成為十足的「天才」。因此，倘若能夠將問題結構的輸入方式變成更為明智的控制方法的話，那將可以增加獲取問題答案的機會；這也就是我們對於黑箱進行方式所能作到的最後的建議。

仲斯 (J. C. Jones) 也指出許多與黑箱進行方式大不相同的設計者，他們相信設計能夠被系統化，更可以被明確的分析解剖，就像一隻擺放在解剖檯上的青蛙一樣，由於「作業研究」(operation research) 技術上的配合，促使「設計程序的邏輯模型」(logical model of the design process) 能夠很熟練的被設計者所運用。這種設計程序的模式，我們稱之為「玻璃箱進行方式」。

大多數的設計方法都與具體化的意念發生關連，因此，必須以理性的設計為基礎，而不是基於一種不可理喻的假設上。即使，設計者對自己所作的決擇都不能夠提出一個令人信服的理由，但是，我們還是認為整個設計程序是完全可以被解釋的。因此，大多數「系統化設計方法」(systematic design method) 的開創者都深信：只要設計者能充分的了解他在做什麼 (what he is doing)，或知道他為什麼這麼做 (why he is doing) 那麼設計者就可能產生許多設計意念去進行設計。

為使思想過程不受任何阻礙，就必須對任何事物有所準備，即使是注定要與不可預知的宇宙和生命作無盡或無效的苦鬥，但總比倔強的拒絕來得高明，因為，這種行動意志，使我們瞭解我們正在做什麼。

在合理性與系統化的原則之下，設計者就像是一部電腦人一樣，他必須根據輸入的情報，經由一套有計劃的分析、綜合和評估的步驟和環路，直到獲得自認為最佳的解答為止。在一種熟習的設計情況下，把許多變數

給電腦操作，對於合理性的假設當然是正確而有根據的。但是，在尋求
一種不太熟習的設計問題的解答時，設計者還是必須根據「形態學」(mo-
phology)、「系統工學」(systems engineering) 和「決策理論進行方式」
(decision theory approach) 等設計方法的幫助，才能獲得滿意的解答。

　　因此，在玻璃箱進行方式裏，設計者必須先確定設計的目標、變數和
則。在獲得設計答案之前，設計者必須儘最大力量去作充分的分析工作。
是，對於解答的評估也大都僅限於語言上的 (linguistic) 和邏輯上的效
，和試驗的評估方法不盡相同。而且，由產生設計意念直到設計問題的
答出現為止，其一連串的設計策略都必須在未做之前預先設定。這些設
策略，通常是採取漸進式的策略，但是，有時候也採用平行的步驟或有
件的方式及循環的策略等。

　　對於某些不太熟習的設計問題而言，玻璃箱進行方式似乎比黑箱進行
式來得有效。至少，在設計意念的產生方面，設計者可以清楚的解釋它
由來，而不是「神來之筆」或「靈機一動」所產生的「天才」意念。這
過程運用了設定的準則，也選定了設計策略，對於未來的設計作業，至
是比較可靠的一種進行方式，也幾乎可以說跟天才的「創造力」沒有太
切的關係。

　　在理論上，「控制」和「觀察」兩者都很難予以明確的說明。我們只
從語意學上知道：所謂「控制」的意義在於能夠自制。「觀察」的意義
於了解在設計中作了些什麼。每一位優良的老師都能夠教導從事於設計
學生，依據某種方式去練習「控制」的能耐。但是，在設計過程中，許
基本的「作業研究」(O. R) 卻很嚴重的抑制了「控制」的作用。大部
從事於設計訓練的學生，都從大量的綱要訓練着手練習，他們一開始就
各方面大量的收集情報資料，凡是對設計有關的資料，不管是否適用與
一律抄錄，絲毫不能下點功夫加以「觀察」或「控制」，以致這些頗具
發性的情報資料竟被誤解或濫用，而帶給設計者一個致命的創傷，終使

設計成果無法達到設計目標。

　　所以，一個缺乏「控制」與「觀察」的設計者或設計小組，由於情報方向的偏誤，所產生的設計意念也就似是而非，變得無法掌握，終將遭遇到一個非常痛苦的設計過程。如果，集合一羣代表着不同興趣和專業的人才在一起，發表各自的設計意念，除非，能給與每個成員特別的智慧和特別的創造力，以及因此而產生一項特別重要的觀察力與控制力，否則，這一組設計羣的辛苦努力的結果，將是一團糟，其設計成果也必將失敗無疑。

　　因此，在產生設計意念之前，設計者必先學習如何控制或掌握一切有效的設計情報和資料。使適用的變爲寶貝；使無用的趁早捨棄。設計者更應該專心注視着整個設計的過程；了解在整個設計程序中到底在作些什麼。

　　設計的「問題結構」，在理論上比較能夠作個明確的解釋。形態學的分析 (morphological analysis) 的定義與「問題結構」有密切的關係。它是由「模式和型式」(pattern & shape) 所造成的。從需求的條件系統而言，是一種「重要的變數」(significant parameters)。這些變數被舉列成一個表格，在表內，相對於每個變數可得到每個不同方式的解答，再從所得到的每種不同方式的解答的組合，我們可以得到整個問題的答案。

　　舉個簡單的例子：如果我們的變數表格裏有二個需求條件，其中一個是「我感覺到口渴」，另一個是「我感覺到肚子餓了」。則相對於前一個「重要變數」的意念將是「我應該喝點水」，後一個相對的意念是「我應該吃點東西」。我們把這二個答案組合，所得到的總解答應該是：「我應該吃點有水的東西」，因而所產生的意念可能是吃中式的稀飯，也可能吃西式的麵包加牛乳。

　　如是，設計者可以從設計的「問題結構」裏，分析其需求條件的不同因素，而產生各個因素的許多不同的設計意念，再綜合這些設計意念，產生一個正確而又有效的總合的設計意念去進行設計。

　　由勒克曼(John Luckman)所謂的 AIDA(Analysis of Inter-connected
Decision Areas) 設計技術，也利用這種「重要變數」的圖表方法來求得
一個問題的答案。首先，他決定出設計中的各個因素 (factor)。有些因素
只能夠滿足某一個單方面的需求條件，而其他的因素則可能滿足了許多方
面的需求條件，而且，對於一個因素的特殊答案，很可能並不適合作爲其
他因素所要求的答案。在這種情況之下，就必須在許多的答案中，尋找出
比較適合於多數需求條件的解答，一步一步，逐漸消減掉那些不適合的答
案，直到，所留下的答案，能夠眞正顯現需求的要點和其他適切的標準爲
止。那麼，這些合理的答案才能夠眞正有資格被決擇，也才能夠眞正確定
一些有效的設計意念。

　　關於設計的「問題結構」的論集中，頗受衆人注意的還有亞力山大
(C. Alexander) 的「分解法」(decomposing)，他把設計問題分解爲可變
的「適當」與「不適當」。這種方法主要還是以「圖解理論」(graph
theory) 爲基礎。設計問題被分列爲瑣細的構成分子 (constituent com-
ponents)，這些構成分子被稱爲「不適當變數」(misfit variables)，然後
研討這些變數之間的相互關係 (connexion)，從彼此的相互關係中，設計
者可建立許多「組」(groups)的「不適當變數」。由各組變數所具有的幾
何性質，我們可以用「圖形」(diagram) 來表示，這些「圖形」的綜合也
正是設計問題之所在。因此，設計者可從這些「圖形」的組合、併連及多
次的修正，即可求得「問題結構」的綜合答案而產生設計意念。

　　類似亞力山大 (C. Alexander) 的分解法，有很多人曾經努力的嘗試
過，其中以劍橋大學的漢生教授 (Keith Hanson) 所採用的方法，最接近
亞氏於一九六四年所發表的理論。在他設計住宅的計劃案裏，採用了這種
分解法，利用各個變數的組合圖形來發掘設計問題的疑難，減少問題的困
惑。很不幸的，在某些情況下，這些圖形使人大感迷惑，有些又是不可能
被畫出來，不但沒有解決困難反而愈理愈亂。因此，他下了斷言說：如果

眞能夠從這些圖形的組合裏求得問題的解答，那將一定是非常確實而有用的。但是，他也誠實的表示，經過這次亞力山大式的研討之後，他再也不敢作第二次了。就是亞氏自己在一些時間之後，他也得到了一個結論：分解是一回事，再想把它們綜合起來，那就困難得多了。

英格蘭伯明罕的潘尼（Barry Poyner）曾經與亞力山大一起完成了「關係理論」（relation theory）的研究。此項研究乃是以人類活動的特性為大前題，把周遭的環境分為「對」與「錯」二種變數。兩者之間的衝擊可產生幾組「傾向」、「衝突」和「關係」表現出來。當某人有機會去做某件事時，我們稱他為：有某種「傾向」。例如：某人很想從辦公室向戶外能夠看到某種景色。這種意念的表達，比簡單的「需要」（need）有更深層次的意義。當然，設計者應該儘量去滿足這點「傾向」。然而，依照亞氏與潘氏的想法，設計者必須有些更為敏銳的設計意念，那就是，設計者還該設計其周遭的環境來滿足這種「傾向」的趨勢，使之完全滿意。這就是亞氏的方法在設計意念的產生上，更能擴大意念範疇的效能之所在。這些，在亞氏的方法裏，都能以各種幾何的圖形來表現它們之間的「關係」。

亞力山大的方法，是以觀察人類的行為作基礎，由觀察而繪定它的結果。而其結果的推定，乃是根據行為主義者（behaviorist）的心理狀況和行為狀態而定。

亞力山大的「關係」，乃是企圖利用一種簡單明瞭的幾何狀態，來解決人類之間不同的「傾向」所發生的各種「衝突」。但是，必須預先假定，這些人在同一方式之下，都能適應周遭的環境。事實上，每個人對環境的適應都有自己的一套方法而各不盡同。因此，設計者必須有勇氣區分這些既複雜而又曖昧不明的情況，才能期望得到幾何的明辨狀態。這就必須讓人們有權選擇他們要如何去適應環境，而不能以強迫的手段，使每個人都變成同一標準的形態。這就是，當一個設計者在設計意念的產生之際，所必須銘記在心的一個大前題。也就是，為什麼一個設計問題的答案，不能

足所有使用者羣的各個成員的一個大原因。

　　身爲設計者，在設計發展之際，必須能夠隨時區分不同「關係」之間，何種不同的「傾向」；不同的「傾向」之間，又有何種不同的「衝突」。其強度的大小，必須由設計者從經驗及實驗中自行設定，也許不能十全十美而皆大歡喜，但是設計者必須有自信，至少，必須有某種百分比的成功，才能因此而提出解決設計問題的意念，而獲得最少妥協的設計答案。

　　下面我們附錄亞力山大所提出的住宅設計的三十三種基本需求條件及其相互關係行爲之圖表（圖 4.1.1）。

1. 提供住戶與訪客足夠的停車設施及適當的迴車空間。

2. 提供服務及運輸工具的臨時性空間。

3. 羣體的接待空間，遮蔽的運輸與等候、詢問及郵件包裹等遞送設施；包裹推車的貯存空間。

4. 養護及公共設施的空間：電話、電力、供水、排水及分區的熱力系統、瓦斯、空調和焚化爐。

5. 休息與交談的空間，兒童的遊戲與看護空間。

6. 住宅的私有進出口，遮蔽的走道和停站的空間，清除身上塵土的空間。

7. 寬敞的私談空間，清洗設施，外出服及手提物品的貯存空間。

8. 對臭味、細菌及塵土的過濾。對抗飛行之昆蟲、飛揚的塵土、煤煙及廢棄物處理的帳幕。

9. 防阻昆蟲、害蟲、爬蟲、鳥類及哺乳動物的設施。

10. 對訪客的單向視線通道的空間。

11. 通道上有明確顯示止步的節點。

12. 孩童、家畜與交通線之隔離。

13. 步道與車道分離。

14. 從快車道進入側道之間，對駕駛者之安全考慮。

15. 保持通道不受天候之干擾：大熱天、風雨、冰雪。

16. 消防栓。

17. 半私密範圍之明顯界限：鄰居、租客與房東之間。

18. 半私密與公共領域之間之明顯界限。

19. 保持適度的變化，減少突然的對比。

20. 控制服務性交通及機械所產生之噪音。

21. 控制公共領域所產生之噪音。

22. 保護住宅受都市噪音之影響。

23. 減少公共步道區受市區性噪音之影響。

24. 保護住宅受地區性噪音之影響。

25. 控制室外空間之間的噪音干擾。

26. 尖峯時刻，保持交通流暢之設施。

27. 消防及救護等緊急通道的重建及修護設施。

28. 保持停車到住宅間之最短距離及最省體力之步道。

29. 從高低及方向上，防止步道系統之危險與混雜。

30. 安全舒適之步道及車道設計。

31. 封閉式之垃圾收集處理，以免環境污染。

圖 4.1.1　住宅因素相互關係行為圖表

32. 服務及分配的有效系統。
33. 控制氣候對行車及住宅之影響。

2　意念的開發

　　黑箱法與玻璃箱法的進行方式，對於設計問題的解答都具有擴大範疇效能。在黑箱法的情況下，是基於設計者的神經系統拋開了所有的束縛，是加重了更大的刺激，使他輸出了更多的意念。在玻璃箱法的情況下，基於設計者的神經系統運動被歸納而求得結論。在形式上，玻璃箱法包了所有交替的條件，而設計者的獨特意念，就是其中的一個特例而已。兩種進行方式的主要共同弱點，在於設計者經過一個緩慢的意識思考過之後，所得到的整體觀念，不但是不太習見的結論，而且，大得令人難作更深入的探討。設計者卽不能下一個直覺的，或黑箱式的選擇，因為，將再回到他所試着要避開的先前經驗所構成的束縛因素。他又不能以一高速的電腦去作自動的研判，因為，電腦程式需要有目標的先決認識，及可供選擇的準則，而這些都必須基於歸納所得到的可行性結論，才能定。

　　要想擺脫這兩個難題，唯一的辦法，只有將有效的設計精力分配在二部份上：其一是能夠針對一個適當的解答而進行設計研判，其二是能控和評估設計研判的模式，這就是我們先前所講的「策略控制」(strategy ntrol)。如果這兩部份都作到了，就有可能以一種明智的研判，代替那草亂無章所歸納而得的結論。這種研判運用了外來的準則和部份的研討果，因而設計者將可在未知的領域中發現更多解決問題的捷徑。

　　實際上，在離奇而不熟悉的設計情況下，或由許多人同時追求一個設時，最大的困難就是，如何控制設計的策略，因此，必須發展一些可供發設計意念的有效技法。

　　所有設計意念的開發，我們可以把它歸納爲五個簡單的傳送頻道來描述其步驟。由「輸入」(input) 而「轉化」(encoding) 再「推進」(processing) 經過「解譯」(decoding) 而「輸出」(output)

　　設計者經常以一般的目標開始着手設計，這樣能夠減少設計資料的複雜，使不適合於目標的情報及早捨棄，而導入一種單純又易於控制的形態。這種過程叫做「相同形物的減縮」(homomorphic reduction)。由於這種過程的淨化作用，促使設計情報的輸入過程得以較爲明捷的進入轉化階段，也促使設計意念的開發得以眞正進入白熱化。在設計意念的開發過程裏，各家所不同的手法在於「轉化」階段的傳達方式，這也是各家各派所自爲對，而又互相排異的爭論所在。我們且以客觀冷靜的態度來瞭解其相同之處，將會發覺各個都有理據，各個都有實效，其評鑑之強度，必須視設計各案的不同特性而定。最重要的，不論任何一種方式，設計意念的最後決定，都必須經由轉化的系統而得以顯現。

　　在傳統的設計方法裏，奧圖 (Aalto) 的開發方式可以作爲一個代表。他以傳統綱要的組成作爲「輸入」，這些傳統的綱要只是一種原則性的意念而已，由他親自前往基地勘察之後，以基地現況所給予的情報來擴大主要的項目。他可以由初步對建築物的構想，用以「轉化」他的情報資料，並經由豐富的設計經驗來執行他的構想；當設計被「解譯」之後，看起來就很合乎他原來的構想了。所以，以奧圖的方法來開發設計意念時，初步的構想就已經決定了建築物的「型式」(form)。

　　亞力山大 (C. Alexander) 以「圖解理論」(graph theory) 達到「轉化」的目的，也以圖表的意義來「推進」他的情報資料，而「解譯」成他的設計答案。在他的方式裏，經由「傾向」來改變圖表中的線條，使趨向於實用的計劃，完全以一種「數學」邏輯的方法來開發設計意念。

　　阿契爾 (L. Bruce Archer)，運用了「關鍵途徑法」(C. P. M)來計劃他的「設計程式」(design programme)，並且提出目的物的各種

如價值感、明亮度和粗糙度等，用以反駁一種經由統計學的簡單收集
所描繪的建築物的「滿意度」(degrees of satisfaction)。對於同一個
物的各種不同的性質，他也採用各種圖表的方法來表示其「滿意度」，
方法後來就慢慢演變成爲「定向的理論」(set theory)。他的這種方
亞氏的方法頗爲相似，但是兩者在意義上不盡相同。阿契爾的「分解
(decomposition)在設計的領域裏，只不過是一張簡單的「圖表」(map)
，它所表示的是分解某一事物的不同性向，由於對各個性向的瞭解，
作爲設計者探討未知的領域的一種工具。而亞氏的「圖表」卻是一種
問題的策略，由於對各種圖表的安排，將可作爲設計者對意念開發的
步驟的一種依據。

以上所提的方式，對於一個初學者而言都不是一件容易做到的方式；
者不可能有這麼豐富的設計經驗來作這些圖表的過程。唯一的辦法就
據基本的「作業研究」(O. R)——相互關係圖及誇大的圖形等，來
「轉化」的表現，以使最後的設計成果看起來與他分析的圖形非常相

話說回來，傳統的設計者，僅傾向於視覺的想像，所形成的「直覺的
」容易流於相當的誤差 (error)。而提倡方法論的「繪圖者」(map-
er)，也僅能試求於數學的抽象意念裏，亦容易發生偏誤。因此，一般
意念的根據，應該是潛存於智慧程序的澎湃中。固然，「設計方法論」
提供設計者許多線索來幫助設計的進行，但是，與其說是「方法論」
如說是「要做的事？」或者更切實的稱爲「一個好的想法」。顯然的，
最佳的設計裏，「方法」是一個重要的手段，但是，如果我們以「方
論」稱之，則似乎就有脫離實際效能的意味。所以，我們不可被「方法
的教條所限，應該以「創造一個更好的設計」爲大前題，才是開發設
念的正途，也才不致使「設計方法」變成一種空泛的理論遊戲。

設計者，經常由於個人主觀的「成見」而限制了設計意念的範疇，也

約束了設計問題的解答。尤其，對於一個龐雜的設計問題，經常以簡化避開問題中的繁複細節來處理它，遇到不甚熟習或離奇的設計情況，則都以不斷的再循環的方法來研討設計問題，並且以堂皇的說詞來互證其判斷的明確性。雖然，這是目前設計者最願意接受的作法，但是，在一個為綜合性的設計解析裏，單以這種方法來處理問題似乎還是太過於手工化。所以，在設計過程中，無論是最初設計意念的開發或是為了求得更細節、深入的答案時，全都需要藉助於「作業研究」的技法，才能達到目標。而且，設計者必須細心研討各種技法的真諦，才能靈活的運用各種技法，這才是開發設計意念最保險的依據。

我國有句名諺叫：首念為善。在設計過程中，初期的意念大都對設計原型的提出有很大的幫助；初期的意念也是設計情報中最重要的一部份。

意念開發的技法是一種有步驟的方法，有其理性的系統，也有其感性的特徵，甚至，允許非理論的經驗世界的參與，所有的構想都可以被考慮在內，就是最不切合實際的構想也不輕易的加以否定；在產生構想的初期階段裏，對於意念的正反兩面——對與錯，適合與不適合——都不允許任何的衡量或評估。在這一連串的開發過程中，僅以「一個好的想法」為出發點；專心於「創造一個更好的設計」為目標。由此，這種意念開發技法可以使設計者盡量發揮潛力，產生大量的原始理想，減低思考的瓶頸。

在一連串意念開發的過程中，設計者必須容許大量的意念存在，不論意念的大小都不允許有任何的疏漏，並且致力於消除思考過程中的約束，使構想能自由發表。如是，構想的範圍愈大，愈有機會獲得創新的意念，並且，可能由於某一構想的提出，因而引發其他更具效用的構想。

創造的精神是不可能承擔舊有的事物的。所以，一個人的心靈及自身必定得捨棄世俗的誘惑和干擾，飛馳着去創造一切美好的事物。

在許多構想發表之後，必須綜合所有的資料，予以系統化的分類，步步切實的分析，以採納、合併及重組方法等作業方式不斷的評估。如此

向保持構想與評估的分別進行，與傳統的方法將兩者混爲一談同時進行
方式大有不同。

按照設計方法大師仲斯 (J. Christopher Jones) 的建議，在意念開發
作業中，無論何時，都不應該因爲現實的障礙而加以限制，而且，不可
將分析的程序混亂，必須由初期階段開始逐步加深問題的探討，爲了使
念的開發獲得明確的成果，必須經常保持自由的心情，才不會隱藏其構
而降低開發意念的機會。

對於意念開發所構成之設計情報，他建議應予記錄，而不可僅靠記憶
的討論，並且，把設計目標與問題答案分別列案，兩者必須以最少的妥
情況下獲得確定。

確定了上述兩大原則，我們發展成三種開發意念的技法，即「隨意的
表」(random list)、「異象關係化」(synectics) 及「生態有機化」
onics) 等。

有創造力的人，有的會發現，在他們行動的某一點上，時常需要另外
些有創造力的人來幫忙，或加以修改。

「胡思亂想」並不是一件壞事。在意念開發的過程上，頭一件應該立
付諸行動的工作就是「想」，不只是一個人去想，還得發動各個不同的
人，從各個不同的角度或觀點自由「亂想」，並提出任何不同內容的意
這就是所謂「腦力激盪術」(brain storming)。這個「遊戲」的唯一
則就是：對任何不同的意見或構想，都不准卽刻經過大腦而加以反駁。
乍，有些設計者認爲這種技法簡直是浪費時間，事實上，這種技法的效
卻可以藉助於各個人相互不同的意見，而導出一個快速連續的構想。

Lawrence Halprin 曾說：我喜歡以哲學家的觀點來看一樣東西，並以
論的方式獲得結果。在實行一個新的計劃時，總是製造一些新的思潮環
著自己，而使所有人感染了這種氣氛，然後皆盡所能的將計劃完成。

「腦力激盪術」是奧斯本 (Alex Osborn) 所創的一種有效的意念開發

技術。參加的人員數目，可由設計問題的範疇大小而定，其中必須有一有力的協調人，主持整個發表會。主持人首先必須闡明設計問題之所在並且限制發表會的時間，控制其進度，以一種輕鬆的心情，鼓勵參與者泛的發表各自的構想，並予以記錄。會後必須依設計觀念予以合理的分類並將發表會記錄分發各個參與者，以查對發言內容並補修其意見。

這種發表會對於一個設計問題，企圖突破陳舊的觀念，而發掘新的構想時最為有效。但是，記錄上所列表的各個構想，並不能提供設計問題的最終解答，其目的，在於藉此引導出最後答案的想法，提供設計問題的一系列應該考慮的不同觀點，使設計者能以更為廣泛的角度去觀察設計問題的癥結所在。

大文豪蕭伯納在他的名劇「凱撒與古婁巴」中，讓凱撒的部下在他的面前大肆無忌地咆哮，古婁巴問凱撒，為什麼讓這些人這麼放肆的吶喊，凱撒回答說：「我若不讓他們盡所欲言，我將如何能控制他們？」可見古人已經瞭解如何應用「腦力激盪術」的技法去收集眾人的意見。如果，那時的凱撒下令不准任何人開口發表意見，那麼，他也就無法明白眾的心裏想的是什麼，當然，也就無法拿出對付他們的辦法了。

在都市設計裏，設計者必須先作一次社區居民的意向調查，或是社區的居民在一種公開討論的形式之下，發表他們的見解。這種技法能幫助設計者及早確立問題的方向，選擇一種最為適當的，而且可行的計劃方案。

因為，設計者再也不是與世隔絕的理論家，而高深莫測；設計者不應該是冷若冰霜的智者，而超然自賞。身為設計者，必須先熱心於世，除了精研專業之外，還得向大眾的無名氏學習。因為，真正的專家就是當地的居民，他們對「腦力激盪術」所尋求的廣泛意見，能夠提供一系列的建議，不論是對或錯的，對設計意念而言都有很大的裨益。

年青的建築師，他們多半住在城市中較為沒落的地段，像苦行僧一

最不起眼的磚房或是貧民區的店面閣樓裏，他們和社區裏的居民打成
，從這種近水樓臺的關係裏，尋求設計問題的癥結，除了經常和居民
論日常瑣事之外，還常常親自參與社區的集團活動，體驗其中的生活
。這種參與的目的與「腦力激盪術」的功效相同，甚至，比桌子上開
論會更富實效。尤其是東方人，當他知道被要求作一個調查或徵求意
，經常是採取一種防禦的姿態，對於問題的發表採取保守的看法，這
使此項技法的功效折半。所以，除非能夠經由日常的接觸，才能夠以
的心情相互溝通，獲取眞正構想的全貌。

都市設計或其他相類似的計劃案，都必須含有一種表達社會性的程序
(ial process)的意味。爲什麼有很多的計劃案，經由繁複的統計數字之
就結束於一種淺膚的表面上？問題在於設計者沒能夠讓社區的羣衆，
他們的才能的機會。當地的居民們都懷疑着：到底這些專橫的都市設
究竟在爲他們作些什麼？

當哈普林 (Lawrence Halprin) 的設計羣在作一個社區計劃時，通常
法，都讓社區的居民們在設計羣的指導下，盡情的做他們心中所要做
，想他們心中所要想的東西，講他們心中所要講的話。哈普林的設計
信，如果沒能夠讓社區的居民參與他們所生活的環境計劃，那麼眞正
會性的設計」(social design) 就必然失敗無疑，最後，還是只能說完
一種形式的外殼而已。

哈普林認爲，設計羣的能量發揮，在於沒有一個明顯的目的，卻有一
顯的過程，所謂「集體創造」(group creativity)的眞諦就在於此，與
組作業」(team work) 大不相同，並且在方法上有很大的差別。事實
「集體創造」若沒有經過一定的程序和方法是不可能完全發揮出來的。
組作業」是有一定的組織的，階級也頗爲分明，並且有明顯的目的，
小組是一種分工的體系，在某一個限定的時程下，被要求完成某一階
成果，並且，在一種短暫的目標上結束一個計劃案，而獲得作業上短

暫的快感。反而，在「集體創造」的工作程序上，能夠促使集體參與整個設計的過程，更能夠造成一種「客觀的延續」。換句話說，「集體創造」着重於設計羣在整個設計過程中的共同奉獻；「小組作業」則着重於設計過程中的每一個階段上的分工成果。雖然，兩者都有一定的計劃程序，但各有不同的方法。

在「腦力激盪術」裏，我們所採用的乃是一種「集體創造」的技法，不論是構想的提出，乃至於意見的評估都是由羣體來作業。雖然，有些設計者在單獨作業時，比羣體作業時更能產生更多或更好的構想，但是，一個設計者如果能夠在集中腦力尋求構思時，也能夠抑制所有主觀的判斷批評，那麼，我們還是可以允許這種「獨立式的腦力激盪術」(individual brain storming) 的存在。但是，不論是個人，小團體或羣體的構思，其最後構想的導出及評估都必須由羣體來討論。

在「腦力激盪術」的發表會之後，必須將所有提出的構想分類列表並作成初步的評估標準，在現有的資源範圍之下，作更進一步的目標評估並選擇一些眞正能夠符合需要的構想。在第二次發表會中，羣體必需再對於評估標準作一種妥善的修改，並提出解答的建議。經過循環式的評估及評估作業之後，主持人就可以將所有最後的評估成果，綜合整理成一合理的列表，作成最後之報告書 (documentation)，其內容包括設計目標之說明、建議解答之可能性及必需知識之收集等。經過所有參與人員之最後認可之後，以這份報告書作爲設計意念判斷之依據。

利用「隨意的列表」來開發設計意念的技法中，除了以集體式的「腦力激盪術」之發表會，來收集構想或解答的建議之外，爲了發揮個人最大的奉獻及羣體最大的效益，對於更爲龐雜的設計問題，如果允許有更多的時限時，我們可以在發表會開始之前，作一種較長時間及較廣構思的準備工作。通常，是由主持人闡明主題及必需收集參考的知識之後，要求每一參與作業的人員，按日作成構想的記錄，其中包括對問題的最佳構想及

題以外的新構想。以設計時限之長短，在一定時間之後，收集所有之記錄
表，並由主持人將這些記錄表作成有系統的整理，再提交發表會，由各參
與人員作最後之共同討論，依此更深入問題的核心，並導出更細節的構想
及解答的建議。

構想的導出是基於設計問題的需求，在討論會中，必須以各個不同的
方向來加以評估。所以，主持人必須具有相當的引導能力，對於構思的提
出，必需打破表面的合理化，並且避免過份的瑣碎，對於問題的認識必需
具有深切的瞭解，並且能夠掌握設計問題的重心，果斷的加以選擇或捨棄，
才能真正對特定的構想作更深入發展的討論。

為了避免羣體中的專業人才之過份專橫，設計羣也有必要由無名氏的
活動中，收集智力來啓發構想。通常，可以利用心理學的方法，由無名氏
來解說其視覺上的模式，表示其個人的喜好及厭惡。雖然，這不一定與主
題發生關係，卻可由其意象所得，而可能導出問題的解決方法。也可以利
用無名氏個人對於不同環境的不同感受，列舉出居民對環境的不同經驗。
這些方法的重點在於加強其視覺的含意，以啓發對設計問題的構想。

一般人都或多或少的犯有一種毛病，那就是，對於愈是熟習的事物，
愈是很自然地就將它歸類於某一種性格類型，而缺少再作分析的能耐，而
這種性格類型的歸類也因人而異。因此，當一組人在討論一件為大家所熟
悉的事物時，通常對這一件事物的性格與看法都不能一致，尤其，愈是對
這一件事物的認識愈是深切，意見愈是分歧。這種毛病的後果，使問題的
重新認知，受到嚴重的限制；在固定的範疇裏，人們只會作鑽牛角尖的工
作，而缺少了創造更多關係的新希望。因為，專家們對某件事物已經太過
熟知，所以，就會有很多的理由或藉口來說服自己，而不願或不做更多的
開發。因此，唯有新手或業餘的人，才有那股傻勁去做再一次的嘗試，以
期發現處理舊事物的新方法。

從翠基（Zwicky）所提出的「形態學的分析」(morphological analysis)

技法裏，我們可以打破這種不再做更多開發的僵局。這種技法的重點，在把一個問題的整體經過重新的界定，而變化成許多個獨立的變數。例如：當我們談到「位置」時，可能的變化是上、中、下及左、右或遠、近等抽象空間，如果具體的講，可能是空中、地面及地下或水中等。所有的獨立變數的確立，都應該盡其可能的廣泛，並且能面面兼顧，處處考慮周全。當我們確立了「位置」的內容之後，「位置」便成了一個獨立的變數，在形態學的圖表上就成為一個軸向。一個問題可能被分解為好幾個獨立變數，因此，也就有好幾個軸向。通常，我們由三個不同軸向 (X, Y, Z)，以形態學的模型(morphological matrix)來分析多重變化中的組合（圖4.2.1）。

圖 4.2.1　形態學的模型
將ＸＹＺ三個不同軸向之因素，作任意排列組合，可獲得多重的變化，也就代表各種不同的意念。

這種組合類似數學方法中的「排列組合」遊戲，將這些組合列表之後，也就是代表着解決問題的各種不同的意念。其中，有些是荒謬而不切實際的組合，有些卻是從沒有料想到的「絕妙好詞」。所以，這也是一種開發多重變化的設計意念的好方法；從主要目標或環境機能的基本觀念開始，為尋找出多重變化的設計意念時頗具效用。

　　另一種比較簡單的方法，是將一個問題的內涵作重新的觀察，以問題的性格或品質為出發點，促使問題之間的屬性發生關係，而開發新的意念。首先，我們必須從問題的內涵中確立它的屬性，例如：從它的材料、構造、用途等方面來分析，也能尋找其間之關係而產生關聯。然而，這種「屬性

列表」(attribute listing) 的技法，只能作細節的研究或改善時才有實效，卻無法徹底改變設計意念的方向。所以，對於一個熟悉的設計問題，設計者便可以利用這種技法作更深入的意念開發，以求得設計問題的特性，作更明確的瞭解。

以上，我們所討論的都是利用列表的方法，以求得設計問題更明確的眞象。而，腦力激盪術的技法，尤其值得設計者用來開發更多的問題；它使設計者能夠藉助於集體的發掘，而出現前所未能料及的問題。再以分解設計問題所含的變數或屬性，利用「交替作用」的技法，使問題之間的關係發生關聯，而確立設計意念的方向。

我國有句俗語：「窮則變，變則通。」任何問題在山窮水盡的地步，唯一的辦法就是求「變」。而其要訣在於如何「變」才能「通」。問題的發生，有時很難有其絕對的一面，經常都是浮游在一種「是否？」的不定狀況下。解決的辦法，唯有從問題的正反兩面來考慮，然後作合理的判斷，使其結果明確化。

設計問題的發生，有時也會有類似的情況，使設計者左右爲難，不知如何舉棋推進。「異象關係化」(synectics) 提供設計者突破這種難關的妙方。這種技法使問題正反並列，相對而立，將無關連的因素予以關係化，把陌生的視爲常見的 (making the strange familiar)，把常見的視爲陌生

圖 4.2.2　黑白不同的背景，產生花瓶與人面側影的不同形象。

的 (making the familiar strange)，因而啓發其抽象的關係，以導出某種的設計意念（圖 4.2.2）。

這種技法的應用，可以說是一種對於事物觀察的異常態度，將心理的感受轉換成邏輯的思考，使腦力開發的範疇更爲廣泛，也更爲有效。這種技法促使設計者原本保守的固有意念，再作一次反省，再作一次展開；對於迷信因果關係的公式化設計問題，予以強烈的刺激。

設計者，從改變問題的形態、意義或色質等細小的因素開始，以至於擴大或縮小、增加或減少等相對的因素，都可以拿來重新觀察問題的存在；從抽象的數學、次序、時間及因果關係，重新確立問題的特性。由於這類異象關係的探討，很可能觸發新的意念，而確立合理的設計觀念。

另一種設計意念的泉源，乃是來自於大自然的生態。我們確信，建築乃是基於準則的一種進化，準則乃是邏輯的產物，很理智的，由於苦心的研究而成功；基於一項很好的問題——生命的光彩——開始而進化成功，也很感情的由生命的經驗所創立。我們研究建築，最主要的並非有形的外體，而是無形的精神；每一個有形的外體，必有它自己內在無形的精神，然後才有存在的意義。正如萬物的誕生，即開端於秩序一樣，建築的準則也是一條心的。設計者，乃是無盡的靈媒。這關鍵在於它的本身是一種形學，僅視其形覺的精神而定，對於人而言，正如它對於自然法則一樣是一貫的。

Le Corbusier 曾說：我希望建築師（不僅僅是建築系的學生）要時常拿起筆來畫，一棵樹、一片葉子或表現一株樹的內涵、一只貝殼內在的和諧、雲彩的層疊、潮汐的轉變、波浪的嬉笑——並傳達這些事物的內在精神；但願他們的手（經過大腦）爲這些細密的觀察增長了熱誠。

我們遠離城市，走到有生命的自然堆裏（雖然有些是無生物），閒着自然的芳蕈。有這麼一天，你會感覺到大自然是多麼的糾雜；這些旋轉的螺錐、曲線、尖角等，都蘊藏着永恒的道與理，這些對於動物、植物及變

的天空所加以的修飾單元，是多麼的繁富而有味。假使，能夠把你的鼻
，點向眼前的一枝小草，你將會聞出它孳孳的脚步，聿皇地生長着；在
一種有秩序的法則下，統一而變幻不已，有着美妙而濃烈的活力。也許，
是夠使你震盪得產生一絲的「快感」；豈知道，這裏面還包容着無限的「
美感」，正等待你去發掘。因此，我們必須學習萬物如何誕生，看着它們
生長、發展、變化、開花、繁盛而至死亡……，這一切不正是設計意念開
發的泉源嗎？我們追求創造力，必須將心理與感覺的反應，作縝密的觀察
與印證，以天眞的心情，喚起創造的動機，研究自然有機物自我適應的特
性，引導我們進入更深一層的設計意念。

　　人或獸、植物或雲彩，這恒久不變的基本顯示：唯一存在的證言乃是
佔有空間，唯有佔有空間的意識才使之成爲「體」，因其隨「時」而異，
而佔有「空」才使之成爲「物」。「物」與「體」屬於環境裏，如果有人
會注意到他們的偉大的話，那無非是因爲他們有了自己的存在；尚且使周
圍產生共鳴而認識其存在的價值。

　　索拉瑞 (Paolo Soleri) 設計了一座高達一英里的整體建築，可容納
五十萬人口的城市，大家稱她爲「蜂巢社會的組合」。最近，他已實地在
亞利桑那州的沙漠中，建造其第一座整體性配合生態學發展的城市 Arco-
santi (圖 4.2.3.)。

　　植物的紋理、細胞的生長或磁鐵的力場等生態的系統，處處都會啓發
設計者許多設計的意念；有助於我們對機能、造型乃至於都市交通系統等
設計觀念的認識 (圖 4.2.4 及 4.2.5)。

　　聞名國際的雪梨國家歌劇院的設計人阿特松 (Utzon) 在設計意念的
開發中，曾多次的應用大自然所給與的啓發，用以完成他的構想。海浪隨
着潮汐所產生的波動，促成阿特松音響薄殼的設計意念，將他的建築與海
的生態緊緊的結合在一起 (圖 4.2.6)。他所設計的窗扇，用來封閉這高
飛的混凝土帆，就像美麗的少女，優美的懸着面紗 (圖 4.2.7)，他曾仔

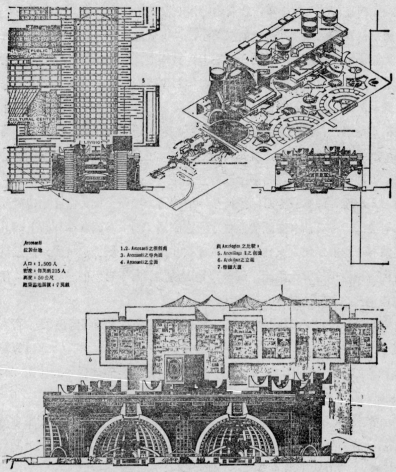

圖 4.2.3 索拉瑞之第三十個計劃案 Arcosanti。

圖 4.2.4　生物的形像被戈必意用來分解建築上
　　　　　的問題，成爲各種因素的體系。

圖 4.2.5　植物的紋理啓發了建築造型的秩序。

圖 4.2.6 海浪的波動，啓發了阿特松音響薄殼的意念。

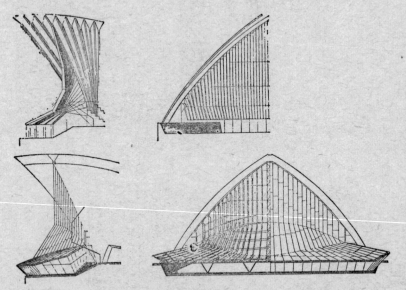

圖 4.2.7 歌劇院的窗扇，像美麗的面紗，封閉着高飛的混凝土帆。

細的觀察過鳥類飛展的翅膀，由此而獲得薄殼根肋接合的細部。當屋頂工程發生困難時，阿特松由柑子的切割得到啓發，他的兩個球體造成雪梨歌劇院的穹窿外形。這個幾何空間造型，藉着切開的兩個標準球體，而肯定了每一部份，使它能夠很容易被分析，也使得重覆的預鑄構件易於施工（圖 4.2.8 及 4.2.9）。

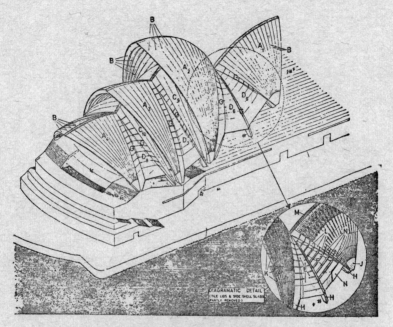

圖 4.2.8 歌劇院的穹窿外形及細部。

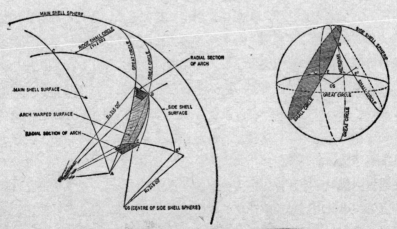

圖 4.2.9 幾何的標準球體，肯定了屋頂的造形。

　　設計的意念，往往可以從自然的生態中求得其類似的形式，這似乎就是意念開發中，所存有的一些感性的特徵。人類對於大自然的憧憬，乃是不可否認的事實。如果，設計者能加以認眞的發掘，再經理性系統的分析，對設計的意念而言，不失爲一大泉源。

4.3　意念的發展

　　在設計過程中，由給與條件的輸入，而得到設計條件的確立，並設定了設計程式，才開始產生設計的意念。在這一連串的設計行爲裏，思考的活動，早在設計的最初階段就已經開始進行，直到意念開發的階段才正式白熱化的「爭吵」開來。如果，設計問題不是設計者所熟悉的，或是過於龐雜的問題，那麼，就必定會牽涉到廣大的範疇。因此，在時間的限制下，或本身能力的範圍內，往往不容易求得一個十分完美的解答。由於，大多數的建築規劃問題，大都過分的受到其他因素所限制，因而，也就不可能有一個完美的方案，能夠絕對的符合所有確立的設計準則。尤其是，含有互相對立的準則之下，更是難於兩全其美的解決。因此，設計者如果想對一個設計問題下定結論，並使解答具體化的話，那麼就必需將開發出來的設計意念再作一番意念的發展，才能達到目標。除了，必需使用相當多種和多量的資料之外，還必須應用多樣的設計技巧，設法把準則之間的衝突互爲折衷，使之降爲最低限度的對立，才能獲得最適當的解答。也就是：在最少的妥協之下，求得解答的最佳化。如此，才能「勉強」的達成設計問題所需求的目標。

　　對於一個初學者，「採用過去的解答」在學習的過程中是必需的階段。在十九世紀中，所謂生態學或性格學都還未創立以前，自然科學的實驗還沒有採用觀察法之際，前鋒科學家們僅用古老的獵殺法 (assassination) 採集標本，並多聽取經驗者所說的有價值的習性述記，以便讓後生們從過去

的經驗中學習之用。在建築設計裏，也許我們所要尋找的問題徵結，在過去已經同樣的發生過，並且，在這方面也可能已經有很多的資料或實例可供參考。因此，設計者可以從過去的資料裏，尋得解決問題的部份或全部的解答，甚至，也可能從這些解答中導出新的創意。這就是，為什麼學習設計的學生經常被要求作「個案研究」(case study) 的道理。作「個案研究」的目的，雖然，主要的在「抄襲」別人過去所獲得的經驗與才智的結晶，綜合過去設計的舊有構想。但是，同時對於意念的過程也兼具着收歛的作用；利用過去的「標本」，可以告訴設計者，那些方向是不必再去嘗試，那些又可以引發可能的解答。

「抄襲」的根本意義，在於研究和解析，並可利用舊有的要素推出新的觀念；是經過消化與修改後的重新組合，並非刻意的模仿。任何知識都可以轉變為設計意念的泉源，報章雜誌的一段話，可能激起一個設計觀念，一件藝術品，可能引發處理問題的手法。更何況，一件設計佳作，所給與設計者的，將可能是很多問題的解決方法。

在過去的解答中，有些是適用的，有些是不適用的，設計者必須事先詳加研判，選取適用的資料，將之組合而成部份的答案，再由多個部份答案綜合成為一個整體的解答。並且，以設計者所開發的意念互為修正，使其符合最佳解答而確定設計意念。但是，設計者必須認清，這種技法，雖然是較為保守而又安全的意念發展途徑，但是，卻不可能對於完全創新的設計意念作太多的貢獻。

最初，設計者所開發的設計意念，可以說是一種極為主觀的判斷。有時，一個設計意念的結果，很難於事先有充分的把握。尤其，在作一個大尺度的設計時，往往對它的結果無法事先知道，但是又不能不採取行動。雖然，設計者可以從其他因素先作一個假定，例如：人口的預測或經濟的成長等未來的趨勢，並且，可以未來的成長模型 (growth model) 來決定，現在應該採取什麼行動。但是，最保險的意念發展方法，將是採取一種較

長時間的「進階式的設計過程」(incremental design process)，把最初所提出的設計意念，經過分析、評估和修正等反覆循環的試驗過程，以促成設計之雛形。雖然，這個設計的雛形，已經具有某種程度的最佳化答案，但是，它還必須準備接受「使用者」的實用考驗，而且，允許某種限度的調整與修改，以期真正符合需求。顯然的，這種發展的方式，有時候是一種毫無止境的調整與修正，所以，必須有更多的設計時限，以及更多的設計資料的補充，才能達到預期的效果。

在都市及環境設計的大尺度裏，所謂「社會的系統」絕對無法以一次的歸納，就可以徹底而明確地加以限定，也無法固定於一個毫無變化的模式之中。在羣衆的集體生活之中，牽繫着各色各樣的問題；人們的集合離散，對整個社會的系統都會產生相當的影響力。由於，產生都市活動行爲的三種主要因素，乃是：人、物、車。因此，都市設計意念之開發，在於如何掌握這三者之間的相關問題，而完成都市環境的「量」的空間設計。而都市空間的成長，應該是能量 (energy) 與交通 (communication) 所組成的伸長網路，並且，由交通的向量 (dimension) 來決定都市空間的創造。因此，都市空間的設計意念，也可以由此而發展其設計解答，並以進階式的設計過程而進入具體化；隨着社會行爲模式與行爲價值的改變，作有限度的調整與修正，使環境適合人類行爲的新需要。這種長期的設計過程，在都市更新計劃 (urban renewal program) 和新市鎮計劃 (new town program) 中都極爲適用。

在敷地計劃中，外來的自然與物理因素，都可以直接或間接的影響計劃的內容。同時，機能與造型的關係，所造成的「實」與「空」的正負空間的安排，在設計意念的發展上，都必須作不斷的分析、評估與修正，才能獲得環境上充分的協調。

在現代建築的早期，機能與造型的關係乃是：「型隨機能而生」。然而，現在的設計者，似乎已不再迷信於大師的這套論語。事實上，在設計

意念的發展中，已經很難肯定的說出機能與造型之間，到底那個應該隨着那個而生，或是應該同時並行的相互發展。

時常，爲了達到正負空間的妥善配置，設計者可以預定某種原始的幾何型實體，再經過進階式的分析與修改而發展其潛在的空間量，使之達到內外空間的眞正妥協，而確定設計意念的方向，求得敷地計劃中環境因素的眞正契合。

爲尋求幾何造型的適切性，設計者經常從過去所使用過的造型中去尋找。最常見的幾何型也就是最基本的幾何型，由簡單的方形、長方形乃至於三角形、圓形，都可以用來發展爲更複雜的多角形或曲線形等。而這些造型的變化，必須經過一段長時間的進階式的分析，以內部機能與外在環境因素爲目標，修改再修改，才能確立設計意念的發展方向（圖4.3.1）。有時，設計者所預定的幾何型，並未能如預料的闡明問題的結構，那麼，設計者就必須放棄原先所設定的型體，重新再尋找另一種幾何型來發展，一直到求得答案與目標的契合爲止。所以，設計者必須有更多的時間與資料，才能如願以償的完成發展。

這種進階式的意念發展的方法，不僅用於大尺度的都市及環境設計中，同時也可適用於一般的建築尺度上。

在一般的建築尺度上，我們可以確認，幾乎每一個居住的大衆，都有其獨特而異殊的需求。住的條件旣然不盡相同，其生活的空間也就不應該完全一樣，否則，根本無法滿足個人生活的情趣和歸屬感。而事實上，住的條件的改變，其本質也十分複雜，也許是家族的成長，也許是生活水準的提高，其理由之多，因人、地、時而各有異變，設計者也不得而知，唯一可能的，就是憑靠預測而已。 但是， 要設計者在這原因與結果之間，設定一種因果關係的設計意念來適應其變化，那將是一件非常不妥當的方法。因此，唯一可行的辦法，唯有提高空間水準的「可適性」，作爲設計問題的最佳化解答，這種可適性的空間可以根據當時的需求作一種必要的

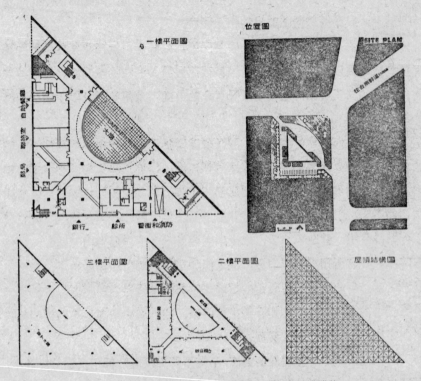

圖 4.3.1 最基本的幾何型也可以造就內外適切的機能。

界定，並且，以當時的技術或經濟條件，做有效的調整和修正，讓使用者能夠從「曖昧」中選擇其居住的環境。設計者應該盡其可能，對設計的問題做最少的預測與最大容許的可變度，將設計答案的決擇權歸給使用的大眾，在進階式的設計過程中確立設計意念的方向。

莫爾 (Ian Moore) 就很注意設計中的「使用者」，這是被一般設計者所認為不存在的另一半——業主。因為，不論設計者，如何準確的設定了設計目標，分析得再怎麼仔細，所得到的答案如何的完全，到底，這些也只不過是一種手段而已，被不被採用，能不能被採納，那又是另外一回

事，而其決定權就必須完全操之於使用者。一個非常周全的設計程序，如果它的解答是與目標相抵觸的，或與業主所期望的背道而馳的話，那麼，一定很難被業主所採用，其所確立的設計意念，在方向上就產生了難題。

設計者想要把設計意念的分析，或自我評估的成果展現於使用者的面前，事實上，這必須是一件非常慎重的事；設計者必須在作得十分妥當之下才可提出。因為，從設計者的意念發展過程中，一方面，必須證明設計者是個職業性的、可靠性的及合理性的診斷家，另一方面，必須讓使用者確實瞭解設計者是真正在深思他們的問題，甚且希望用什麼途徑去解決他們的問題，也必須幫助使用者瞭解整個設計的意念，讓使用者與設計者打成一片，從設計者與使用者的相互作用中，來發展設計意念，確立設計意念的方向。

事實上，設計者與使用者之間，其觀念的溝通，並不是一件很容易的事。每當設計者與使用者在討論到設計問題時，總是需要經過一些明顯而痛苦的衝突。固然，這類討論的結果經常使得設計者受到太多因素的強烈限制和約束，但是，設計者卻不可因此而不承認這另一半的存在，而一廂情願的發展其設計意念。假如，業主無法從設計者的討論中，獲得第一個「適當」的解答，那麼，業主也許就會對設計者永遠失去信心。

所以，在發展設計意念之初，設計者必須先將設計條件中，所有的「缺陷」（defect）和「不足」（lack）作完全的修正和補充。在大而化之的情況下，確立設計問題的目標和內容，瞭解解答應有的型態；從設計問題的根本探討其「為何」，從而尋求其「如何」下手。在這階段的設計過程中，不宜過份計較細節，否則，容易限制下一個步驟之適應程度，因而使整個設計過程變成無法進行。

設計條件設定之後，設計者應能及時建立其初步的解答，確立其設計準則，由此而導出其間之矛盾和衝突，發現更多的需求資料，使設計問題更為接近明朗化。假如，初步的解答無法滿足其問題的需求時，那麼，問

題的條件可能就必須及時重新修訂，否則，就無法導出眞正的解答。

由於設計者與業主的意見交換中，設計者可以藉此機會獲得初步解答的早期評估。從這裏，設計者可以瞭解到，早先所設定的設計目標的正確性及其實質上的可行性。有時，必須以回饋的方法，重新界定問題或考慮新的目標，並重新確立新的準則或收集新的資料，爲新的問題導出新的解決方案。這時候，設計者與業主之間的討論，經常可以發展出新的方法或允許預測一部份解答，以減輕問題的複雜性，使解答更能夠接近業主的需求。當解答被接納後，爲使發展方向的絕對正確，設計者還必須針對現有的資料，作若干的修正與協調，才能把握其本質要點，以產生可行之解答。

假使，設計者能有足夠的資料和更多的時限可以利用，那麼，傳統的試誤法也可以加上一個合理的評估技術，而很快的，根據設計者過去的經驗和直覺，發展出一個適切的設計意念。尤其，假使能夠利用電腦模擬來增加回饋的速度時，更能使這種技法減少重頭做起的痛苦，及試驗費時的困擾。

利用電腦參與設計意念的發展作業，最常被人們所懷疑的，莫過於電腦的創造性問題。事實上，電腦的處理程序是一種演繹性的過程，並不適合於作爲問題的歸納，而歸納性的思考方法，卻常在設計意念的發展中突然產生。因此，設計者與電腦之間的關係，應該將電腦視爲一種工具；其創造性的意義應着重於「電腦是設計者的助手」而已。在「人與機械的系統」(man-machine system) 裏，根據電腦演算結果的數值情報，可由「描繪法」(plotter) 作圖面的表現 (圖 4.3.2)，也可由「陰極射管」(cathode ray tube) 作映像的表現 (圖 4.3.3)。並且，這些表現方法都遠比人爲的「手描法」爲佳，也更具有優越的模擬作業能力。由它所提供的各種表現的資料，包括平面、立面、透視或日影曲線圖等，使人與電腦之間形成一種會話的形式；隨時可以把握問題之間的關連性，使設計者的意念充分的表現於畫面上。如此，電腦創造性的本質與設計者思考活動的網

圖 4.3.2　由 1BM 1130 電腦所繪製的基地細部計劃圖。

圖 4.3.3　由 1BM 2250 所顯現的電腦映像圖。

路，將成爲相同的頻道而毫不相左。

利用電腦，可以導出一組變數的多種排列組合；假使對於輸入的條件加以某種程度的限制，那麼，這組變數就可以在一定的範圍內運作，以達到某種要求的標準。所以，電腦雖然可以輸出多種合乎目標的不同答案，但是，這些排列組合，仍然要由設計者指認出那一個是可能的解答。如果，設計者不能夠把足夠的條件輸入電腦，那麼，電腦所導出的解答，可能就會很離奇古怪。因此，設計者最初所認定而輸入於電腦的有關條件，在電腦的運作過程中，應該被允許作某種程度的資料補充，才能夠指示電腦，發展其解答的最佳化。這種以電腦的輸出作爲解答的作業，必須再經多次的發現、選擇及探討其可行性，才能作爲解答的定案，否則，即然一經認定一個答案，很可能就會失去其他更好的答案。

目前，電腦程式的發展，已經可以用來尋求一個最佳情況的內部機能配置。根據設計者所作的「關係網」，將設計對象的相互關係加以記錄，並決定其關係度，以數字方式來表示其強弱程度，以便提供電腦的詮釋作業。經過有系統的循環淘汰，即可導出一個最佳化相互關係的解答。這種方法與達爾文的進化論中「自然淘汰，適者生存」的定律相似，所以被稱爲「自然淘汰的設計」 (design by natural selection) 。雖然，在遇到複雜的設計問題時，很難發展出一個整體的設計意念，但是，對於最初的設計意念，可以作爲一種試探的技術。尤其，對於內部單元的相互關係上，這種方法將是一種值得一試的評估技術。

在系統化的設計方法裏，設計者也可以在意念的發展過程中，將設計問題分解爲若干個「次問題」，同時，確立各「次問題」之間的相互關係，由電腦作業完成若干個「次解答」，再將這些「次解答」綜合而成一個整體的解答。如是，設計者將可獲得更多的設計問題的資料，並可擴大解答關係的領域，使設計者更易於處理龐雜的設計問題，終而確立一個滿足目標的設計意念。

設計者必須熱衷於增加問題的要素，從問題的根本着手，追根究底地瞭解問題的本質特點；從設計對象的性能，條件和組合條件中，分解整個問題系統為若干個次問題。設計者可以由實質的系統或面積來區分，也可由活動或環境的需求來區分，或是由一般的標準和細部的標準來區分。將設計情況的要素及內容確立，再將相關的次問題成對或成羣的組合起來，根據它的重要性的高低作為妥協的基準，促使相互間之關係一目瞭然，以求次問題之次解答，然後，再將所有之次解答合併成為問題之總答案，這個解答就可以反映出問題的多重目的，更可以滿足問題的多重目標。

這種意念發展的方法與亞力山大 (Alexander) 的分解法頗為相似，但亞氏的方法着重於分解問題為若干成分 (components)，然後研究其間之相互關係，合併成組，依其各組所具有的幾何性質，以圖形來表示，而後綜合圖形成為問題之所在。因此，由圖形的組合變化中，即可求得問題的綜合答案。所以，亞氏的分解法重點也是在於綜合各成分而成一點，以求最佳化之解答。

在設計意念的發展中，分解整個設計問題為若干個次問題是件非常重要的工作，而這種工作所花費的時間可能很長。因為，必需收集很多的資料和調查很多的事實，所以，發展範疇的大小與問題的繁易頗有關係。也因此，設計者在這一種發展過程中，必須對這些資料作一番的選擇和限制，將列入發展範疇中的資料有所取捨，才不致使問題更加複雜化。

在傳統的設計過程中，這種分解次問題的方法並不十分明確，也未受重視。因此，思考的模式受到相當的限制，而未能有一嚴緊的分析途徑；對於辨別思考模式所引起的各種變化和結果，都無法依據一定的思考網路進行。所以，對於設計問題的意念過程，只有增加其複雜性，而不能夠理性的分析，更無法以回饋的方法去作答案的評估。因此，只能以傳統試誤方法去作天才式的發展。

事實上，有許多設計問題，幾乎是以一種複雜而不可預見的方式，結

合成一個結實的整體。這類的設計問題，不論大小都很難或不可能將它的行為 (performance) 予以分解。在這種情況下，傳統的辦法是把所有重要的決策責任，完全交給一個有經驗的設計者，由這位設計者運用其豐富的經驗，以及天才式的靈感，去解決所有重要的次問題，這種發展的過程，也就是所謂黑箱式的進行方式。

對於理性的分析過程，大部份的設計者都深切的明白它的優點。而實際上的困難，也是大部份的設計者所疑惑的問題，那就是，設計問題是否都可以很輕易的被分解成若干個次問題，然後各個都能依據一定的程序予以解決，或同時被解決。假如，一個設計問題可以被輕易的分解其行為的話，那麼，對於設計者而言將可以節省很多的設計時間。因為，一個問題被分解為若干個次問題之後，就可運用更多的專業知識，去解決各個的次問題，而達到小組設計的分工作業目標。固然，有的設計問題經常可以從某些重點上被分解開來，以適合更多的設計者一起工作。但是，如何去分解一個設計問題，在各種不同的機能之下，卻有很大的差別。

例如，當設計者想要分解一個住宅設計的問題時，可以從住宅所具有的各種富於獨立性的不同行為著手。這些行為可由家族的組合與成長、居住的方式、基地環境和物理環境，乃至工程費預算等等，構成全部住宅的機能系統，而確立其綜合的行為。

但是，換了一個設計問題來談，當設計者想要分解一個學校設計的問題時，卻必須從學校的教育目的與方法、教育課程和教育設施，乃至經營方式等，構成整個學校計劃的機能系統，而闡明其全部必需的行為。

所以，對於一個設計問題，設計者應該依據它的構成要素加以分解，並且按照它的某種特有的行為加以分類成「組」(group)，每一組中包含著若干個要素而形成一種新的機能。對於整個設計問題而言，每一個「組」就是一個次問題，這些次問題，乃是發展設計意念所必須重視的條件。有時，看來平凡的設計問題，經過這種分解為次問題的程序之後，經常會發

的角度上予以改觀，而獲得創造性的意念；爲了產生新的設計意念，就須增加問題的要素，探索新的次問題，考慮次問題之間的關係，以尋求解答。

這種分類成組的作業，對於簡易的設計問題，可以依照相當明確的思考方式來研判。但是，對於愈是龐雜的設計問題，愈是無法以直覺或經驗所能判斷得了。有時，發現有些情報，不太明確或有不足的地方，設計者必須再追究其應有之要素，使內容更加完善。這些次問題的分類方式也並非絕對一成不變的，經常由於設計者不同的構想而有所區別。而且，分類的程序也不可能一次完成，有時必須先作大分類之後，才能再作細分類。或反過來，先作細分類之後，才能歸納爲大分類。其間或許包含着不同程度的分類，但是，設計者必須注意的是：每一種程度的分類中，必須具有某種進展的內容，更不可具有相同程度的系統要素，否則，就失去分解問題的眞正功用。

將設計問題分類之後，設計者必須依據它的各個不同的條件作成「行爲計劃書」(performance specification)，以此來尋求解答。由於，有時候某一部份的解答，能夠同時滿足數個次問題的需求,有時候對某些次問題,則需要有數個以上的解答才能滿足。因此，如何將部份解答組合起來，便成爲一個重要的關鍵。這時候，設計者必須以直覺的意識，作有效的構想和表現；設計作品的優劣，在此投下了決定性的挑戰。

對於一個龐雜而重大的設計問題，爲尋求更爲妥當的答案，經常需要準備更多的解答，以回饋的方法，作條件的核對，先按各個次問題加以檢討，再以全部的解答作評估，以求得最佳化之解答，這才是意念發展的最佳途徑。

4.4 意念與資料

有些人主張：把重要的事記在腦子裏，把平常的事寫在紙上。事實上，大多數的勞心者，身邊都帶着一本小小的備忘簿，爲的是將一些平常需要深思的觀念、構想或需求寫在簿子裏，以便再研究、再思考。尤其，一些從腦子邊輕輕飄過的想法和看法，或尙未成熟的概念，它們很快也很容易會模糊不清，那就更需要馬上將它記在紙上，無論是文字或圖形也好，都是極佳的辦法。經驗告訴我們：將概念一一記在紙上，將能夠使觀念更清楚也更具體化，更能夠剔除一些不切適用的概念。

對於一個設計者而言，將構想記載在紙上是一件非常必要的「習慣」。如果，一個設計者能夠以最簡明的文字或圖形，去闡述一個複雜的設計概念的話，那麼，必能增進其設計的能力。這是我們所必須確認的道理。至少，藉助於手腦並用的神經運動過程，就可以幫助設計者更徹底的瞭解業主的需求所在，也可以使業主明白設計者的思考過程，提供業主一個評估的機會，這對於設計者與業主雙方面都有很大的助益。甚而，對於設計小組之間，也能夠提供一個意念交換或討論批評的橋樑，給與設計意念的創造眞諦發揮了最大的作用。

一個龐雜的設計問題，必須被允許有足夠的設計時限，去搜集與歸納適用的設計資料。不幸的是：大多的設計都在匆忙中草草結束。甚至，設計者本身也無法計算出到底需要多少時間，才足夠用來收集一套滿意的設計資料。因爲，設計者本身缺乏這類數據的根據，所以，經常提出一些不完整的資料，而作一種太過簡化的分析，去完成設計的決策。到頭來，設計者會說：如果能再多給我一些時間該多好，我可以把設計作得更好。這些都是把設計作得更好之前，所遭遇到的各種難題之一，很可能因此而導致設計成果與設計目標完全相左，致使設計終歸失敗而不可收拾。

為了防止這類失策的難題，設計者必須將一些具有潛在的有效情報，於平時按計劃去搜集、評估和選擇，並隨時依其特定的需求做成詳細的分頁，而整理成為有效的「圖說」(documentation)；必須配合設計意念的發展過程所產生的各類問題，建立一個方便的核查系統。只有這樣，才能夠使意念與圖說之間產生一種有機性的結合，讓設計者在最經濟的時限內，可以獲得最適切的資料，使整個設計過程的時限很有效率的被掌握住。

在設計意念的發展過程中，隨時都需要參考多種適當的設計資料，才能夠從更廣泛的角度來檢討設計意念的正確性，再從檢討中去修正或比較設計意念的最佳性，或可產生新的設計意念而繼續發展。所以，適切而充分的資料，在設計過程中扮演着一個非常重要的角色；它與設計成果的優劣度息息相關。如果，設計者未能獲得適當的資料，就像一個登山者沒有地圖一樣，對於一個不熟習的路線或複雜的行程，都將感到十分吃力，甚至，迷失於半途而永遠達不到目的地。

設計資料的來源，按照各個計劃案的性能而各不相同。大致而言，可分為原始資料和二手資料。設計者必須瞭解：並不一定已經資料化的情報才能算是有效的資料。在原始的資料中，如文稿、版本或是本來的情報材料等都應該加以積極的利用；沒有原始資料的基礎研究的支持，設計終會流於鬆弛而不切實際。我們不能想像，基於不完整的原始資料的設計，能經得起什麼樣的考驗。尤其，所謂滿足紀念性精神的計劃案，對於設計背景十分重視者，其原始資料之研究更不能不多下功夫。但是，有了原始資料，設計者對這些資料的了解尚淺，因此必須着手於二手資料的研究，由原始資料經過整理而作成報告或評論。依據原始資料，經由觀察或實驗所作成的書册或論文，往往是一些最新的論點，雖然尚未完成為一個體系，但是，卻具有很多啓發的利用價值。這些寶貴的知識或經驗，必須按需要情形，使之資料化而加以儲備。而其處理的方法，並無法以一定的理論來闡述，唯一的原則就是：針對使用目標，講求系統化整理。

大部份的設計者，以收集大量的資料來作爲着手設計的開始。在這些收集的資料中，到底那些是適用的，那些又是不適用的？在未見分明之前，我們必須認定：無論任何一種的資料，都將有助於設計工作，而不適宜在整理前作評估。這種「情報的突破」(information explosion) 正如仲斯(C. Jones) 所描述的，能夠彌補「先天條件」不足的設計者。

依各個計劃案的目標，所需要的資料及種類非常的廣泛。因此，凡設計者必須事先按計劃去收集各種資料，按一定的系統加以整理，以便應付隨時所碰到的疑難問題。並且，必須經常保持一系列的處理過程，使之配合整個設計過程，而設定其核對點 (check point)，如此，才能建立起合理而又有效的資料系統。

以設計行爲的整個過程而言，設計資料可被分爲三大類：其一爲特定設計資料，其二爲一般設計資料，其三爲設計成果資料。

特定設計資料，包含着業主的需求及設計條件等資料，是與某種特定的計劃案的設計過程，或設計行爲的發生有着直接的關係，並且，是以設計意念爲前提的資料。例如：設計者與業主討論的記錄，或各種聽、談、讀、想的背景資料，以及與設計對象有關的地區特性、基地狀況及法規分析等。這些資料，都是爲了作設計意念發展所必需的情報，也是爲設定設計條件所必備的資料；有了這些資料，設計者也才能夠掌握住正確的意念方向。如果，設計者能夠按需要的情形，詳列成爲「資料表」(information sheet)，使設計過程能夠依據表內的項目一一檢討，則不失爲一種有效的資料處理辦法。

一般設計資料，是設計過程中，多次的循環作業所需要的各種資料。經由這些資料的查證與演算，可以確認設計意念的妥當性，可以檢討設計意念的可行性。例如：過去的設計實例、建築物單位容量及單位面積資料、空間計劃分配、技術規範說明、構造系統分析、材料性能及單價等。這些資料對於設計意念，提供了一般性的數據，使設計意念進入其體化的

段。

　　所謂設計成果資料，是設計過程中所發生的各種問題，經過加工整理
後，頗具利用價值的設計資料。這些資料包含着各個計劃案的作品圖樣、
施工說明書、細部大樣、單價分析及數量計算書等。這些資料，使計劃案
得以參考從前的設計成果而確定其可靠性。

　　特定設計資料與一般設計資料在容量、內容、儲備及使用的方法上，
具有不同的特性。

　　以特定設計資料而言，它與設計者當時所計劃的設計對象具有極其密
切的關係；在設計過程中，隨時需與設計意念相互核對。所以，特定設計
資料必須具有高度化的資料處理系統，使資料在設計過程中易於修正或追
加。各個特定計劃案的存檔歸卷，是特定設計資料最佳的處理方法。檔案
中，必須依照資料項目作不同的分類，以便隨時翻閱核對，或補充修正原
有資料。

　　一般設計資料則具有很大的容量與內容，並且因地因時而有不同。在
使用上，必須具有高頻率的利用效能，務必達到有問必有答的會話形式。
所以，一般設計資料的儲備，需要隨時依據最新的情報加以補充，並將有
關的同類資料整理爲「資料集成」，按照各個主要項目編排成冊，以便檢
索。

　　對於各個計劃案的設計成果所完成的圖樣、施工說明書或預算書等，
整理成爲設計成果資料，而加以儲存，爲的是保存卽有的成果，以利將來
遇到同一類的計劃案時作爲參考之用。卽使，在設計過程中所發生的問題，
其處理過程的各種記錄文件或草案，或設計小組中各人所提出的試案及解
答，也是一種非常有用的情報，都必須加以整理而成爲重要的成果資料。
這些資料的存檔，在使用的頻率上也許並不太高，但是對於設計者而言，
却具有重大的意義。

　　旣然，設計資料對於設計者而言，是如此重要的一種設計工具。那麼，

爲了從多量的各種資料中，易於檢出所需的設計資料，就必須將有關的設計情報，按設計者實際應用的現有知識加以組織化；應用適當的分類法，將設計資料予以分類。

雖然，電腦的性能及利用的技術非常進步，大多數的工作，都可以助於電腦的運作而達到預期的效果。但是，要想情報系統達到實際應用階段，必須解決的問題仍然很多。例如：設計者對情報資料的評價問題，除了分類之外，對於資料因子之間的相互關係的掌握，及判斷方法的確立等，都必須事先加以解決之後，才能將情報的優先順序予以序列化、分化。如果，這些問題都未能解決的話，那麼，利用電腦處理資料的功能，也就僅僅止於情報的記憶，及資料的分類階段而已。比之人工的處理方法也僅僅達成濃縮資料的豐富儲存，及快速查詢的目標而已，對電腦神奇而言，似乎未能盡其全功，十分可惜。

過去，在建築的範疇內，都採用「國際十進分類法」，UDC (Universal Decimal Classification) 將資料依分枝的方法，由大項目逐漸細分爲小項目。由於「國際建築情報會議」CIB 等機構的努力，目前已開發出多種分類法。近年來，被廣泛採用的 SFB 分類法是由「英國皇家建築師公會」所提出。其內容包括有：建築型態、室內空間、設備要素及外部裝修等由機能、構造及材料等三方面的相互關係，將各「方面」(facet) 的狀況予以組合分類。由各主要項目可再細分，成爲一種緊密的核對表，包羅所有關於設計所必需核對的各種資料，在建築文獻的分類法中，成爲最受歡迎的一種。丹麥所採用的「協同與建築傳達規則」CBC(Coordinated Building Communication)，是以 SFB 爲基礎所開發出來的分類法，它對各「方面」的狀況作了更嚴緊的補充，包括圖樣、說明書及預算書等，爲建築產業中共同的一種傳達方法，並可利用於電腦的運作。另外，於「建築資料會議」BDC(Building Data Council)所開發的建築總目錄，包括建築各部的材料品質、施工法、工數計算及構成材的性能等問題，

大規模的以電腦作爲這些一般設計資料的管理系統。

在特定設計資料上， MIT 和 IBM 所共同開發的「整體土木工程系」ICES (Integrated Civil Engineering System)， 將設計資料以生活行、空間、架構等來分類， 並可根據座標將位置、大小、相互關係、分、材料及其他資料變換爲電腦語言而記憶於電腦內。設計者可以根據這設計資料，進行設計行爲、資料的變換及組合等作業，成爲發展設計意中，人與機械之間的會話工具。

設計資料經過分類整理之後,爲了利於管理及應用,必須編製「索引」index) 或稱之爲「目錄」(catalogue)， 才算完成意念資料化的情報管理統。它標出可資利用的重要資料；表明那些資料在那裏可以找到，也間的說明，別人已經爲了這個計劃案做了那些準備的工作。在索引目錄的製方面，我們極需要圖書館人才的專業幫助，來做這些奠基的工作。

在設計事務所裏，特定設計資料的編製，通常是按各案存檔來整理。以，按照執行業務的時間順序，除了標明業務名稱、內容之外，必須按序先後予以業務編號。除非，因業務量或業務類別有特別明顯的傾向之，通常很少使用特別的語彙 (key word) 加以分類。但是，有關圖書、誌等一般設計資料，則必須使用可作指引檢索的語彙，作爲資料索引；須將收集的設計資料，以範疇內所使用的語彙，按照一般通用的類別加分類，整理成爲語彙集，或稱之爲「辭庫」(thesaurus)，以之作爲整理錄的有效方法。

資料的儲備，對於一個歷史悠久或存檔量太多的事務所，將是一件非困擾的事情。如果，資料的使用頻率度較少，那麼，還可以儲備於檔案內，如果，資料的使用頻率度相當高，那就必須儲放於設計者易於索取處。所以，爲了利用上的方便，通常可將資料內容加以濃縮，按複印、影或摘要等方法，將其形式變換爲易於儲放及檢索的單張或卡片等。這

時，在編製索引或目錄上，應該注意其關連性的標示，並需盡量避免混雜，
以便能夠依循作深入的調閱之用。

第五章　設計成型

1　模型分析

　　人類早在幼兒的時期，就懂得靠想像力繪製自以爲是的圖畫，編織足
自娛的玩具或活動。這種本能的表達，妙趣橫生，使身臨其境的人，都
因此而感到愉快；旁觀的人更可能因此而開懷不已。從遊戲的表演中，
們更具體的了解到幼兒的小腦袋裏在想些什麼？他們爲什麼玩了又玩，
不厭煩？是否他們又有更好的想法，使他們試了又試？（圖5.1.1）

　　旣然，設計者對設計遊戲的條件與技法都有了充分的瞭解，對設計問
又有了許多的意念，何不讓我們試着用各種不同的方法來試一試那個意
最可行？那個意念應該修正？其中，最有效的方法是先擬作一個「模
」（model），用以探討意念的成果是否眞正管用。

　　在設計行爲中，模型的概念具有極其重要的意義。寫小說的人，必須
先塑造主角的性格；這主角的典型就成爲小說家的模型。畫家的模特兒
就是他的模型。同樣，設計者也必須以製作模型來實現他的意念。所
，模型是用來描述設計行爲的輪廓，促使設計問題經由合理的程序，而
到可接受的階段。因此，一個成功的模型，可以使設計問題建立一個富
啓發性的構架，並促使設計作品的成功度提高，同時，設計者也可以在
型的修改中，重複的作着某些設計問題的探討。

　　設計者可以藉助於模型的表達,促使設計問題的解析愈見分明。因爲,
型本身就是代表着設計問題的性格或樣本，所以，設計者對模型所作的

圖 5.1.1　砂盤是兒童發表想像力最好的場地。

某種程度的研判，也就可以使設計意念愈見具體化，促使設計意念逐步達到實現的結果。從設計意念經由某種試作的方法，而達到實現階段的整個過程中，設計者繪製了許多的草圖，整理了不少的表格或相關圖，甚而，以各種縮尺做了各種型體，也做了多次的試驗，加以合理的評估，再評估，以考驗設計意念的可行度。這些，都是設計行為中所必須重視的「模型分析」(model analysis)；愈是龐雜或不熟習的設計問題，愈是需要以多次的模型分析來預測其可行度。

　　如果，設計者硬要把「模型」拿來分類的話，那麼，不只是我們平時所常做的立體表現才叫做「模型」；這只是表現一個型體的三度空間量而

除外，表現於二度空間的圖面或四度空間的映像變化等，也都可以被用來具體的描述一個設計的過程，所以，也都可以被稱爲「設計模型」。另外，被用於抽象意味的模型，也有很多類型，從表達意念過程的思考模型、作爲文字報告的記述模型、表示形態關係的圖解模型或以圖形表示的描繪模型，乃至於作爲符號表示的數理模型等，都可以被稱之爲「設計模型」。這些，都是設計者用以促使意念步向更具體化設計的一種手段；只是，因設計者本身的偏好或意願，而有的模型常被應用，有的就不常被使用。

在理性設計方法裏，將設計問題分析後予以模型化是一種必要的手段。根據設計模型而對設計問題作更深的探討，可以引導設計者作更廣泛的瞭解，到底設計目標的某些條件是否已經被滿足。 如果， 設計意念實現之後，不再加以「模擬」(simulation) 的作業，那麼，就無法預知設計的滿足度到底有多少。所以，模擬作業的目的是一種求證的過程；在近乎實際狀況之下，對某一類型的模擬試驗作適當的研判，用以探討設計的可靠性。 例如: 結構的風洞試驗、人造地震試驗和應拉力試驗，以及建築物模型的室內外空間之虛實尺度探討或日照、通風試驗等; 凡是， 設計者認爲無法充分掌握的設計解答，都必須想盡辦法，以模擬作業來評估其解答的妥當性。而其方法，不外乎以「類似物」(analogue) 的具像模型或「數目」(digital) 的抽象模型來作模擬。

由於， 二度空間的設計圖或透視圖，對三度或四度空間的「解釋感」不易掌握， 極易造成曖昧或妥協的誤解狀態。所以，按圖面模型來進行模擬作業，除非是受過相當訓練的設計者，否則很不容易達到預期的效果。

以三度空間的立體模型來進行模擬作業，雖然，比之二度空間的圖面模型更容易理解， 但是， 由於縮小後的模型與實體的比例相差甚大， 所以，也不能夠完全的顯現其解答的眞實性（圖 5.1.2）。當今，已經有很多設計者採用實體模型來作模擬，以期達到完全掌握的地步。例如: 實品

屋的風雨試驗及室內設計探討等。

圖 5.1.2 二度及三度空間之模型與實體的比較。

但是，實體模擬在時限、成本或其他因素上，仍然存着許多的問題，所以，除非必要，否則，很少以實體模擬來進行試驗。尤其，以都市設計而言，很不可能想像，以一個都市的實體模型來進行各種模擬作業。同時，這種試驗的回饋時限太長，也根本不允許設計者有失敗的機會。

如果，設計者能以試驗室的尺度，同時，以適當的模擬技術，對複雜的設計問題進行模擬作業，那麼，對未來的設計行為的校驗，將會有很大的助益。因為，在設計過程中，設計者必須針對着設計目標作多次的回饋作業，才能確定其意念的可行性；或可由於多次的模擬作業而發現更佳的辦法，以實現其設計意念。

在發展雪梨歌劇院的屋頂曲線系統時，工程師們利用一組拋物體與橢圓體的系列，應用電腦的運作，找出可解的幾何曲面。並且，作了兩個模型，其中一個，用來試驗作用於結構體本身的外力影響與應力變化，另外一個，用來試驗作用於結構體本身的風力影響。工程師們在模型上吊置了一千個重錘，以模擬不同的外力作用於屋頂結構體的狀況（圖 5.1.3）。由結構試驗模型所作的變形測量，工程師們發現歌劇院的屋頂，就像是一

張張的彎曲卡片一樣，當其中一片屋頂殼架倒下之後，將揚起一陣大風，其他的殼架也將因此而陸續倒下。在風管試驗中，以電孔測量顯示：屋頂結構體本身，於抵抗每小時九十公尺的風力時就有一些彎曲。

圖 5.1.3　屋頂應力之模擬試驗。

由於模型試驗的結果，工程師們決定，將每一片屋頂殼架作成球面體，沿着面體有數支張開的混凝土肋骨，由臺基上的一點，作成扇狀向上升起，並且向裏彎曲而會合於殼架的弧形屋脊線上（圖 5.1.4 及 5.1.5）。這不但解決了屋頂殼架的結構問題，同時，由於扇狀肋骨的優美線條完全顯現於清水混凝土結構中，使音響問題也一併解決了。

設計者可以利用電腦模擬來增加回饋的速度，促使設計解答的探討迅速地完成，而其運作的過程，隨着設計者的思考、試驗以至最後定案，一直是以一種會話的方式進行着。只要設計者按下鍵鈕就可以輸入模擬所需的信號、資料或命令，在輸出系統裏就可以很快的繪製各種圖形，或利用

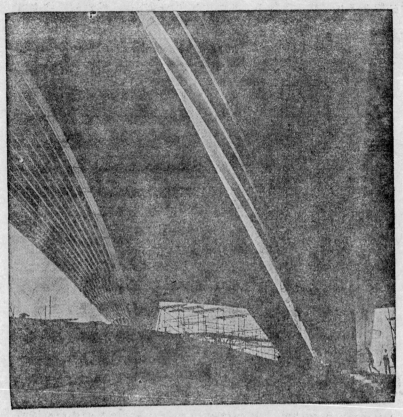

圖 5.1.4 屋頂殼架內之混凝土肋骨。

數位轉化器，也可將草圖以電位變換成圖形。

　　其中，被稱爲 ARK-Ⅱ 的「建築動力學，人與機械」(Architectural Kinetics, man and machine) 是最進步而便利的電腦繪圖系統。它可直接用電子針筆在草圖板上寫畫，由草圖板上的電子電路，將筆法投影到繪圖系統裏，而由陰極映像幕顯現出各種圖面。它也可以從電腦預先儲存的記憶磁帶中，藉着程式或副程式輸入另一種圖面，或擦掉圖形。如果，把平面上各點的標高資料輸入電腦，那麼，就可以形成一種向量的電腦模型，

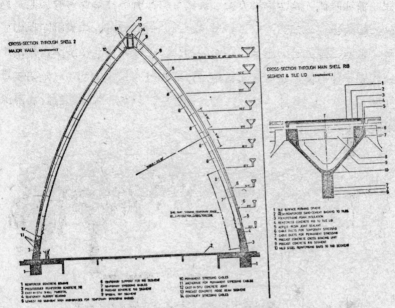

圖 5.1.5 屋頂肋骨之剖面詳圖

產生三度空間的圖形。更可輸入色調和陰影，使設計圖的各向立面或透視圖，以各形各色顯現出來，方便設計者隨時檢視。如果，把視點的位置作一連串的移動點，輸入電腦，那麼，將顯現一系列的透視圖，而成為四度空間的映像。需要的話，完成的圖形還可以在高速印刷機或繪圖器上複製，有些複製的速度竟達每秒七十五公分，快到必須使用特製的快乾墨水才行。

　　由於，電腦繪圖系統的資料基礎是互通的，整個系統是相互作用的 (interactive)，所以，整個模擬的作業過程，都能在最快的速度下確實的顯現出來。設計者可以藉助於電腦的優良性能而進行模型分析，在回饋的時限上，或問題的研討上都能獲得莫大的裨益；對設計解答能夠立即判斷是否滿意，及時掌握設計的妥當性。

　　目前，電腦模型除了繪製二度、三度及四度空間的圖形與映像之外，還發展出其他有關設計行為的運作功能。包括：擬定建築計劃書、可行性

研判、敷地計劃、相關網組分析、動線分析及評估作業等多種功能。只要
設計者輸入需要的程式，操作指令，即可在極短時間內，忠實的表現出來。
雖然，電腦繪圖系統將繼續作神速的發展，但是，電腦化的圍棋賽卻不可
能取代國手林海峯，電腦繪圖也絕不會取代傑克貝（Jacopy）的精彩透視
圖（圖 5.1.6）。到底，電腦在設計過程中，只是一種幫助設計者解決作
業困難的工具而已。

圖 5.1.6　電腦畫樹的功夫絕對比不上傑克貝的精彩

　　爲了促使設計意念更趨於具體化，並使設計問題所需求的解答，更能
進入最佳化的境界，設計者必須依據各種設計模型的模擬作業的成果，回
輸於最初設定的設計條件，按其不同的需求，作最後的評估作業。若是有
不適於設計條件之解答，就必須歸納錯誤，加以適當的修改，並且，以系
統的觀念再作其他次解答的調整與評估，直到完全適合於設計條件的需求
爲止。

　　評估的工作，在設計行爲的每一個段落中都有實施的必要。尤其，當
設計者對某個設計問題的解答有所決擇的（alternative）時候，更需要將
其決擇的答案，按「行爲計劃書」的內容逐條的核對，以期滿足設計條件
所要求的各項機能。然而，模擬作業的結果，只能作爲加強其決擇的可靠
性而已，其間不免存有某種允許的誤差。因此，設計者的經驗及研判，在
評估的工作中也佔有極其重要的地位。甚至，還可以由其他方面的專家參

與評估的工作，以發掘更多未曾考慮到的條件或發現更妙的解決方案。雖然，以局外人的身份來參與評估的專家，他應該以自由的心情和清醒的頭腦發表個人的看法與建議。但是，這些專家還必須對設計目標有所了解，討論問題才不會太離譜。對設計者而言，雖然，這些專家可以盡所欲言，但是，設計者卻不可，也不必立刻加以反駁。就如同「腦力激盪法」一樣，設計者必須經由綜合歸納之後，才可以肯定其意見是否適於被採納。這種評估的目的，一方面可解開設計者鑽牛角尖的苦惱，另一方面可從更廣的角度來辨別決擇及觀念的良莠，以期確立最適當的解答。

依據模型分析的結果及評估後的決擇答案，設計者必須於獲得滿意的結論之後，將適合於設計目標的設計條件重新加以整理，以確定設計行為的計劃階段。並按設計意念的發生及尋求解答的過程作成設計說明，以明示設計行為的分析階段，其中，必須包括有關的圖表及發展過程；將整個設計分析的進行途徑，作一種合理程序的記錄說明。於是，這份清楚的「設計說明書」或稱為「設計綱要」將作為發展設計的藍本。

到此，設計者在整個設計過程中，總算把設計問題作了一番徹底的認識，也準備了一套萬全的辦法，用以解決這些設計問題。接下來的工作，將是如何把這些辦法付之實施，以期符合設計者所解析的「設計綱要」，並且，滿足設計目標所應有的設計條件。設計者將在最少的妥協之下，積極的採取行動，才能完成「設計綱要」所給與的指令。

5.2　確定原型

確定設計對象的「原型」(prototype) 是設計過程中最主要的作業。套一句建築人的話：在這一階段裏，設計者必須歸納設計對象的所有機能問題，而且，以某種型態作一次徹底的解說；也就是，必須完成一套十分滿意的「正草圖」。

「原型」的展示，表現了設計問題的本質。在理性的範疇裏，「本質」的徹底顯現也就是創作行為的最高目標。設計者在先前的設計過程中，無論作過多少次錯綜複雜的解析，都將在這次「原型」的展示中，被一語而道破。這種設計的解脫，涵蓋了設計問題的機能滿足，也提供了設計解答的可行性。

正如老子所說：「道可道，非常道。名可名，非常名。無名，天地之始。有名，萬物之母。」韓非對這句話有很好的註解：凡理者，方、圓、短、長、麤、靡、堅、脆之分也。故理定而後物可得道也。設計者既然以理性的方法去分析設計問題，也就可以尋得設計問題的「非常道」。同時，由道生一，一生二，二生三，三生萬物，有萬物而後有名。設計者既已尋得設計問題之「非常道」，就可由空間及時間因素之不同，以確定設計問題之「非常名」。在此，「名」就是「道」的代表，「道」就是「名」的本質。因此，設計者也可以就「設計綱要」之「非常道」而確定「原型」之「非常名」；以「原型」的展現來說明「設計綱要」的本質。

以設計競賽的方式來取得設計原型是有效的方法之一。對於設計者而言，一次重要的設計競賽，就等於藉助於設計原型，而顯現他對某一設計環境的表白；有如一篇嚴正的人權宣言，對整個生活環境將產生極其深遠的衝擊作用與啓示影響。每一次具有代表性的設計競賽，都提供一種機會，讓參與的設計者積極的探索一個具有啓發性的設計原型，以供分析與評估。

但是，設計競賽常因時限的短促，以及其他不合理的限制，如政策、環境及成本等因素，迫使設計者無法尋得最佳化的解答。而且，委託人的參與和回饋之功能也幾乎等於零，因此，使得設計者無法以一種循環評估的方式求取更佳的設計原型。所以，設計原型的確定，經常在設計競賽定案之後，還必須重新界定，甚而重新發展原型，致使設計競賽的效能盡失無遺。

設計競賽，也經常在設計情況的快速轉變，或設計條件的變革之下，使確定的設計原型變得不得適用。因此，設計競賽的方法，並不適合於種快速變遷的設計環境。否則，一經確定的設計原型，將在很短的時間，被另一個更適當的設計原型所取代，因而失去以設計競賽來求取最佳計原型的意義。

當今，機能問題的要求愈趨龐雜，設計理論及營建技術也愈趨分歧。此，以設計競賽獲取原型的方法勢必加以愼重處理，否則，不但不能解所有設計問題，反而留下後遺症，增加設計及營建上的諸多困擾。

以雪梨國家歌劇院爲例，在國際知名的設計競賽下，其後遺症從一開就成爲建築界的一大話柄。爲了取消大音樂廳的樓上平臺座席，其席位三千五百席減爲三千席，小劇院則只限於一千二百席。這些與原始設計容不盡相同的設計變更，使得建築師阿特松(Utzon) 遭到各方的指責，他是個缺乏計劃的人。後來，又因爲音響效果的關係，大音樂廳的席位減爲二千八百席。另外，屋頂系統的結構設計，爲了施工的可行性，由始設計草圖的突出升起，而覆蓋着觀衆席的緩和曲線，變更設計爲完全則的圓球體系統，而作拱狀的升起，這意味着歌劇院外型的根本改變。由於兩個劇院並排座落的處理手法，致使缺乏舞臺兩翼的後臺空間，而使舞臺設計，以垂直操作的系統來解決原始設計草圖的欠缺問題。乃至預算的一再追加等。諸如此類的問題，都是這次設計競賽所帶來的後遺，也是以設計競賽的方式來獲取設計原型時，必須預先加以防患的困擾題。

爲了能夠確實地從設計競賽中獲取適切的設計原型，在設計競賽的方及評審上，應該依據其設計類別及計劃規模加以愼重的考慮。因爲，所獲得的設計原型的好壞，將依據設計競賽計劃書的合理與否，及參加競的設計者的水準而定。如果，在事先能夠敦請專家們，將有關設計競賽內容及其他重要事項，訂出一套極爲完善的設計競賽計劃書，詳細的分

項說明環境的需求，而以這些需求目標作為評估競賽的標準。並且，聘請各有關專家學者作為顧問，例如：社會學家、生態學家及交通問題專家等，負責列席並對設計問題提供正確的解說，使設計原型的評審有所依據，那麼，所獲取的設計原型，才能真正具有其代表性的權威。同時，應該事先公佈評審者之名單及其背景，並對競賽主題的看法及評審重點或態度作公開的聲明。於決選之後，對於設計競賽的結果及評審意見，評審者也應能作中肯的評語。如此，才能使參加競賽的設計者心悅誠服，並且再一次的認清，最佳的設計原型的確已經解決了更多的設計問題。這也正是以設計競賽為獲取設計原型的真正意義。

對於計劃規模較為龐雜的設計競賽，應該以分段評審的方式較為合理。前段的評審應以「確立程式計劃」為前提，其目的，在於瞭解參加競賽者對於設計需求的認識及設計問題的提出，再者，擬以何種設計程序來尋求最佳之設計答案，這都是本階段所應提出的計劃。評審者可以從中選取較為適切的程式計劃者，再予發展為設計原型，以完成後段的競賽評審（圖 5.2.1）。

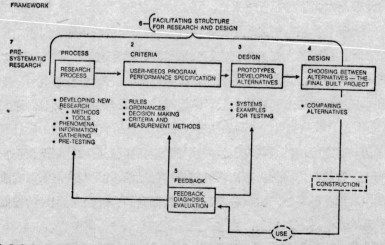

圖 5.2.1 John Eberhard 和 John Zeisel 為P/A 設計獎所確立的程式計劃內容

　　事實上，以設計競賽來求取設計原型的最大問題是：沒有一種非常合乎理性的方法或技巧，以供評審者用來評估計劃書與原型之間的關係。雖然，設計者通常能以圖說及模型來解說其設計的因果關係，但是，這種展示的方式對於評審的方法上，也僅能提供一種表面的選擇。爲了能夠眞正的達成設計競賽的目標，我們應該將這種因果關係改變成另一種更爲明確的形態；讓評審者可以更清楚的從這種形態的比較中，作一種更合理性的判斷。

　　從設計綱要轉化爲設計原型的階段，是一般設計者認爲最大困擾的一個過程。因爲，這種由原則導入執行的眞正意義，並非尋找一種曾經被利用過的案例予以套牢，而是，必須設法擴大思考的範疇，向系統轉變的方向作深入的考慮，以期產生設計的新方向而創造新的原型。所以，設計者在轉化的過程中，除了必須掌握整個問題系統之外，還必須將問題的次系統予以確認，才能夠從根本的深處發掘出設計的眞正原型。假如，設計者無法從問題系統中發掘出主要的根源，那麼，創新的設計原型將無法產生。這時候，設計者也就必須深深的加以檢討和追查其前階段的那麼多解析及綜合的作業是否被白白的浪費了。

　　設計原型，經常由於設計環境的不同因素而產生各種不同的問題。況且，人類對設計形態的變動，也經常是喜新厭舊的善變心理；對於新的設計形態，只能保持一段時期的愛好，經過一段時間之後，就醞釀着另一種形態的出現，此起彼伏，永無休止。因此，設計者很難下定一個設計原型的標準答案。我們只能說：人類的適應性是相當大的，任何一種的設計原型都可構成人類生活的某種環境，而其間的差異，就在於設計原型是否含有足夠的「機能責任」而定；愈是富於機能責任的設計原型，愈能達成設計環境所要求的目標，否則，將因爲缺乏充分的機能責任，而很快的被他種原型所取代。

　　新興的非洲城鎮，其傳統的價值已被完全破壞，而被所謂現代的價值

觀所取代。這種現代化的城鎮計劃所帶來的殖民地象徵，與傳統的非洲式生活毫不相稱（圖 5.2.2）。雖然，現在的非洲人，已經承認傳統的原型

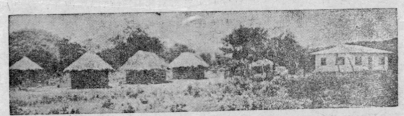

圖 5.2.2 非洲傳統式部落與現代殖民地式建築，毫不相稱的同處於一個環境之中

不再是一種很好的體系，但是，他們也痛苦的發覺到，殖民地的價值體系也不適合於他們。所以，他們若想提高非洲本身的環境度，就必須再次全面的改革，發展出一種真正屬於非洲區域性的原型，以符合非洲人所真正需要的機能責任。如是，區域性的環境因素，也直接影響設計原型的不同形態；在不同區域內的同一設計原型，將因不同的價值觀而產生不同的合理度。

本省的路線商業帶與騎樓的設置，在都市形態的構成中是一個有趣的設計原型（圖 5.2.3）。雖然，由於社會行為的改變及經濟活動的沿革，已

圖 5.2.3 本省騎樓的設計原型

經使人們逐漸淡忘其重要性。但是，在生活模式及經濟形態未能達到某一種更高層次的水準之前，這種有趣的設計原型還是具有足夠份量的機能責

E. 站在都市環境的立場，設計者應該設法提高它的機能責任，以期滿足現代人的生活模式及帶動當今的經濟活動，而不應該被這種原型所套牢，以致束手無策。我們可以預料得到，在最近的未來，由於商業行為的急速改變與汽車時代的來臨，這種設置騎樓的設計原型將遭到是否繼續存在的實質考驗。

　　先有「道」而後生「名」；建築哲學的設計理論也直接導出了各代不同的設計原型。從萊特 (Frank Lloyd Wright)、戈必意 (Le Corbusier)、格羅皮亞斯 (Walter Gropius) 及密斯 (Mies Van Der Rohe) 等第一代

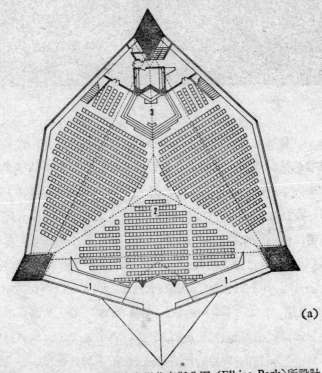

(a)

圖 5.2.4　1959 年萊特於賓州艾京斯公園 (Elkins Park)所設計的 Synagogue Beth Shalow 敎會，充滿有機的神秘和幾何式的理性感受　(a)平面圖、(b)透視圖

(b)

的大師中，從理性主義的信念及環境秩序的本質，直接導出了有機觀念與
幾何數學的設計原型；完全是一種富於神秘與浪漫的英雄式展示(圖5.2.4
至 5.2.7)。雖然，第二代的奧圖 (Alvar Aalto)、路易士康 (Louis
Kahn)、菲利浦 (Philip Johnson) 和東方的丹下健三等人也承受了第一
代的影響，對各自的設計原型也追尋着象徵性的展示主義，但是，他們在
自我展示中，卻也建立起對生活的複雜與矛盾所能容忍的成熟原型 （圖
5.2.8 至 5.2.10）。在第三代的阿特松 (Jorn Utzon)、沙代 (Moshe
Safdie) 及亞力山大 (Christopher Alexander) 等人所確立的現代建築，
把自然界的原始雛形當作秩序上的根源，從有機化的系統裏獲取靈感，從
資料、意念及綜合的評估中建立其整體性的的設計原型；這種對環境秩序
本質的探討及民主自由的討論，構成第三代設計原型的特性，是統一的原
型，也是富於可適性的原型 （圖 5.2.11 至 5.2.13）。

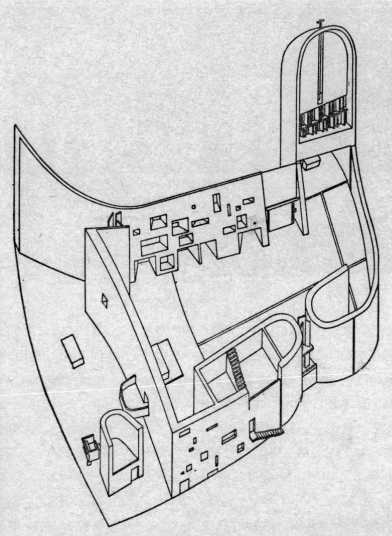

圖 5.2.5　1950-53 年戈必意於郎香（Ronchamp）所設計的 Notre-
　　　　Dame-du-Haut 教堂，頗具量感的造型與神秘的開孔，曾
　　　　風靡一時，使現代建築產生巨大的振撼。

圖 5.2.6　1925-26 年格羅皮亞斯於狄索（Dessau）所設計的包浩斯大廈，作多種方體之組合變化，由長條的廊橋連結而圍成中庭的空間。

圖 5.2.7　1923年密斯所設計的紅磚鄉村住宅，簡潔的隔墻所形成的空間，由伸出戶外的矮墻帶領，使內外空間打成一片。

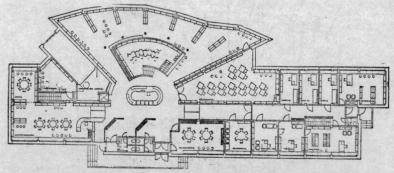

圖 5.2.8　1963-65 年奧圖於 Seinajoki 所設計的圖書館，北面方形的辦公空間與南面變形的閱覽空間組合成一種自我展示的設計原型。

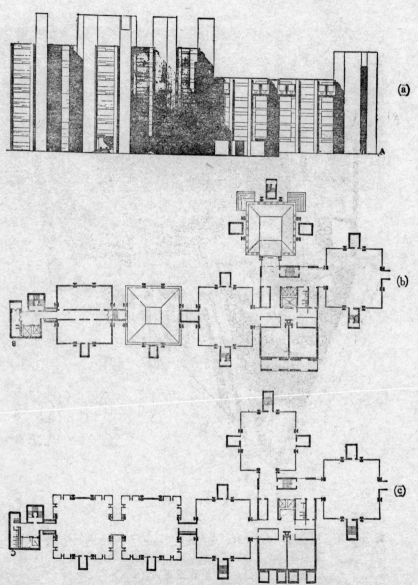

圖 5.2.9 1957-61 年路易士康在賓州大學裏所設計的理查醫學研究大厦，依空間的不同機能特性作自我展示的組合變化。(a)北向立面，(b)一層平面，(c)第五層平面。

配置圖：比例尺約1：600

1 主要入口　　　　　10 花圃
2 體育部之入口　　　11 停車場
3 大體育館之競技場　12 運動員入口
4 小體育館之競技場　13 記者入口
5 樓梯　　　　　　　14 服務港口
6 觀衆席　　　　　　15 第 23 號道路
7 內庭　　　　　　　16 第 24 號地下道
8 公共空間　　　　　17 第 156 號地下道
9 側入口

(a)

圖 5.2.10　1963-64 年丹下健三爲亞洲第一次舉行的世界運動會而設計的
　　　　　東京奧林匹克競技館，從都市計劃的觀念開始探索而完成此複
　　　　　合整體美的設計原型。(a)配置圖(b)全景鳥瞰

(b)

圖 5.2.11　1966年阿特松所設計的
華倫市鎮中心（Farum
Town Center），將理性
的幾何性與神秘的有機
性相互交替於第三代的
建築裏。

圖 5.2.12　1956-60年阿特松於西蘭
所設計的金溝住宅羣，
（Kingo Houses），　配合
地形的配置，　在系統的
生產觀念下完成了生動
的組合。

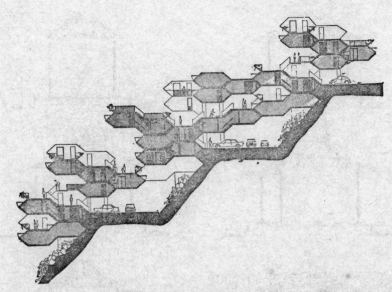

圖 5.2.13　1968–71 年沙代於波多黎各所設計的哈比塔計劃案，以不規則
　　　　　的單元排列，組合成動人的有機空間。

　　自古以來，由於建築科技及材料上的不斷演變，也產生了許多不同特
性的設計原型。我國的古代建築構造，以臺基、墻柱構架及屋頂等爲主要
的三部份（圖 5.2.14），不分宮殿、廟宇、官衙、宅第，也不論年代或規

圖 5.2.14　中國古代建築的構造，以臺基、墻柱構架及屋頂爲主要三大部份。

圖 5.2.15 中國古代建築的構架系統，產生了建築原型的一大特色。

莫大小，這三部份不同的構造及材料，始終保持着其間相對的重要性及權衡的位置。而其結構則以木架爲骨幹，墙壁槅扇並不擔當承重的角色。這種構造的系統產生了中國建築原型的一大特色（圖 5.2.15）；使平面計劃的空間自由度及開口的尺度得以任意配置。只因，受木質材料的影響，所以，在跨距上受到很大的限制。

　　反觀西方建築的構造，自古以來，以墙壁爲主要承重角色，形式厚墙空間及穿孔開口的設計原型。及至以柱樑爲主要骨架之後，墙體承重的悶氣才得以解脫，乃使設計原型完全改變（圖 5.2.16）。這種構架的技術，加上新近開發的各種建築材料，促使西方建築得以步入更自由的設計原型，產生了許多新的建築形態。乃至剪力墙的結構系統，由中央核心及外墙承重的受力組合，不但使內部形成無柱的空間，更使高層建築的設計原型產生了很大的改變。

圖 5.2.16　古典原型與現代 Dom-ino 原型之比較

　　近代，由於模矩（modular）的不斷研究發展，設計者可以應用各種不同的組件相互的連結，產生了很多可供大量生產的設計原型。不可違言的，這種標準化的設計原型，對建築文化的不斷衝擊，將產生重大的影響，促使追求「大眾化」的建築設計，更進一步的達到可行的程度，甚至，打破時空的距離，使建築產業邁向「商品化」的境界。所以，「原型」的展

示，不只是表現一個設計問題的本質而已，同時，它也反應出某一區域的
建築文化之精神所在。

傳統上，設計者對於建築的原型化，大都依賴直覺的概念，將理想中
的相互關係加以組合而導出設計原型。雖然，設計者可以運用各種不同的
設計策略來進行設計作業，但是，大半的設計過程還是需要依據設計者的
經驗及功夫而運作。如果，相互的關係是非常單純的設計問題的話，那
麼，這種作法還不會使設計者感到太過困擾。但是，一個更龐雜的設計問
題，也就不可能這麼簡單就可以應付得了。

自從電腦被高度利用之後，設計者也得到了不少的效益。它可根據設
計者所輸入的基本空間的面積、準則及其他必要的程式，以矩陣的方式，
把每一個可能的答案作成空間的原型；以設計目標所要求的機能責任，選
定空間的原型，提供設計者參考與應用，再根據回饋的作業程序參與評估，
以尋求最佳化之空間原型。

實際上，設計原型並不只表現一個設計問題的本質或機能責任而已。
同時，設計者還必須以設計原型作為建築價值的評估與判斷。由於，設計
環境、設計理論及建築科技的不同體系，促使設計原型也因人、地、時的
影響，而產生了很大的區別，其價值的高低也各有差異。設計者，在決定
一個設計原型之前，必須運用經驗或特別小組的方式來作多次的評估，更
需要理論的支持，以推測未來所能遇到的環境變化及形態發展。尤其是量
產 (mass production) 的設計，原型的變通性 (flexible) 更成為設計成功
的要訣之一。

當設計者決定了某一設計原型之後，必須選擇某種傳達 (communic-
ation) 的方法，將之表達出來。正如，我們想告訴別人怎麼去作一件事的
時候，我們必須以某種方式的言詞或動作，來表達我們的想法一樣；由於
適當言詞或動作的傳達，可使事情更正確的完成。所以，傳達的方法不只
是一種想法的說明而已，同時，必須依各種情況作適當的選擇。這種選擇

必須考慮對方的理解程度，以免對牛彈琴，更必須考慮我方的設計成本及
時限等問題，以免殺鷄誤用牛刀。如是，才可以達到事半功倍的效用，使
設計原型很明確的表達出來，以作爲設計發展的基礎。

　　傳達的方法很多，最簡單的設計原型，也許可以比手劃脚一番就可以
完全表達出來，而且作得頭頭是道。更詳盡的方法，也可以由圖面的表現，
或附加說明書及製作各種模型等更深入的方法說明清楚。同時，依據各計
劃案的情況及不同的設計方法，其組成也各不相同。最主要的，還是以能
夠解說清楚爲原則。例如：都市計劃中，對某一社區之發展原型，如果能
以模型作更接近實質的展示，那將會比現階段所作的，只能以着色圖面的
公開展覽所收到的效果，必定好得很多。

　　設計原型的傳達方法，設計者可藉助於各種表現法的技巧，充分的解
說其設計內容的「機能的行爲」(functional performance)，我們稱之爲「
基本設計圖」或「設計正圖」。這裏面包括各層或各標高之平面圖，各向
之立面圖及縱橫向之剖面圖等。主要目的在尋求設計機能的各系統間之關
連性，以明朗化的表現形式解說出來。雖然，設計正圖着重於設計機能的
表達，但是，爲了作爲發展設計之基礎，設計者必須在表達設計機能之外，
對於設計發展的意向，作某種程度的提示。例如，材料的質感，大部之尺
寸及生產之方式等。甚而，以文字說明或各種透視圖面及模型來表達。

　　到此，設計者必須將設計問題的現況分析，問題的提出及意念的發展，
解答的獲得及設計原型，依據設計方法的不同及委託人之接受水準而作的
一切圖說和表現，作成「設計報告書」，以作爲設計發展之藍本。這套設
計報告書，不只是爲了設計者對於設計問題的整個因果關係作成結論，同
時，也是爲了讓本計劃案得以根據這套設計報告書，發展成爲確實可行的
設計答案。

5.3　細部發展

在「設計報告書」中，設計者對於設計問題的「機能行為」曾經作了充分的解說。其中，也考慮到各種建築的要素，以期結合成為一個好的設計。但是，這種機能的結論是否真正能夠實現，仍然有許多技術上的問題尚待解決。同時，以考慮設計環境的前題下，用什麼方法來解決，也是一個頗為重要的問題。所以，設計者欲使設計成型，就必須根據設計報告書中所獲得的設計原型，依設計環境所允許的限度，作技術上的檢討與發展，才能尋得確實可行的設計解答。

固然，機能行為在設計過程中佔有極其重要的地位，但是，設計者如果只着眼於設計原型中的平面安排及立面的處理，而未能再深入的檢討其細部的設計，或只能套上一些傳統化的作法來完成他的設計，那麼，設計的品質將一直處於落後的狀態下，一代接一代的延續下去。所以，設計者必須在處理一個很好的機能行為之下，還能夠隨時過濾每一個建築要素，而賦予它各自的生命，再將這些要素組成優美的設計；設計者必須不斷的評估設計原型中每一部份的根源，而賜予它一個中肯的價值，這種價值務必在一種合理的製作過程下，產生有意義的效果，才是一個好的設計。優良的設計品質，絕非偶然可以得到的，設計者必須不斷的發展每一個建築要素的新價值，務使這些建築要素能永久保持其時空上的意義，才能成為一個成熟的設計。

空間的「質」是由建築要素及構件機能之間的微妙關係，所產生的一種效果。同是歐洲學院派建築的原型：有第一層挑空的柱列及完全獨立的構架系統，也有自由構成的平面及造型（圖 5.3.1）。但是，在當代建築師理查‧麥亞（Richard Meier）的住宅設計中，再也看不見當年戈必意（Le Corbusier）所造成的那種緊張、重感的空間；而是表現一種令人輕快

圖 5.3.1　歐洲學院派建築原型。(a) 平面 (b) 平行透視。

優游的氣質。我們以戈必意於一九二九年所設計的薩伏瓦別墅（Villa Savoye）（圖 5.3.2）與理查‧麥亞於一九七一年所設計的奧‧韋斯特巴里住宅（House in old Westbury）（圖 5.3.3）為例，就不難看出，在同樣的設計原型之下，同樣以「追求陽光與自然」為意念，卻由於細部的刻意安排而產生了不同的空間氣質。當然，由於設計環境的不同時空，理查‧麥亞可以比戈必意更自由地解說他的歐洲學院派建築之原型。他的寬大玻璃框架，將單薄的實面與無限的虛空融合成為一體，創造了另一種開放性與封閉性空間共存的新體驗，這種空間的平衡，即不模仿自然的形式，也不是抄襲傳統的建築手法，到處都可以見到令人震撼的新鮮氣質。這些，都是由於建築要素與構件機能之間刻意的安排，所產生的優美效果。

　　美國新澤西州的普林斯頓大學裏，有一座獨立戰爭時期所建造的大廳（Whig Hall）被半燬於一九七二年。隔年，建築師西格爾（Gwathmey Siegel）研究如何把它重建起來，供給大學的各個社團使用。如果,按照新古典派（neoclassical）的形式建造一個全新的外殼，那麼，將嚴重的損及歷史性建築的意義。因此，建築師發展出一個極佳的辦法，即可達到保存

圖 5.3.2 1929 年戈必意所設計之薩伏瓦別墅 (Villa Savoye) (a)一層平面圖，(b) 二層平面圖，(c) 屋頂花園平面圖，(d) 南北剖面之東向圖，(e) 南北剖面之西向圖，(f) 通向屋頂的斜坡。

(c)

(d)

(e)

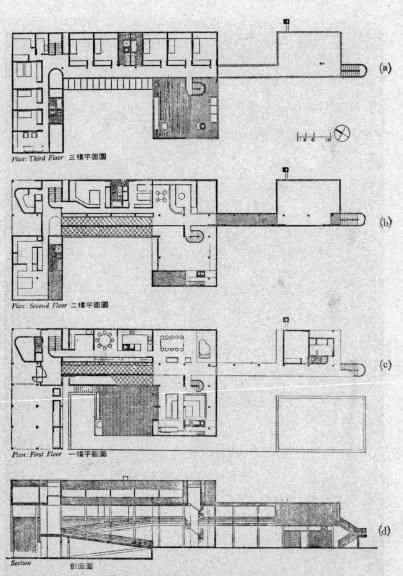

Plan: Third Floor 三樓平面圖

Plan: Second Floor 二樓平面圖

Plan: First Floor 一樓平面圖

Section 　　剖面圖

圖 **5.3.3** 1971 年理查、麥亞所設計之奧·韋斯特巴里住宅 (House in old Westbury)。(a) 三層平面圖，(b) 二層平面圖，(c) 一層平面圖，(d) 剖面圖，(e) 從餐廳看向起居室，(f) 從螺旋梯看中庭及斜坡。

(£)

歷史建築的效果，又可揭穿所謂折衷主義者 (eclectic) 的謬論。建築師以
一種新的機能責任和戈必意的 Dom-ino 原型，設計了一個自由的平面，
並把新作的柱列置於原有的大廳內，依照各個使用空間的不同需求，新建
了各種不同層高的樓板，使各個細分的空間融合於原有的歷史性建築裏。
這種原型的融合，不但解決了設計目標的需求，也使歷史建築重新付與生
命，中肯的賜予新的價值（圖 5.3.4）。

　　如是，設計者對於設計原型的細部發展，必須針對設計環境所允許的
限度，發展其技術上的必要條件；依據最為可行的方法，將所要表現於設
計原型的質和量，轉化為技術的資料。對材料的性能及應用的方法作具體
的檢討，確定「技術模型」(technical model)，才能完成細部設計，充分
的實現設計原型所欲達成的意願。

　　為了完成細部設計，設計者最好能在一個整體性的大原則下，將建築

(a)

圖 5.3.4　普大之 Whig Hall. (a) 第三層平面，(b)第二層平面，
(c) 第一層平面，(d) 地下室平面，(e) 模型。

VESTIBULE

MULTI-MEDIA ROOM

DEBATE PANEL OFFICE

SEMINAR

(b)

ENTRANCE

RECEPTION

WORK AREA

LOUNGE

EXHIBITION

TERRACE

OFFICE

(c)

WHIG WORK AREA

ENTRANCE

CONFERENCE

BASEMENT

MECHANICAL

MIMEO

WHIG OFFICERS

0 10 N

(d)

(e)

的構件逐步的分解，由大而小，由粗而細。按照施工製作的可能性，將建築的構件加以分類；以最高的效率和經濟效用，為求得最佳的設計品質為

目的，完成一種能適應施工技術的細部計劃（圖 5.3.5）。由於，細部發展過程中所作的構件分解，一方面可作爲實施設計時，對於性能及成本的具體指引，另一方面又可作爲施工技術的品質管理的基礎。因此，構件分解的效能，不但能夠促使設計規模及品質得以達成某一目標，同時，也因爲品質的不斷改善而促使不斷的發展新的施工技術。

圖 5.3.5 完善的構件計劃，產生高品質的空間組合。

一個理想的構件必須具有某種程度的特性；它必須因應不同設計環境的需求而作靈活的運用。所以，構件的起碼條件應該是普遍化而又耐久性高的材料，並且，允許作各種不同的組合方法。最好，不一定要很專門性技術就可以加以作業。對於構件的尺寸及型體，應能配合模矩之使用，使之進入大量生產的廠製化，以確保構件品質及降低構件成本爲原則。

依生產方法的不同，建築構件可被分解成開放系統（open system）及封閉系統（close system）兩種。開放系統是以部材爲單元，工廠製造的

作業較少，現場組立的作業較多，因此，對於建築生產效率而言較差。封閉系統是以單純的機能責任或結構空間爲單元，工廠製造的作業較多，現場組立的作業較少，因此，對於建築生產效率而言較高，設計品質也較能夠控制到一定的水準。

以住宅的核心計劃（core plan）爲例，它是一種封閉系統的建築構件，依住宅機能的不同目的，及必要的共同空間和設備爲單元，作徹底的標準化和組合化。它被分成爲進入單元，清潔單元，廚房單元及多用單元等。這四個單元可以被自由地配置組合，以適合各種需求的住宅功能（圖5.3.6）。以這四個單元爲核心，可以附加各種其他機能的空間，如臥室、起居室、餐廳等，完全按照各戶的家庭成員，家族成長或基地條件及各人習性，而達到平面使用之各種變化。

這種核心計劃，乃是達成標準化及大量生產的典型，不但可以確保設計品質，同時，在工期時限上也可以充分的掌握，對現代住宅計劃及設計原型頗具意義。

建築構件的生產，應依據各類材料的性能和機能責任，再依各種不同的加工方法或零件製造，由各種專業的廠商來生產，再交由現場的施工單位來裝配，才能使建築構件與新技術開發結合一體。並且，必須建立裝配系統的互通性，促使建築與其他產業在生產及設計上打成一片，交互應用，才是合理化的系統設計的途徑。

不論，構件化的程度是部份施行，或是徹底的全部工廠生產化，都必須以生產規模及成本加以檢討。而其中，最重要的還是設計環境的因素，成爲評估決策的最大關鍵。這也是確實達到「細部發展」的最大課題。

以結構系統的G柱H樑的構件設計爲例，在國內的現況環境，全靠國外進口，因而導致時間上的效率性及施工上的經濟性，產生不如理想的後果。雖然，對鋼材生產技術高超的國家而言，這是一種理想的建築構件，但因環境因素的影響，在國內其效果並不如其他構件系統來得經濟或節省工時。

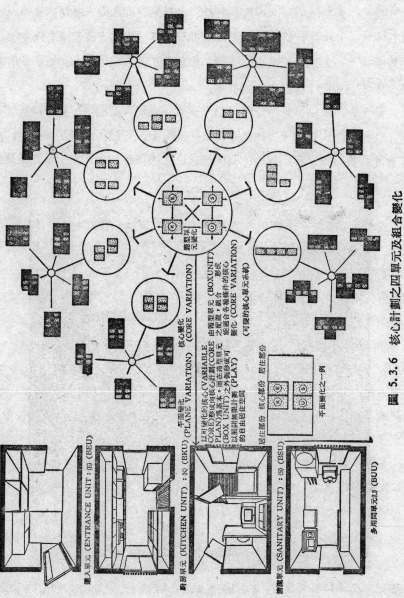

圖 5.3.6 核心計劃之四單元及組合變化

　　目前，最常被應用的廠製鋁門窗、帷幕墻 (curtain wall)，泡沫輕質混凝土板，預力板，天花板系統，隔間活動墻及ＦＲＰ浴厠單元等標準化之建築構件，在國內已逐漸被重視。由於施工及經濟上的優越度，促使建築生產逐漸邁向「構件化」的境界。

　　一九七〇年，日本的建築師黑川紀章，在大阪萬國博覽會中設計了一座太空艙住宅。以鋼管道作爲建築單元的支架，可以任意拆卸或擴充，充分表現建築構件之高度理性化及機能化，也強調建築構件之工業化系統的優點 (圖 5.3.7)。

(a)

圖 5.3.7.　1970 年黑川紀章在大阪世界博覽會所設計之太空艙式住宅。(a) 太空艙式住宅與鋼管構架之組合。(b) 多個太空艙細胞可圍成一個核心空間。(c) 太空艙之內部。

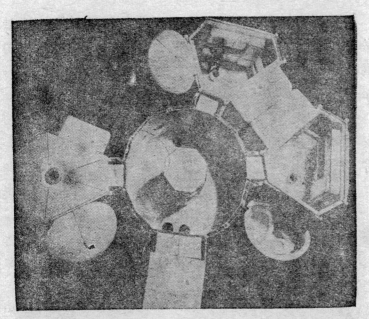

(b)

(c)

目前，日本已經發展一種「即時可住」的住宅建築，其標準化之構件可以依據各種接合的方法，組合成為不同的面積及造型的住宅。依各人的喜好、生活的習慣或家族的成長，提供不同型式的房屋，並且在極短的時間內完成組合作業，短到你還沒有度完蜜月，房子就已經建好在等你回家。在美國，也正發展一種「限時建成」的建築物，以高應力構造編織成的桁架屋頂，藉剛性構件所製成的連續拱圈支撐。建造或拆卸只要三天時間，並可隨時擇地而建。由於配合模矩之應用，可隨着居住者的需要，隨時加以擴建。建築物的桁架提供為內部水電及其他設備的空間，並且可以抵抗強風及其他外力，所以，作為倉庫、工廠或其他大空間之使用也很理想。

在美國，ENVEX 已成為可活動及預鑄構件的商標。由於特殊技術之處理，其構件對外界之物理特性具有絕對之效果，其品質被鑑定為適於單幢及高層建築之用，其活動性及可變性的優點更適於大規模之模矩應用，其構件可被設計為多種的組合。另外，A.U.S 公司也發展一種可移動的預鑄混凝土房屋，既廉價又可迅速組立或拆卸的預鑄構件。首先，在基礎上按置了已預埋管線的預鑄樓板，再一次完成三面鋼筋混凝土外墻及屋頂，一天之後，拆除內部之框架，再完成第四面墻壁之作業。為了補救大量生產所產生之過於單調之毛病，廠商還提供了多種質感及色彩之墻面，並且對於窗扇及開門的位置皆有自由配置之設計。

由於，設計環境的各種因素的影響，近代的設計構想已朝向追尋建築構件的生產單純化及合理化的途徑。所以，必須從細部設計着手，並且密切的與生產工業相配合，務使現場組立作業減到最少的工時和勞力；只有合理化的生產設計，才能達成合理化的建築生產。

勞力的不足是近代建築產業的最大難題，因為勞力不足所引發的工資高昂及技術低落等副作用，迫使建築邁向工業化的境地。在量與工期時限的要求下，只有盡力開發高度工業化及標準化的建築構件，才能達到革新技術及大量生產的目標。由於，構件分解的細部發展及大量生產的廠製化，

促使建築構件發揮高度的加工效能，並使之成爲普遍化之「商品」。
在品質方面，也得以完全科學化的控制，安定產品的性能，建立其消費市場的穩定性。那麼，建築將和其他產業一樣，眞正成爲經濟市場上的流動性商品。

　　到那時候，建築將成爲一種「商品的組合」；人們所要的將不是傳統生產的建築物，而是各種標準化的建築構件所組合而成的建築。而，建築的設計將和其他產業一樣，是以「市場調查」的結果來追踪需求的意向，也是爲達成工廠化生產而設計的建築。因之，建築的「人情味」將逐漸的消失。爲了謀求這方面的缺陷，除了增大房屋的可變性，使之容易變更用途，容易增建之外，更應該由基本的構件設計着手，提供多樣的選擇性，使之容易更換構件，重新組合。當然，這些構件的設計，必須以合理的試作與科學的實驗之後，經過與設計條件相互核對，評估及修改，才能確定作爲一種「商品」。

5.4　建材與施工

　　建築物是由多種材料及產品或構件所組合而成的。換句話說，建築材料的應用直接影響建築物的品質；合理化的建築材料，使設計者易於設計出理想中的建築物。因此，建築材料的開發與應用，將成爲追求合理化建築的一大要題。同時，建築材料的開發與施工技術的革新，將相互關連，並行發展。

　　工業化的社會結構，使人們對物質追求的慾望日漸增高；在住的條件上，對建築材料的需求日益複雜，對品質的要求逐漸感到不易滿足。同時，由於市場的刺激，出現了更多的建築材料。因此，造成尺度的統一，材料的品質，構件的配合，施工的技術及資材的供應等問題。設計者對建築材料的應用，不得不作更合理的分析與選擇；對材料的特性作充分的認識，

以提高材料應用的效果。否則，一經設計錯誤或施工不良，其所造成的惡果將不易收拾。

　　自有建築行爲以來，人們就學會利用天然資源作爲建築材料，如砂石、木材等，直接用以建造房屋。時到如今，雖然已經有許多新的材料不斷地被開發，但是，天然的材料仍然被設計者及使用者所重視。由於，天然資源被長期的大量開發，及文明社會需求日趨增高的結果，人們不得不發展其他更高品質的人造材料，以供應建築之用，如鋼筋、水泥及金屬等無機材料和夾板、塑膠等合成材料。石油化學工業的不斷發展，更出現了許多前所未見的新材料。這些新種類的建築材料，具備着更佳的特性，不論其化學性質或物理性質，都是爲了新的設計需求的目標而被成功的發展出來，不但耐久性高，而且容易加工生產。

　　建築材料的加工度對施工技術的影響頗大。如果，建築物所採用的材料，大部份都能在工廠裏實施精密度控制的加工，那麼，現場的施工效率將會提高很多。尤其，在勞工不足，工資昂貴及技術落後的國家，提高建築材料的加工度，便是提高設計品質及施工合理化的最大關鍵。換句話說，如果不是高加工度的新材料不斷的開發使用，那麼，要想改善目前的施工效率，將是一件因難重重的大問題。所以，建築材料的生產，必須朝向機械化生產的方向發展；使之標準化，單元化，組合化 (prefabrication)，藉以儘量降低現場施工的工時，提高設計與施工的品質。

　　由於，建築物乃是大量的建築資材所造成，因此，除了考慮施工之合理化之外，針對建築物的總成本而言，建築材料的費用高低與品質特性，將同時被設計者及使用者所關注着。如果，一種品質極佳的建築材料，其價格相當昂貴，那麼，除非是爲了特殊目的或標準而予以採用，否則，這種建築材料的採用與否，將被再行考慮與評價。也許，將因爲價格與品質相比較的結果，這種昂貴的高品質材料被置之一邊，而選擇了另一種品質相當而價廉的建築材料。因此，在建築材料的開發中，如何使建築材料保

持其高品質，又能降低其價格，將是決定其是否能被廣泛應用的關鍵。

　　基於此，建築材料的大量生產化，乃是達到價廉物美的唯一良策。如何達到大量生產的目標，有賴於設計者與施工者雙方面的配合；必須於設計和施工上皆能具備合理化的方法：在經濟上研究如何開發資源和節省能源，在技術上考慮如何系統化和工業化。如是，才能達到理想的建築生產的目標。尤其，在石油危機造成世界性的通貨膨脹的今天，建築材料的價格已非昔日可比，如何以工廠化的大量生產方法來降低價格和穩定品質，已成為合理化建築生產的一大課題。

　　建築生產所需要的資源相當龐大。不但在建築材料的生產過程中需要很多的資材與能源，而且，在建築物的使用期間也需要很多的資源來維持。因此，在世界上的可用資源逐漸減少的今天，設計者必須面對這個問題，積極地開發建築資源，有效地應用建築資源；合理的開發資源，以維持資源供需之平衡，高度的利用資源，以發揮資源品質之效能。

　　以現有人造建材的開發而言，必須進一步加以研究，設法提高資材的加工度，使之合成更具有特性的建材，不但求其品質的提高，並且以大量生產化的方法降低其製造成本，以取代高價格的建築材料。例如：夾板合成材，合成橡膠，夾層安全玻璃，紫外線安全玻璃，隔熱地磚等，都是以提高加工度，以求得材料之多種特性與功能為發展目標，所開發而成的人造建材。

　　以現有天然資源的開發而言，終有一天，已被利用的資源將被用盡。因此，必須積極開發新的資源，例如：太陽能及地熱的應用。設法利用新的能源以取代現有的資源應用方式，並節省現有資源的應用能量。

　　在美國密西根州的萬國商業機器公司（IBM）的南田城總公司，建築師為這一棟十四層的辦公大樓設計了一種節省能源的特殊外牆。在結構體四周的六十公分厚的外牆上，利用二道弧形的不銹鋼板，把陽光從室外反射進入室內，中間裝設了一道下部內斜的夾層隔熱玻璃（圖5.4.1）。雖

然，開窗的面積只佔外墻的百分之二十，但是，由於反光的設計效果，不但可維持室內足夠的採光，而且使太陽熱度隔絕於室外，節省能源的負荷量。雖然造價稍貴，卻可節省常年的養護費用，以經濟觀點而言還是划得來，如能大量應用當可降低造價，達到開發新能源的目的。

在冰島，利用火山中的地熱資源，以管道控制系統將熱能輸送到每一戶住家中及公共設施上，比利用電能取暖的傳統方式更為方便而經濟。在國內，也有多處利用地熱以供作為溫室的熱能，用來培養動植物的實例。這些新資源的開發與應用，都將改變建築的設計與施工，設計者必須針對這些問題，作相當的認識與關切；以合理的設計方法，尋求新資源的開發與高度的應用。今後，我們的居住水準必是逐步高昇，能源的消耗也必是日愈增加，如何加強建築的性能，改進能源使用的效率，將是個迫切的問題，而這個問題的解答，將決定於設計過程中的合理選擇。

從建築計劃的方向來考慮節省資源的方法，除了設法降低建築物營建時及使用時所需的資材與能源之外，最重要的莫過於如何在建築材料的選

(a) (b)

圖 5.4.1 IBM 南田城總公司，(a) 開窗只佔墻面之百分之廿，(b) 外墻剖面詳圖。

擇上，採用耐用年限較長的資材；建築資材的耐用年限愈長，對建築物的投資之經濟效果愈大，也可避免資源快速的枯竭。

影響建築資材的耐用年限的因素很多。除了資材本身的物理或化學性能的因素之外，它還受到社會性及經濟性等都市問題的影響。

根本上，所以考慮建築資材的耐用年限，主要是由於都市更新及超高層建築所發生的難題，才引發到資源的節省問題。目前，都市計劃的新觀念，已將都市及建築合爲一體，實質上很難分別其界線。在建築上，所謂服務管道、結構體及使用空間，在都市計劃中被組合成爲具有彈性及擴展性的細胞組織。由於主要及次要的交通網狀管線，可以將都市中的幾個「結構塔」與都市中心區連結相通，結構塔上可吊掛或嵌入居住用的使用空間。這種都市建築的新形態，成爲今後建築計劃上的新方向。日本有很多建築師認爲，建築可被分爲結構體及構件部材二大部份；結構體是永久性的，構件部份必須是具有互換性的。因此，在不可能使建築物的所有資材皆有同一耐用年限之難題下，建築資材的選擇及設計的原則，必須着重於建築構件之局部更新；發展建築部材之互換性，才能達成節省資源的目的（圖 5.4.2）。

另者，社會性的變化也是造成建築資材縮短壽命的一大原因。不合實際需要的國民住宅的興建計劃，以錯誤的投資方案，使用簡單的建造技術及粗劣的材料，大量興建小面積之居住單位。幾年後的經濟發展及社會變革，這種國民住宅的質與量都不能適合於需求時，其空間之機能年限也跟着結束。那麼，這些建築終遭破壞而成爲建築上之廢棄物，建築資材之浪費可想而知。

所以，設計者在計劃中，必須選擇適當的建築資材，把握各建築部材的耐久性，使建築物成爲長期使用的社會性蓄積物。在意念上，必須能適應社會新機能的擴充和更新，在技術上，必須提高建築的變通性 (flexibility)。這才是合理性的建築設計方法。

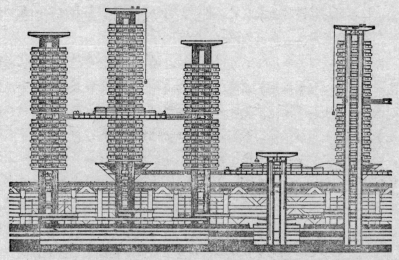

圖 5.4.2　未來都市結構將以部材之可換性來達成構件之局部更新

　　設計者，欲求建築生產之合理化，除了必須確實的理解建築資材的性能之外，對於建築之施工方式也應於設計計劃上作系統性之處理。事實上，適當的建築資材的抉擇與系統性的施工方法有極密切的關係，必須在設計過程中同時被考慮，不但可節省建築資源，同時可完全控制設計品質。

　　試看，我國目前的建築生產方法，大部份仍停留於「泛屋」的手工藝時代。建築工地上，仍是那麼簡陋的工寮，建築材料隨地堆置，髒亂的工作場所及粗陋的工具和作業方法，粗製濫造的建築物令人不敢近看。雖然，高樓大厦林立，雖然，也有各種機械設備，但是，我們仔細想想這些代表着現代化建築的大厦，其設計方法和施工方式，那裏像是一個合理控制下的產業過程。與其他產業相比較，建築顯得太落伍也太傳統。

　　一次生產的現場作業特性，使建築產業無法改正這種弊病。卽使是大規模的建築行爲，也只不過是聚集更多的作業在一起而已。每一次的建築行爲，都在重復着一種固定的程序，而且每一次都得重頭開始作起，從設計到施工都只爲一次生產而作業，無法以一定的組成從事反覆的生產，更

無法以之大量生產化。可見，在技術上，如果不能達到工業化及系統化，那麼於建築資源上將有多大的浪費，這種浪費包括大量的資材、能源及勞力。而且，也無法確實的控制設計品質。

近年來，房屋工業化 (building industrialization) 受到世界各國建設業的重視，被認為是解決人類居住問題最可行的辦法。在我國也逐漸為當局所接受，有意付之實施於國民住宅，但是，一般的觀念僅注重於細部技術的問題上，而未能從事於整個建築生產體制的總檢討；確立業主、設計者和營建業及加工業的一貫化生產體制。所以，房屋工業化在我國還未能普遍化實施。

建築生產工業化是以要求品質及性能為大前題，所以，除了注重構件機能及建築資材的選擇之外，對於施工的方法及工地管理也將深受影響而有所改進；施工系統化的作業程序，將要求品質管理之精密度的提高。

在設計過程中，建築的機能責任，構造方式和施工方法的開發都被定案之後，最主要的現場執行工作，就是如何有效地實施工程計劃，達到高效率的控制管理。所以，管理的意義在於如何應用有計劃性的辦法，以達成設計的目標。近年來，由於建築內容愈趨高度化，增加工程施工之複雜化，如果沒有計劃性的施工管理系統，實在不易完成十全十美的建築生產，再好的設計計劃也終歸廢紙一堆。而要求計劃性的施工管理系統化，必須由整個大環境的各種因素互相配合才得實現；這些因素包括合理化的生產組織，工程承包制度及投標制度的改進，乃至於政策性的引導及社會教育的背景。如是，才能確立合理化的生產方式，而此種方式的確立，則以合理化的設計方法為基礎。

參 考 文 獻

◉Geoffery Broodbent/Design Method in Architecture/George Wittenborn Inc.

◉日本建築學會編，王錦堂譯／設計方法／遠東圖書公司 1972。

◉王協／老子研究／臺灣商務印書館 1968。

◉郭聾立／設計行爲之抄襲與創意／中原建築會刊 5。

◉Perry, Dean & Stewart/The Best of Intentions/P/A 2 1974

◉J. Christopher Jones/The State of the Art in Design Methods/The MIT Press

◉黃承令譯／美國哈普林景園建築師事務所之組織新體系／Landscape Architecture
 4. 1974

◉范國俊／就目前之都市問題談房屋工業化之途徑／建築師月刊 5. 1975。

◉J. Christopher Jones/Design Methods/Johe Wiley & Sons Ltd 1973。

◉李奕世／建築生產合理化的方向／建築師月刊 11. 1975。

◉王紀鯤／設計方法及技術之綜合研究及比較／建築師月刊 2. 3. 1976。

◉蔡榮堂／The Sydney Opera House／建築師月刊 2. 1976。

◉李奕世／電腦、系統與建築／建築師月刊 4. 1976。

◉李博容／建築經濟行爲——建築經濟學序說／建築師月刊 4. 1976。

◉RIBA/Architect's job book, Check list/RIBA publications Ltd 1973。

◉Laurence Stephan Culter & Sherrie stephens Culter/Handbook of Housing
 Systems for Designers and Developers/Van Nostrand Reinhold Company 1974。

◉王建柱／包浩斯　現代設計教育的根源／大陸書店 1971。

◉吳梅興／建築及都市設計之量的把握／建築師月刊 3. 1976。

◉William M. Pena, William W. /Architecture by Team.

◉John Eberhard & John Zeisel/Establishing the Program /D/A 1. 1974。

◉Gwathmey Siegel/An Eclectic Exposure/P/A 6. 1973。

◉Philip Drew 原著：陳家沐，黃承令譯／第三代建築的變化意義／六合出版社
 5. 1976。

●磯崎新，竹山實，安達健司，清家清，星島光平／SYDNEY OPERA HOUSE, Sydney Australia／A+U 10. 1973。

●William L. Pereira Associates in association with Sam Chang Architect & Associates／YIN-PIEN PROJECT COMPREHENSIVE MASTER PLAN FINAL REPORT／5. 1972。

●Justus Dahinden／Urban Strutures for the Future／Praeger Publisher 1972。

●Ernest Burden／ARCHITECTURAL DELINEATION／McGraw-Hill Book Company 1971。

●Murray Milne／From Pencil Points to Computer Graphics／P/A June 1970。

●S. E. Rasmussen 原著，漢寶德譯／體驗建築／大陸書店 1970。

滄海叢刊已刊行書目 (一)

書　　　　名	作　　者	類　　　　　別
中國學術思想史論叢㈠㈡㈢㈣㈤㈥㈦㈧	錢　　穆	國　　　　　學
兩漢經學今古文平議	錢　　穆	國　　　　　學
湖上閒思錄	錢　　穆	哲　　　　　學
中西兩百位哲學家	鄔昆如黎建球	哲　　　　　學
比較哲學與文化㈠	吳　　森	哲　　　　　學
比較哲學與文化㈡	吳　　森	哲　　　　　學
文化哲學講錄㈠	鄔昆如	哲　　　　　學
哲學淺論	張　康譯	哲　　　　　學
哲學十大問題	鄔昆如	哲　　　　　學
老子的哲學	王邦雄	中　國　哲　學
孔學漫談	余家菊	中　國　哲　學
中庸誠的哲學	吳　怡	中　國　哲　學
哲學演講錄	吳　怡	中　國　哲　學
墨家的哲學方法	鐘友聯	中　國　哲　學
韓非子哲學	王邦雄	中　國　哲　學
墨家哲學	蔡仁厚	中　國　哲　學
希臘哲學趣談	鄔昆如	西　洋　哲　學
中世哲學趣談	鄔昆如	西　洋　哲　學
近代哲學趣談	鄔昆如	西　洋　哲　學
現代哲學趣談	鄔昆如	西　洋　哲　學
佛學研究	周中一	佛　　　　　學
佛學論著	周中一	佛　　　　　學
禪話	周中一	佛　　　　　學
天人之際	李杏邨	佛　　　　　學
公案禪語	吳　怡	佛　　　　　學
不疑不懼	王洪鈞	教　　　　　育
文化與教育	錢　　穆	教　　　　　育
教育叢談	上官業佑	教　　　　　育

滄海叢刊已刊行書目 (二)

書　　　　名	作　　者	類　　別	
印度文化十八篇	糜文開	社會	
清代科學	劉兆璸	社會	
世界局勢與中國文化	錢穆	社會	
國家論	薩孟武譯	社會	
紅樓夢與中國舊家庭	薩孟武	社會	
財經文存	王作榮	經濟	
財經時論	楊道淮	經濟	
中國歷代政治得失	錢穆	政治	
先秦政治思想史	梁啓超原著 賈馥茗標點	政治	
憲法論集	林紀東	法律	
憲法論叢	鄭彥棻	法律	
黃帝	錢穆	歷史	
歷史與人物	吳相湘	歷史	
歷史與文化論叢	錢穆	歷史	
中國人的故事	夏雨人	歷史	
精忠岳飛傳	李安	傳記	
弘一大師傳	陳慧劍	傳記	
中國歷史精神	錢穆	史學	
中國文字學	潘重規	語言	
中國聲韻學	潘重規 陳紹棠	語言	
文學與音律	謝雲飛	語言	
還鄉夢的幻滅	賴景瑚	文學	
葫蘆・再見	鄭明娳	文學	
大地之歌	大地詩社	文學	
青春	葉蟬貞	文學	
比較文學的墾拓在臺灣	古添洪 陳慧樺	文學	
從比較神話到文學	古添洪 陳慧樺	文學	
牧場的情思	張媛媛	文學	
萍踪憶語	賴景瑚	文學	
讀書與生活	琦君	文學	
中西文學關係研究	王潤華	文學	
文開隨筆	糜文開	文學	
知識之劍	陳鼎環	文學	

滄海叢刊已刊行書目 （三）

書　　　名	作　者	類　　　別
野　　草　　詞	章　瀚　章	文　　　　學
現 代 散 文 欣 賞	鄭　明　娳	文　　　　學
藍　天　白　雲　集	梁　容　若	文　　　　學
寫　作　是　藝　術	張　秀　亞	文　　　　學
孟　武　自　選　文　集	薩　孟　武	文　　　　學
歷　史　圈　外	朱　　桂	文　　　　學
小　說　創　作　論	羅　　盤	文　　　　學
往　日　旋　律	幼　　柏	文　　　　學
現　實　的　探　索	陳　銘　磻編	文　　　　學
金　　排　　附	鍾　延　豪	文　　　　學
放　　　　鷹	吳　錦　發	文　　　　學
黃 巢 殺 人 八 百 萬	宋　澤　萊	文　　　　學
燈　　下　　燈	蕭　　蕭	文　　　　學
陽　關　千　唱	陳　　煌	文　　　　學
種　　　　籽	向　　陽	文　　　　學
泥　土　的　香　味	彭　瑞　金	文　　　　學
無　　　緣　　　廟	陳　艷　秋	文　　　　學
鄉　　　　事	林　清　玄	文　　　　學
余 忠 雄 的 春 天	鍾　鐵　民	文　　　　學
卡 薩 爾 斯 之 琴	葉　石　濤	文　　　　學
青　囊　夜　燈	許　振　江	文　　　　學
我　永　遠　年　輕	唐　文　標	文　　　　學
分　析　文　學	陳　啟　佑	文　　　　學
思　　想　　起	陌　上　塵	文　　　　學
心　　酸　　記	李　　喬	文　　　　學
離　　　　訣	林　蒼　鬱	文　　　　學
孤　　獨　　園	林　蒼　鬱	文　　　　學
韓　非　子　析　論	謝　雲　飛	中 國 文 學
陶　淵　明　評　論	李　辰　冬	中 國 文 學
文　學　新　論	李　辰　冬	中 國 文 學
離 騷 九 歌 九 章 淺 釋	繆　天　華	中 國 文 學
累　廬　聲　氣　集	姜　超　嶽	中 國 文 學
苕 華 詞 與 人 間 詞 話 述 評	王　宗　樂	中 國 文 學
杜 甫 作 品 繫 年	李　辰　冬	中 國 文 學
元 曲 六 大 家	應裕康 王忠林	中 國 文 學
林　下　生　涯	姜　超　嶽	中 國 文 學
詩 經 研 讀 指 導	裴　普　賢	中 國 文 學
莊　子　及　其　文　學	黃　錦　鋐	中 國 文 學

滄海叢刊已刊行書目 (四)

書　　　　　名	作　　者	類　　　別
清　眞　詞　研　究	王　支　洪	中　國　文　學
宋　儒　風　範	董　金　裕	中　國　文　學
紅樓夢的文學價值	羅　　盤	中　國　文　學
中國文學鑑賞舉隅	黃慶萱　許家鸞	中　國　文　學
浮　士　德　研　究	李辰冬譯	西　洋　文　學
蘇　忍　尼　辛　選　集	劉安雲譯	西　洋　文　學
文學欣賞的靈魂	劉　述　先	西　洋　文　學
現　代　藝　術　哲　學	孫　　旗	藝　　　術
音　　樂　　人　　生	黃　友　棣	音　　　樂
音　　樂　　與　　我	趙　　琴	音　　　樂
爐　　邊　　閒　　話	李　抱　忱	音　　　樂
琴　　臺　　碎　　語	黃　友　棣	音　　　樂
音　　樂　　隨　　筆	趙　　琴	音　　　樂
樂　　林　　蓽　　露	黃　友　棣	音　　　樂
樂　　谷　　鳴　　泉	黃　友　棣	音　　　樂
水彩技巧與創作	劉　其　偉	美　　　術
繪　　畫　　隨　　筆	陳　景　容	美　　　術
藤　　竹　　工	張　長　傑	美　　　術
都　市　計　劃　概　論	王　紀　鯤	建　　　築
建　築　設　計　方　法	陳　政　雄	建　　　築
建　築　基　本　畫	陳榮美　楊麗黛	建　　　築
中　國　的　建　築　藝　術	張　紹　載	建　　　築
現　代　工　藝　概　論	張　長　傑	雕　　　刻
藤　　竹　　工	張　長　傑	雕　　　刻
戲劇藝術之發展及其原理	趙　如　琳	戲　　　劇
戲　劇　編　寫　法	方　　寸	戲　　　劇